The Art of
Darkness

수업 시간에 공부는 하지 않고 교과서 여백에 날아다니는 눈동자와
불타오르는 심장을 낙서하던 괴짜와 이상한 아이를 위하여.
우리는 사물을 다르게 보았고 깊이 느꼈으며, 어두운 몽상에 빠졌다.
낯섦과 아름다움의 이 세계가 늘 우리를 위해 존재해 왔다.

• 일러두기

– 외국 인명과 지명 등은 현행 외래어표기법을 존중하되
 관행을 참고하여 표기했습니다.
– 단행본·정기간행물은 『 』, 논문·기고문은 「 」,
 미술·영화·음악은 〈 〉를 사용했습니다.
– 본문에서 저자가 부연한 부분은 (), 옮긴이가 부연한
 부분은 ()를 사용했습니다.
– 이 책에 실린 작품의 저작권은 도판 크레딧에서 확인할 수
 있습니다.

어둠의 미술

무섭고 기괴하며 섬뜩한 시각 자료집

S. 엘리자베스 지음
박찬원 옮김

숲길과

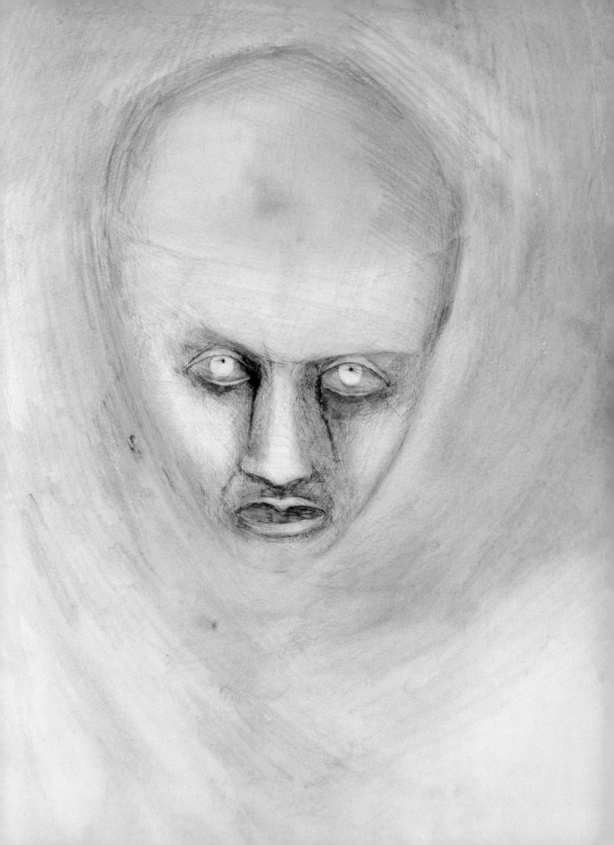

The Art of Darkness

◂ 머리*Head*

리어노라 캐링턴,
c.1940, 종이에
연필·잉크·수채

그림자를 찬양하며

태초에 어둠이 있었다. 우리는 그 어둠을 두려워했다. 하지만 어둠 속에 홀로 있다는 이유만으로 두려운 것은 아니다. 그래, 꼭 그렇지는 않다. 진정 두려운 것은 우리가 어둠 속에 '홀로' 있지 않아서다.

흥미롭지 않은가? 괴물들은 잠시 잊자. 그러면 우리는 무엇을 두려워하는가? 어둑한 가운데 앉아 있노라면 생각이 밀려든다. 두려움과 불안, 고독과 절망, 지난 일에 대한 후회, 앞날에 대한 걱정, 어둠 속에 홀로 앉아 이런 생각 말고는 할 일이 없다는 것에 대한 분노…. 이러니 어둠과 함께 있고 싶지 않은 것도 당연하다. 우리는 어둠을 피한다. 그늘진 곳에 숨어 있을 불쾌함을 잊고 긍정적으로 남아 있고자 한다. 괜찮다, 나는 괜찮다, 여기 우리 모두 괜찮다!

그러나 다르게 생각해 볼 수도 있다. 우리가 영원히 빛 속에 산다면, 모든 것이 밝고 행복한 곳에서, 걱정도 불편함도 없이 그렇게 산다면 우리는 어둠도 미묘함도 결여된 채 재미없고 밋밋한 존재가 되어버릴지도 모른다. 오로지 긍정적인 느낌만을 추구한다면 세상을 대단히 단편적으로만 바라보게 될 것이다. 우리는 현실을 있는 그대로 마주하지도, 살면서 닥쳐올 고통과 괴로움에 적절히 대비하지도 못할 것이다. 내면의 어둠을 부정하는 것은 스스로를 위험에 빠뜨리는 일이다. 비극과 재난은 누구에게나 찾아올 수 있고, 삶의 어느 지점에 이르면 어떤 마음을 먹든 간에 어둠이 엄습하기 때문이다. 좋은 일이 꼭 좋은 사람에게만 일어나는 것도, 나쁜 일이 꼭 나쁜 사람에게만 일어나는 것도 아니며, 긍정적이든 부정적이든 어떤 생각을 했다고 해서 그런 일들이 진짜로 일어나는 것도 아니다. 살다 보면 온갖 일들이 생기기 마련이다. 고통은 고통이고 감정은 감정이다. 정서적 건강을 위해서 감정의 모든 스펙트럼을 온전히 경험하고 체화해 보는 것이 중요하다.

미지의 것을 위해 문을 열어 놓아라,
어둠으로 향하는 문을.
가장 중요한 것들은 바로
그 문에서 나온다….

- 리베카 솔닛, 『길 잃기 안내서 *A Field Guide To Getting Lost*』

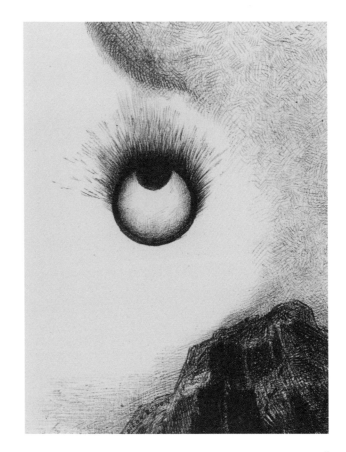

▶ 사방에서 눈동자들이 불타고 있다.
『성 안토니오의 유혹 *The Temptation of Saint Anthony*』(첫 번째 시리즈) 삽화 9번, 오딜롱 르동, 1888, 미색 그물무늬 종이 위에 앉힌 미색 한지에 검은색 석판화

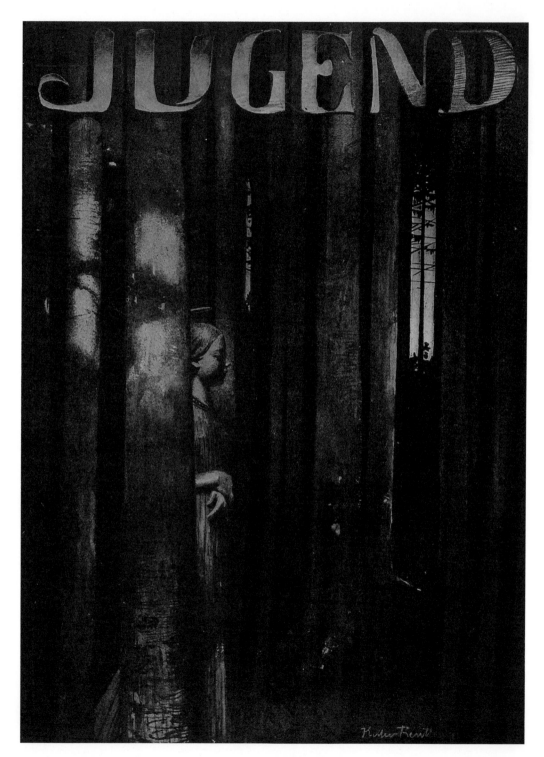

우리는 인간의 어둠을 빛의 스펙트럼 중 하나로 생각해야 한다. 물론 빛의 연속체 안에는 탐구할 다른 요소들이 많지만 말이다. 미국의 만화가 제임스 서버는 주변을 밝히는 불빛과 오히려 주변을 어둡게 하는 불빛, 이렇게 두 종류의 빛이 있다고 말했다. 여기서 어둡게 하는 불빛은 '오로지 긍정 에너지'만을 주장하는 가짜 빛이다. 우리는 그런 불빛 대신 어둠을 똑바로 직시하고, 용감한 호기심을 가지고 주변을 밝히는 불빛과 함께 어둠 속으로 뛰어들 수 있을 것이다. 우리가 그 길을 갈 때 등불을 들어줄 동행으로서, 이런 충동에 동참하여 섬뜩한 그림을 넘쳐나도록 그린 예술가보다 든든한 이가 있겠는가? 앞으로 살펴볼 작품들에 표현된 주제와 이미지를 마주하기가 힘들 수도 있지만, 거기 담긴 아름다움과 진실은 우리가 겪는 괴로움의 보편성을 보여주고, 인간 밖의 미지의 존재와 약간의 거리를 두도록 도와준다. 히에로니무스 보스의 〈쾌락의 정원〉 3부작 세 번째 패널에 그려진 혼란스러운 지옥의 환영에서 눈길을 떼지 못한 경험이 있지 않은가? 나만 그런 것은 아닐 것이다!

이제 우리는 오랫동안 인간의 정신을 괴롭혀 온 불안과 혐오, 긴장과 공포를 반영한 예술작품의 갤러리에 들어설 것이다. 이 지독하게 어두운 만화경을 들여다보며 우리 내면의 악마와 가장 깊고 어두운 감정을 발견하게 될 것이다. 유혹적이면서도 끔찍한 이미지들에 다가가다 물러서다 하면서 환상과 악몽의 영역을 여행하고, 고통과 폭력의 예술을 관찰하며, 죽음과 부패에 내재된 두려움을 살펴보자. 두려움에 푹 젖어 있는 어두운 반쪽을 받아들일 때, 우리는 비로소 온전한 인간이 된다.

이들 작품 대다수가 매혹적이며, 상당히 아름다우면서도 불편하고, 충격적인 주제를 담고 있다는 점도 중요하다. 나의 의도는 단지 공포를 위한 공포를 전달하는 것이 아니다. 이는 전개될 내용에 대한 일종의 경고이다. 이들 작품이 다루는 주제와 모티프 전반은 괴로움과 불편함을 불러일으킬지도 모르지만, 미리 경계하며 조심스럽게 한 페이지 한 페이지 숙독하기 바란다.

다시 한번 강조한다! 어둠을 부정하면 결국 그 어둠을 두려워하게 된다. 그러니 부정하는 대신 어둠과 연결점을 만들고 거기서 찾을 수 있는 모든 경이로움과 영감을 한껏 즐겨보자.

PART 1
—

모든 것은
당신의 머릿속에
있다

나는 내가 세상에서 가장 이상한 사람인
줄 알았다. 그런데 생각해 보니 세상에는
너무나 많은 사람이 있고, 그렇다면 분명
나 같은 사람도 있을 것이다. 나처럼
기이하다고, 결함이 있다고 느끼는….

- 프리다 칼로

"예술은 우리 자신을 발견하게 하는 동시에 잃게도 한다." 현대의 수도승이자 갈등하는 인간, 많은 시를 쓴 시인이면서 에세이스트이자 예술가인 토머스 머튼은 이렇게 썼다. 창의적인 사람은 오랜 시간 생각의 미로에 빠져 있고, 그 속에서는 길을 잃기 쉽다.

대단히 창의적인 사람과 같이 있어 보면 그들이 우리와 완전히 다른 세상에, 전혀 다른 차원의 현실에 사는 듯한 느낌을 받을 때가 있다. 이 몽상가들은 삶의 관찰자이자 탐험가이며, 커다란 질문들을 던지고 반복되는 패턴을 발견하여 뭔가를 파악한다. 그들은 들끓는 정신과 마음에 철저하게 집중하고 그것을 깊게 느끼고 있어 조증과 울증, 열광과 존재론적 절망에 곧 빠져들 것만 같다. 그들은 열정과 근심과 광기의 현현이다.

역사를 되돌아보면 오랜 시간 고통을 겪은 창의적인 천재들은 자신을 표현하고 싶은 불타는 욕구를 예술로 승화해 왔다. 그런 이들이 너무나 많았기에 위대한 예술은 이제 거의 고통과 동의어가 되어버렸다. 대중문화가 진정 창의적이 되기 위해서는 반

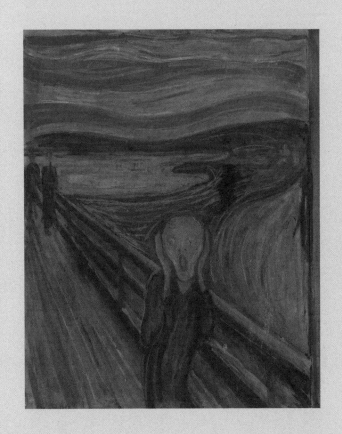

▶ 절규 *The Scream*
에드바르 뭉크, 1893, 판지에
유채·템페라·파스텔

드시 정신적 고통이 필요하다는 믿음이 생길 정도다.

반 고흐는 〈별이 빛나는 밤에〉를 그리던 당시 불안과 싸웠다. 프리다 칼로는 자신의 육체적, 감정적 고통을 강박적으로 그렸다. 에드바르 뭉크는 "질병, 광기, 죽음은 나의 요람을 지키는 검은 천사들"이라고 썼고, 히스테리와 지독한 건강염려증을 보여 신경쇠약 진단을 받았다. 아리스토텔레스는 "한 줄기 광기도 보이지 않은 위대한 천재는 존재하지 않았다"라는 주장으로 이러한 현상을 표현했다.

위대함을 성취하려면 창작자가 어느 정도의 고통을 겪어야 한다는 가설은 적어도 그리스 신화 속 인물 필록테테스까지 거슬러 올라간다. 그는 트로이 전쟁에 참전하려고 떠난 여정 중에 부상을 당하고 섬에 버려진다. 섬에서 지내던 그는 동굴에서 발견한 재료로 활과 화살을 발명하는데, 이 발명품이 그리스인의 중요한 무기가 된다. 다른 많은 예술가와 마찬가지로 필록테테스도 주변부에 존재했고, 감정의 고통을 상징하는 부상은 그가 사회에서 거부당한 이유이지만 동시에 그에게 일종의 통찰력을 부여하여 발명을 이끌어낸 원동력이기도 하다.

상상력이 어떻게 작동하는지, 우리는 여전히 잘 모른다. 연구에 따르면 창의력에는 개인의 다양한 특질, 행동, 사회적 영향 등이 포괄적으로 작용하며, 신경과학자들은 창의력이 수많은 인지 프로세스, 신경 연결망, 감정 등이 포함된 복잡한 그림이라 말한다. 심리학자들에 의하면 창의적인 사람들은 복잡하고 역설적이며, 습관이나 반복적인 일상을 피하는 경향이 있기 때문에 그들을 이해하기 어렵다고 한다. 어쩌면 '고뇌하는 예술가'는 그저 스테레오타입이 아니라, 예술가의 뇌가 원래 독특하게 설계된 것인지도 모른다.

그러나 고통을 예술로 승화시킨다는 것은 오래되고 식상한 개념이며, 악몽에 굴복하는 '고뇌하는 예술가'는 해로운 신화이다. 이제 우리는 이 아름답고 대담하며 때로는 당황스러운 예술 작품들을 감사한 마음으로 감상하자. 육신과 마음, 정신의 질병으로 고통받던 대가들과, 그 고통 때문이 아니라 그 고통에도 불구하고 위대한 예술을 창조한 그들의 능력을 축복하자.

▶ 광기에 빠진 케이트
Mad Kate
헨리 퓌슬리, 1806-7, 캔버스에 유채

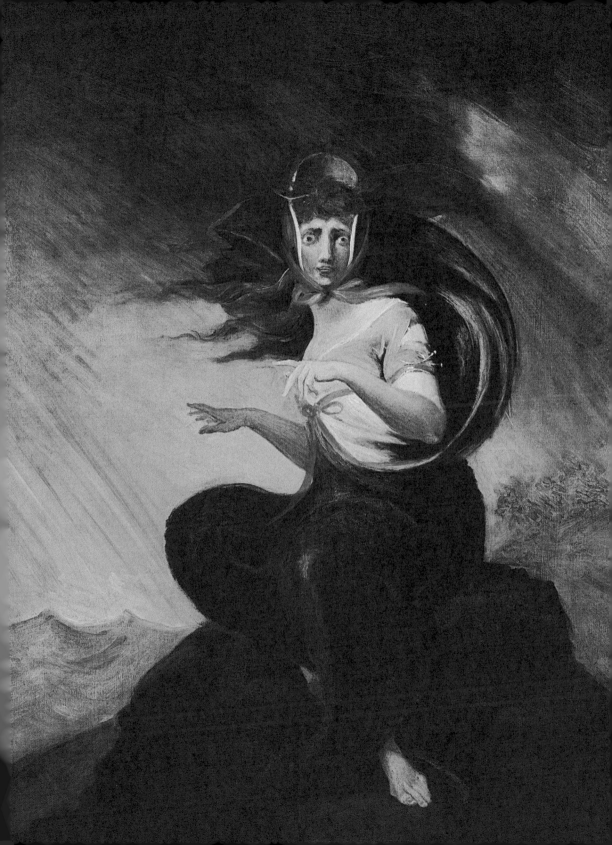

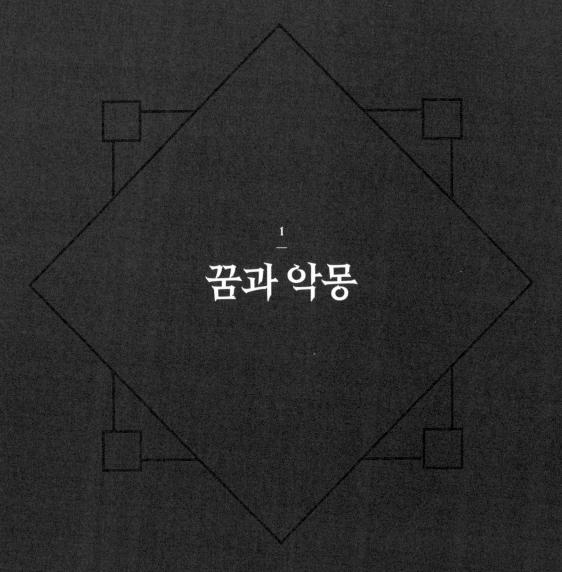

1
—

꿈과 악몽

잠이 들면 우리는 어디로 가는가?

- 빌리 아일리시

간밤의 악몽을 떠올려 보자. 새벽 2시에 잠에서 깨어나야 했던 끔찍한 밤의 광경이 기억나는가? 그 암울함, 몸을 떨며 흐느껴 울게 만들었던 그 생생하고 통렬한 장관, 공포에 질려 쿵쾅거리던 가슴, 자다가 맞닥뜨린 장면이 현실이 아니길 절실하게 기도하던 일…. 무기력해진 채 잠을 이룰 수 없어 마비된 듯 누워 있노라면 어둠 속에 잠재한 두려움이 떠오르고 신경이 온통 곤두선다. 그러나 마침내 아침이 다가오며 하늘이 밝아오고 방 안의 어둠이 흩어지면 이곳에 나 혼자뿐임을 알게 된다. 그래, 최소한 지금은 혼자이다.

…그런데 진짜 혼자인가? 이제 우리는 어둠의 이미지, 꿈의 위험한 판타지와 환각을 일으키는 시나리오뿐 아니라 캔버스 위에 공포와 섬뜩함, 환상에서 영감을 받은 예술작품을 탄생시킨 예술가들을 살펴볼 것이다.

꿈과 악몽은 예술가의 상상력에 없어서는 안 될 부분이다. 또한 오랫동안 인간의 상상력과 그것의 표현을 위한 풍부하고도 유익하며 마르지 않는 원천이었다. 잠에 빠져들 때면 언제나 초현실적인 상상력에 의해 멋지고도 두려운 환상 속으로 빠져들게 되는데, 이는 평소 깨어 있을 때 생각할 수 있는 차원을 뛰어넘는다. 이러한 수수께끼의 암호들은 변덕스러운 신경 반응과 감정, 기억 등에 의해 한밤중에도 시시각각 변화한다. 예술가들은 이러한 수수께끼를 통해 내면에 깊이 감추어진 두려움과 욕망을 캐낸다. 그리하여 깨어 있을 때는 깊이 묻혀 있어 포착하기 힘들었던 진실에 비로소 조명을 비출 수 있게 된다.

꿈이 무엇인가에 관한 생각은 예로부터 다양했다. 하지만 우리의 선조들 모두 꿈에 커다란 의미를 부여했다는 것만은 확실하다. 고대 그리스와 로마 사람들은 꿈이 신이나 죽은 자들이 보낸 메시지라 믿었다. 르네상스 학자들은 꿈이 교훈적인 동시에 즐거운 유희일 수도 있다고, 같은 꿈이라도 사람의 기질과 때에 따라 의미가 다르다고 믿었다. 꿈과 악몽은 특히 18세기 후반에서 19세기 초 낭만주의 예술가들에게 중요한 요소였다. 가장 주목할 만한 예는 헨리 퓌슬리의 〈악몽〉(18쪽)이라는 극적인 고딕 드라마에서 찾아볼 수 있다. 캔버스에는 한 여인이 환한 빛에 흠뻑 씻긴 모습으로 기절해 있다. 불쾌하게 생긴 도깨비 같은 것이 여인의 가슴 위에 앉아 있고, 눈이 이글거리며 콧구멍이 벌렁거리는

말 한 마리가 어두운 구석에 자리하고 있다. 〈악몽〉이 1782년 영국왕립미술원 연례 전시회에서 처음 공개됐을 때 관람객들은 큰 충격을 받았다. 18세기 후반에 성행하던 스타일은 주로 초상화나 풍경화, 문학과 역사를 묘사한 그림이었기 때문이다. 그런데 관람객들은 한편으로는 흥미를 느끼기도 했다. 〈악몽〉은 보편적인 스타일이 아니었다. 도대체 무슨 의미인가? 이 그림은 일종의 알레고리인가, 혹은 단순히 기이한 판타지인가? 평론가들은 혼란스러워했다. 그림이 크게 유명해져 퓌슬리는 세 가지 다른 버전을 더 그림으로써 이를 당대의 인기 있는 작품으로 만들었다. 공포의 아이콘이 된 이 작품은 여러 세대 동안 신비의 영감이 되고 상상력을 자극했다.

정신분석학자 지그문트 프로이트라면 이 작품을 보고 무슨 이야기를 했을까? 그가 〈악몽〉의 복제화를 오스트리아 빈에 위치한 그의 아파트 벽에 걸었다는 소문도 있지 않은가. 프로이트는 정신을 이해하는 데 꿈의 중요성을 강조했으며, 그의 이론은 초현실주의자와 그 이후 예술가들에게 영감을 주었다. 초현실주의자들은 또한 꿈이 표출되지 못한 감정과 욕망의 전달자 역할을 한다는 해석에 깊은 관심을 보였으며, 초현실주의 화가들은 자신의 꿈에서 발견한 모티프를 이용해 강렬하고 도발적인 작품을 구

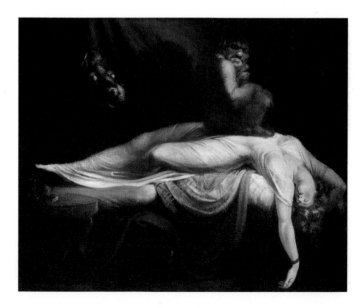

◀ 악몽 *The Nightmare*
헨리 퓌슬리, 1781, 캔버스에 유채

스위스에서 태어나 주로 영국에서 활동한 화가 헨리 퓌슬리(1741-1825)가 그린 이 그림은 사랑의 열병과 집착을 에로틱하게 환기하는 꿈같은 장면 속 어둡고 비이성적인 힘을 보여준다. 성적인 소재들이 모두 포함된 이 그림은 대중적으로 엄청난 성공을 거두었다. 1782년에 처음 선보인 이후 비평가와 후원자들이 섬뜩한 매혹을 느꼈다는 반응을 보이자, 작품은 큰 인기를 얻어 정치 풍자에 패러디되고 판화로도 제작되어 널리 알려졌다.

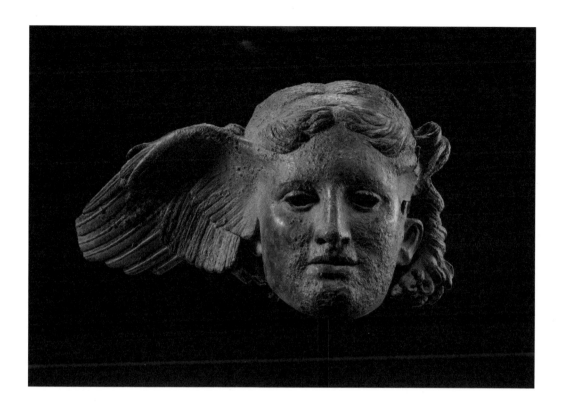

▲ 히프노스 청동 두상

Bronze Head of Hypnos

치비텔라 다르노(이탈리아 페루자
근처)에서 발견된 그리스 시대 원본의
복사품, 서기 1-2세기, 청동

히프노스는 그리스 시인
헤시오도스의 작품에서 처음
등장한다. 히프노스(잠)와
타나토스(죽음)는 닉스(밤)의 무서운
아들들이다. 히프노스는 피곤한
자들의 이마에 날갯짓하여 잠에
빠져들게 한다. 그의 아들
포베토르는 악몽을 가져오는
존재다. 그리스어로 '두려워해야
할'이란 뜻의 이름을 가진
포베토르는 매일 밤 영원한 어둠의
땅에서 솟아 나와 산 자의 꿈에
머무는, 두려운 존재이다.

상했다.

　프로이트가 꿈이란 곧 금기된 바람을 변형된 모습으로 표출하는 것이라 생각한 반면, 스위스 태생 심리학자이자 정신의학자 카를 융은 꿈은 있는 그대로를 드러내며, 상징을 사용하기는 하나 우리가 이미 아는 것을 들려준다고 보았다. 꿈을 탐구하는 이들은 이 이론과 원형原型을 계속해서 들여다보며 꿈의 의미와 목적을 찾으려 애썼고, 이 비논리적인 사색을 캔버스 위 붓질이라는 시각적 언어로 옮겨 왔다. 그래서 상징주의자와 초현실주의자부터 오늘날 창작자에 이르기까지, 그 많은 예술가가 자신들의 꿈과 악몽으로 되돌아가 파괴적인 으스스함과 비현실의 뒤틀린 그림자를 탐구함으로써 더 많은 진실과 천재적인 섬광으로 깨어나기를 바랐던 것이다. 그렇다면 깊이 잠든 두뇌의 진동과 울림, 신경의 모순적인 전기 반응의 혼돈에서 태어난 이 한밤중의 지적 명상이, 시대를 불문하고 예술가들의 작품에 녹아 있는 것도 놀라운 일은 아니다.

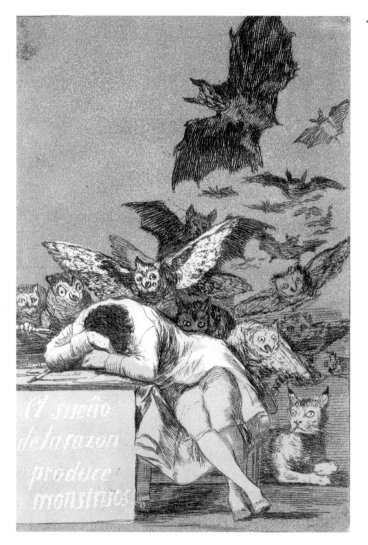

◀ 이성이 잠들면 괴물이 깨어난다
The Sleep of Reason Produces Monsters

프란시스코 고야, 〈로스 카프리초스 *Los Caprichos*(변덕)〉 N.43, 1796-98, 판화

사악한 짐승 무리가 잠자는 이를 괴롭히는 광경이 동적으로 묘사되어 있다. 고야(1746-1828)가 1799년 애쿼틴트 동판화 80점을 모아 발표한 〈로스 카프리초스〉 연작 중 43번이다. 이 연작은 일반적으로 사회를 향한 고야의 비판이라고 알려져 있다. 스페인 민간 전통에서 악마와 신비주의를 상징하는 박쥐, 올빼미 등 다양한 짐승들이 잠든 화가 주변에 떼 지어 있다. 오른쪽 아래 경계를 늦추지 않는 스라소니는 우리가 잠에 취한 동안 통제할 수 없는 괴물의 힘을 상징한다. 비문에 담긴 경고는 고야가 계몽이란 가치를 중요시한다는 것을 보여준다. '이성이 결여된 상상력은 불가해한 괴물을 낳는다. 이성과 결합했을 때 꿈은 예술의 어머니이자 경이로움의 원천이 된다.'

◀ 꿈의 비전 *Vision de Rêve*
오딜롱 르동, 1878-82, 판화

오딜롱 르동(1840-1916)은 독창적인 상징주의 예술가이며 내적 세계의 대가이다. 그의 시각적 작품은 꿈, 환상, 상상력의 공간을 표현한다. 초기에 주로 그렸던 흑백 구성의 〈누아르 *Noirs*〉 연작은 르동의 작품 중 가장 유명하며, 신비로운 주제나 기이하고 꿈같은 그림으로 상징주의를 대표한다. 르동의 표현적이며 암시적인 이미지를 관찰한 프랑스 작가 조리-카를 위스망스는 그를 '신비로운 꿈의 왕자'라고 불렀다.

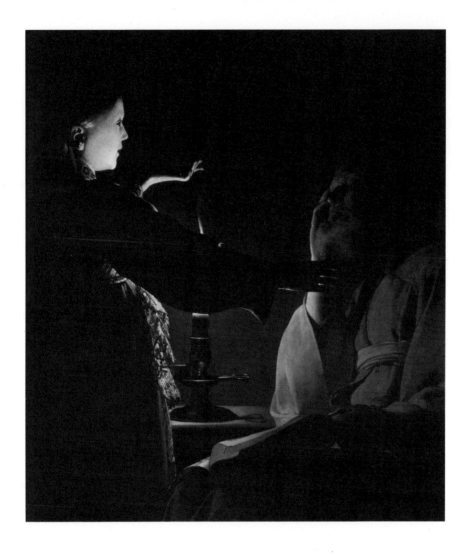

▲ 성 요셉의 꿈 *The Dream of St Joseph*
조르주 드 라투르, c.1640, 캔버스에 유채

성 요셉은 아주 조용한 방식으로 하느님의 말씀을 들었다. 그는 천사들의 꿈을
꾸었고 이들을 통해 하느님의 편지를 받았다. 촛불이 빛나는 이 장면에서
프랑스의 바로크 화가 조르주 드 라투르(1593-1652)는 예수의 아버지 성 요셉이
꿈에서 편지를 들고 온 천사를 영접하는 모습을 묘사했다. 신약성서에 따르면
그는 네 번에 걸쳐 다양한 편지를 받았는데, 이 장면이 그중 어디에
해당하는지는 분명하지 않다. 다만 그가 깊은 잠에 빠져 천사와의 신성한
소통을 놓치고 있는 듯하다.

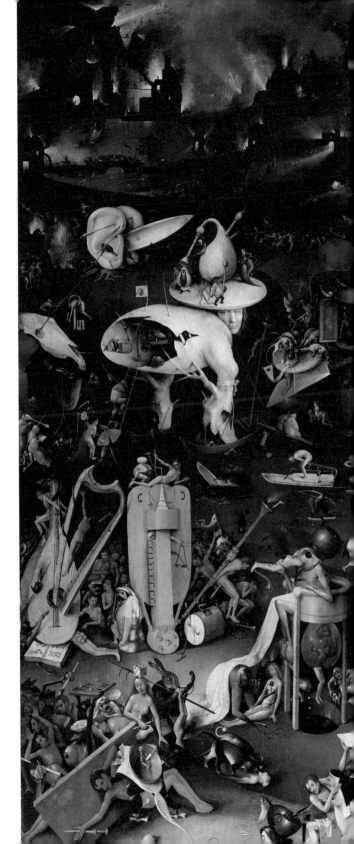

▶ **쾌락의 정원 (오른쪽 패널)**
The Garden of Earthly Delights
히에로니무스 보스, 1490-1500, 목판에 유채

히에로니무스 보스(c.1450-1516)의
그림들보다 더 악몽 같은 작품이 또 있을까?
나는 없다고 본다. 놀라울 정도로 베일에
싸인 중세 후기 화가의 이 환상적인
그림들은 기이하고 초현실적 디테일이
가득한 혼란스러운 꿈의 풍경으로
유명하다. 그의 작품이 문자 그대로의
악몽을 묘사하는 것은 아닐지라도 때때로
우리의 꿈속 공포가 어떤 식으로든 화가의
충격적인 캔버스 위에서 흥청거리며 뛰노는
그로테스크한 광경과 닮은 것은 분명하지
않은가? 보스의 가장 복잡하고 수수께끼
같은 작품인 〈쾌락의 정원〉의 이 패널에서
우리는 지옥과도 같은 동물원의 야성적인
황홀감을 느낄 수 있다. 눈이 아플 정도로
기이한 장면들이 펼쳐진다. 식인 새와 식인
괴물들이 꿈틀대는 먹이를 차분하게
먹어치우고, 분홍색 개구리를 닮은 괴물
덩어리가 인간 엉덩이에 새겨진 악보를
보며 개골개골 노래해 댄다. 꿈에 나올까 봐
무서운 장면이다!

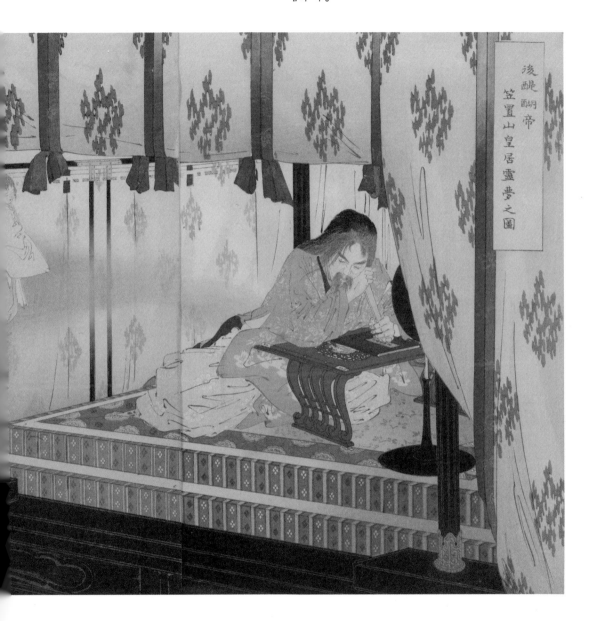

後醍醐帝
笠置山皇居靈夢之圖

▲ **고다이고 천황,
가사기산에 있는 그의 궁에서
유령 꿈을 꾸다**
*Emperor Go-Daigo, Dreaming
of Ghosts at his Palace in
Kasagiyama*
오가타 게코, 1890, 목판 세폭화

오가타 게코(1859-1920)는 메이지 시대의 주요한 우키요에 작가였고 세계적으로 이름을 알린 초기 일본 화가이기도 하다. 전통적인 일본 회화에서 영향을 받아 고유한 스타일을 개발한 그는 일상적인 생활을 주로 그렸으며, 새로운 세기를 맞는 일본 풍속에 대한 흥미로운 통찰을 보여주었다. 이 사적인 장면을 통해 우리가 엿보는 고다이고 천황은 막부를 무너뜨리고 왕권을 회복하려 했고, 그 결과 내란이 일어나게 된다. 이 환영 같은 이미지는 두 유령이 꿈에 나타나 천황에게 조언을 주는 장면이다. 차분하고 단호한 분위기로 보아 군사 전략에 관한 조언으로 보이지만, 무고한 피를 덜 흘리는 평화적인 결단을 조언하는 것이길 바란다.

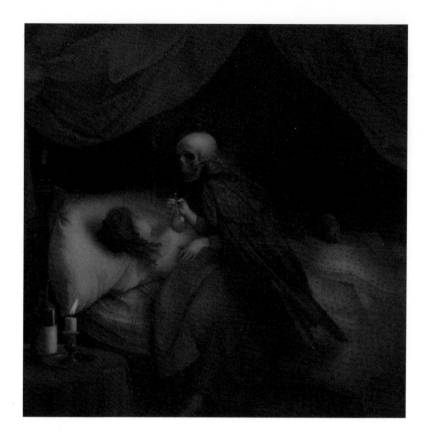

▲ 모래 인간 *The Sandman*
스티븐 매키, 2020, 패널에 유채

영국 화가 스티븐 매키는 그가 창조한 이 비밀스러운
페르소나에 대해 냉담하게 말한다. "정보 없음=신비로움
… 당신이 원하는 어떤 진실이든 줄 수는 있지만 비밀을
맹세해야 한다." 그렇다면 매키 님, 비밀을 지키시라!
독학으로 그림을 배우고 유럽 르네상스 대가들의 영향을
받은 매키는 환상적인 장치와 상상계의 마법을 그린다.
그의 작품은 흥미롭고도 신비로운 상징으로 가득하며,
꿈인 듯 천상인 듯 모호한 존재들을 등장시킨다. 벨벳
같은 질감을 지닌 이 장면에서 우리는 잠든 이가 언제든
깨어날 것이며, 이 신비로운 형체는 곧 사라져 버릴
것임을 알 수 있다.

▶ 밤의 공포 *Night Terrors*
데이비드 위틀럼, 2017, 연필과 디지털 작업

어릴 때부터 그림에 관심과 재능을 보였던 영국 현대 화가
데이비드 위틀럼(1977-)은 메트로폴리탄대학에서 그래픽
아트를 공부하면서 초현실주의와 무의식 작용에 대해
호기심을 갖게 되었다. 지금은 전통적인 드로잉과 디지털
아트 회화 등 다양한 매체를 이용해 '잠재의식 속 욕망과
불안에 다가가는 것'을 목표로 작업하고 있다. 이를 통해
그의 이미지는 현실을 그대로 포착하기보다는 고유의
정체성을 가지는 방향으로 진화한다.

▲ 나의 꿈, 나의 나쁜 꿈
My Dream, My Bad Dream
프리츠 슈빔베크, 1915, 종이에 펜·
잉크·워시·구아슈

이 끔찍한 밤의 방문객을 보며
고양이 집사들은 낯설지 않은
느낌을 받을 것이다. 물론 고양이의
털북숭이 발이, 잠든 남자와 정을
통하는 여성 악령의 단단한
옥죄임보다는 분명 낫겠지만
말이다. 독일 예술가 프리츠
슈빔베크(1889-1972)는 펜과 잉크로
그린 분위기 있는 일러스트와
내러티브가 깃든 판화, 그래픽
드로잉 등으로 유명하다. 또한
아우구스트 스트린드베리, 윌리엄
셰익스피어, 에드거 앨런 포,
에른스트 호프만의 화집, 작품집 속
삽화로도 주목받았다.

▶ 몽유병자
The Somnambulist
존 에버렛 밀레이, 1871, 캔버스에 유채

이 그림은 존 에버렛 밀레이(1829-
96)의 작품으로, 맨발의 젊은 여인이
잠이 깨지 않은 채 어두운 절벽 끝을
향해 위태롭게 걷고 있다. 촛대의
불은 이미 바람에 꺼져 있어, 이
불안하기 짝이 없는 장면에
긴장감을 더한다. 여인은 위험을
인식하지 못하고 달빛뿐인 어둠
속에서 앞으로 걷고 있다. 그녀는
어디로 가는가? 무슨 꿈을 꾸는가?
영국 출신 화가이자 삽화가이며
라파엘전파의 시초이기도 한
밀레이는 경력의 절정기였던 41살
때 잠에 관한 이 기이한 드라마를
그려냈다.

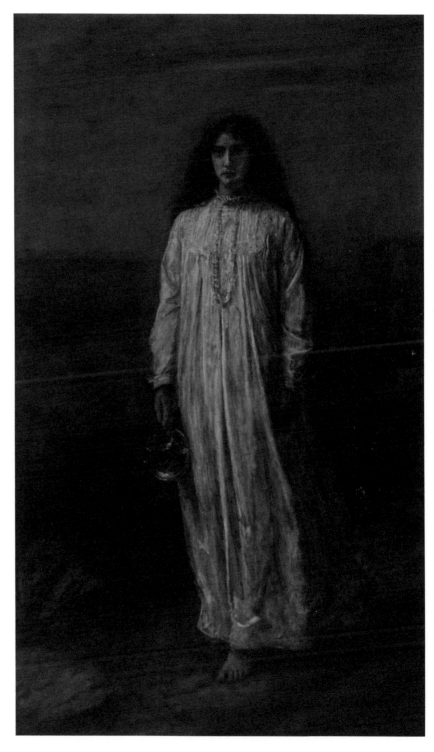

2
—
정신적 고통

나는 내 진심과 영혼을 작품에 쏟아부었고,
그 과정에서 정신을 잃고 말았다.

- 빈센트 반 고흐

신경쇠약을 견뎌냈던 화가 조지아 오키프는 1933년에 이렇게 말했다. "나는 내가 다른 방식으로는, 예컨대 언어로는 말할 수 없던 것을 색채와 형태로 말할 수 있다는 것을 깨달았다." 내면의 감정을 드러내는 일을 이보다 더 적절하게 표현한 말이 있을까?

인류의 지고한 역사에서 창의적 표현은 우리의 꿈과 비전, 이야기와 아이디어를 전달하는 강력한 수단이었으며 이는 정신의 고통, 그러니까 우울, 불안, 고뇌, 슬픔, 외로움 등에서도 마찬가지였다. 정신 질환은 대중의 상상 속에서 수세기 동안 탁월한 창의력과 위대한 예술작품들로 구현되어 왔다. 오랜 세월을 지나며 '광기'에 대한 인식과 치료법은 바뀌어왔지만, 가장 한결같은 특징은 광기가 곧 창작을 탄생시키는 힘이라고 보는 시각, 그리고 시각예술이 늘 광기라는 주제에 매혹되어 왔다는 점이다.

이렇게 예술을 통해 감정을 기리는 일이 늘 밝고 행복한, '오로지 긍정 에너지'만을 주는 것은 아니었다. 이번 장에서는 정신적 고통, 내면의 절망스러운 혼란, 깊은 상처로 남은 트라우마를 묘사한 작품을 살펴볼 것이다. 고통받는 예술가가 압박감 속에서 창작한 예술을 미화하는 것이 적절한가? 혹은 우리가 이런 작품들로 구원을 받고 찬미하는 것이 옳은가? 예술은 정신 질환에 대한 인식과 이해에 도전하고, 인간이란 것이 무슨 의미인지에 대해 조명한다. 미국 국립정신건강연구소에 따르면 성인 다섯 명 중 거의 한 명꼴로 정신 질환을 앓고 있다. 인간의 내밀한 트라우마를 다룬 유명한 걸작도 많다. 잘 알려진 예술가 중에도 당시 정식으로 진단은 받지 못했지만 정신 건강 문제로 힘들었던 이들이 많다. 초기 르네상스 예술가 중 비토레 카르파초는 정신병을 종교적이고 영적인 렌즈로 바라보며 화폭에 옮겨냈다. 후기 르네상스 시대에는 알브레히트 뒤러가 그의 지적 능력, 성찰, 지독한 완벽주의 탓에 현대의 우울증인 '멜랑콜리' 상태에 빠졌던 것으로 보인다. 낭만주의 화가 프란시스코 고야의 작품은 격동적인 시대를 포착한 동시에 개인의 정신적 고통도 담아냈다. 환상적인 작품을 그려낸 리어노라 캐링턴은 '치유할 수 없을 정도의 정신 이상'으로 판단되어 스페인의 정신병원으로 보내졌고, 전기충격요법과 유사한 효과를 내는 약물의 실험 대상이 된다. 스페인 정신병원에서 겪은 비참한 현실과 강제입원, 끔찍한 치료를 묘사하면서 캐링턴은 이렇게 말했다. "나는 갑자기 내가 죽을 수도 있음

을, 함부로 대해도 되는 존재가 되었음을, 내가 파괴될 수도 있음을 인식하게 되었다." 1970년, 애너그램*anagram*〔단어의 철자 배열 바꾸기〕시와 복잡하고 황홀한 시각예술로 알려진 아웃사이드 아티스트 우니카 취른은, 정신질환으로 십 년에 걸쳐 정신병원 입·퇴원을 반복한 후 분열 상태 속에서 쇠약해지고 우울증으로 괴로워하다가 오랜 동반자인 초현실주의 화가 한스 벨머의 아파트 창문에서 뛰어내려 삶을 마감했다. 취른의 예술 작업은 정신병 치레와 뒤얽혀 있고, 그녀의 작품 대부분이 정신병원에서 지내던 시기에 만들어졌다.

정신 상태, 예술적 충동, 창작 과정 사이에는 어떤 관계가 있을까? 정신병으로 고통받는 사람들이 창작한 작품은 '예술적 천재성'에 대해 무엇을 알려줄 수 있을까? 미술 치료가 정신적으로 아픈 사람을 치료하는 데 도움이 될까? 한 논문에 따르면 예술 창작이 마음을 안정시키고 스트레스 해소에 도움이 된다고 한다. 이 연구 결과에 의하면, 많은 환자가 예술적 재능과는 상관없이 예술 치료를 통해 스트레스 호르몬인 코르티솔 수치가 낮아지고 도파민 수치가 높아졌다. 예술 치료가 모든 정신 질환자에게 도움이 되지는 않는다고 하더라도, 예술 창작 작업은 내밀한 사고를 들여다보고 성찰할 시간을 갖게 해주는 좋은 도구이다. 많은 정신 질환자들이 이런 작업을 간절히 원할지라도 질병에 지친 나머지 그럴 수 없기 마련이다. 그런데 힘든 상황에도 불구하고 끈기 있게 훌륭한 예술작품을 탄생시키는 놀라운 이들이 있다.

살다 보면 누구나 정신 질환을 겪을 수 있고 정신 건강 문제의 오명을 벗기기 위해 많은 시도가 있었음에도, 정신적 고통에 대한 논의는 여전히 어려운 과제이다. 그러나 정신을 불안정하게 만드는 이런 측면들이 오랜 세월 동안 예술가들에게 영감을 주었고, 이들은 온전히 인간적인 이 경험에 감수성과 공감, 미묘한 뉘앙스를 덧입혔다. 이들 예술가가 겪어야 했던 고통이 캔버스 위에 물감으로, 진흙으로 빚어낸 조각으로, 카메라 렌즈를 통한 잔상으로 남아 있다. 보기 힘들고 부담스러워 차라리 눈을 감거나 시선을 돌리고 싶을지도 모른다. 그러나 이런 도전적인 작품들을 통해 우리는 같은 인간들이 경험하는 어둠을 더 잘 이해하고 스스로의 어둠도 역시 들여다볼 수 있게 될 것이다.

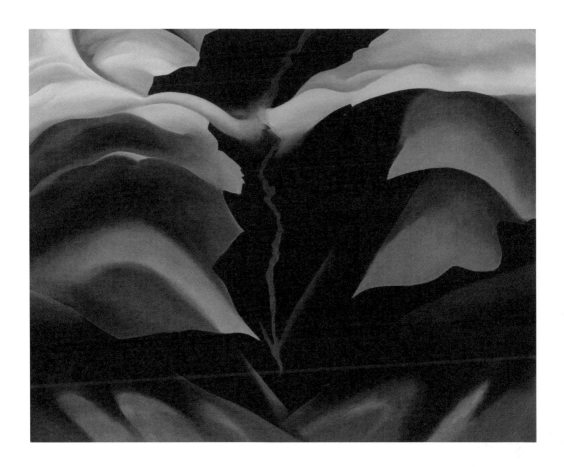

▲ **검은 대지 II** *Black Place II*
조지아 오키프, 1944, 캔버스에 유채

조지아 오키프(1887-1986)는 꽃,
식물, 남서부 미국 풍경의 야생적인
아름다움을 담은 대형 작품과
추상화로 유명하다. 야망이 크고
다층적이며 독특했던 그녀는
1930년대에 지독한 신경쇠약을
겪어 병원에 입원했고, 1년 이상
그림을 쉬어야 했다. 〈검은 대지
II〉의 뾰족뾰족한 그림자와 갈가리
찢긴 하늘에서 우리는 그녀를 평생
힘들게 했던 정신 문제와 그로 인한
슬픔을 상상할 수 있다.

◀ **뒷다리로 선 고양이**
A cat standing on its hind legs
루이스 웨인, 1925/1939, 구아슈

에드워드 시대의 상상력을 발휘한
영국 화가 루이스 웨인(1860-
1939)은, 커다란 눈을 가진 고양이를
의인화하여 대담한 환상 같은
만화경 느낌의 드로잉을 그려냈다.
훗날 그는 정신병원에서 생을
보냈다. 공식적인 진단은 없으나
많은 이들이 그가 조현병이라
믿으며, 혹자는 이로 인한 신경
쇠약이 그의 후기 드로잉에서
드러난다고 주장한다. 그의 고양이
묘사는 스스로에 대한 실망에서부터
완전히 절망에 달한 화려한 환각
상태까지, 화가 자신이 느낀
감정들을 반영한 듯하다. 웨인의
강한 성격, 노련한 관찰력, 평생 맞서
싸워야 했던 정신 질환이 합쳐져
희극과 비극, 사회의 불합리함을
드러내는 상징적인 작품이 되었고,
오늘날까지 많은 관심을 끌어내고
있다.

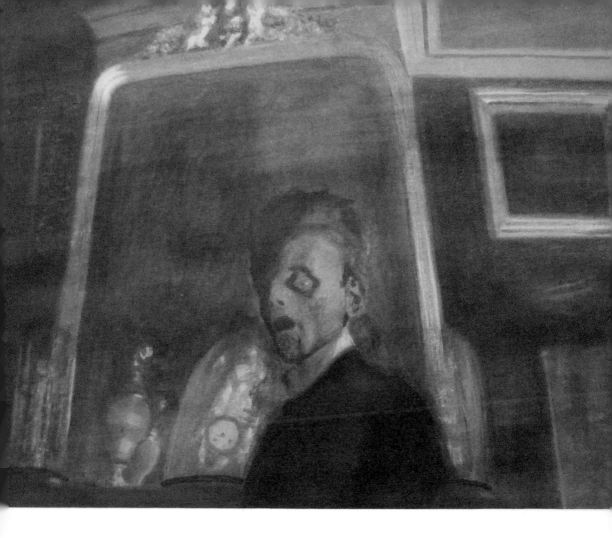

▲ 거울 앞 자화상 *Self-portrait in Front of a Mirror*
레옹 스필리에르트, 1908, 종이에 인디아 잉크 워시·브러시·수채·색연필

멜랑콜리한 고독으로 가득한 이 신비한 그림은, 독학으로 그림을 배운 벨기에
출신 어둠의 화가 레옹 스필리에르트(1881-1946)의 작품이다. 그는 흐릿한
가로등, 녹눅한 거리, 달빛 아래의 어둡고 음울한 바다 등을 캔버스 위에
기록했다. 건강 문제로 불면증을 앓던 그는 잠 못 이룰 때면 존재론적 근심과
육신의 고통을 잊기 위해 늦은 밤 고향의 텅 빈 거리와 인적 없는 산책로를 걷곤
했다. 그렇게 걷다가 돌아온 날이면 한밤중에 기억을 더듬어 마을의 가라앉은
고요함에 생명을 불어넣는 그림을 새벽까지 그리곤 했다. 그때까지도 부모와
함께 살며 질병으로 힘들어하던 그의 그림은 육체적으로나 정신적으로나
불안정했던 젊은이를 보여준다.

▲ **너를 찾기 위해 I**
Trying to Find You I
트레이시 에민, 2007, 캔버스에 아크릴

영국 예술가 트레이시 에민(1963-)은 내적이고 자기 고백적이며 한계에 도전하는 작품들을 만들고 있다. 그녀는 회화, 드로잉, 사진, 영상, 조각, 네온 텍스트 등 다양한 매체를 이용해 자전적 요소들을 탐색한다. 감정의 고통은 에민의 오랜 주제였다. 그녀는 에드바르 뭉크로부터 영향을 받아 자신을 표현하는 초기 스타일을 창조했다고 밝혔다. 두 사람 다 여과되지 않은 정신적 고통을 드러내려 했다는 공통점이 있는데, 에민의 경우 우울증과 비탄이라는 깊은 마음의 상처가 그것이었다.

▶ **불안***Anxiety*
에드바르 뭉크, 1894, 캔버스에 유채

에드바르 뭉크는 불행한 청년기를 보냈다. 가장 가까운 누이와 어머니가 결핵으로 사망했고, 또 다른 누이가 정신 질환 진단을 받았으며, 그 자신도 고열과 기관지염에 자주 시달렸다. 훗날 뭉크는 이렇게 썼다. "나는 인류의 가장 무서운 적 두 가지를 물려받았다. 폐결핵과 정신 이상이라는 유산이다." 이러한 불안 요소들이 뭉크의 초기 작품에 스며들었고, 노년까지 특정 주제로 거듭 돌아와 다시 그리곤 했다. 그가 여러 차례 작품화했던 유명한 〈절규 *The Scream*〉에 비해 덜 알려진 이 작품은 이유 모를 공포의 절망감, 인간이라 볼 수 없는 섬뜩한 얼굴들이 내뿜는 미묘한 편집증, 불편함, 불신의 느낌을 보여준다. 이는 〈절규〉의 고립된 개인이 경험하는 날카로운 고뇌보다 더 길게 지속하는 집단적 절망의 표현이다. 이들 작품은 아직도 우리에게 영향을 끼치며 오늘날의 관람객에게 강렬한 울림을 전한다. 삶의 어느 시점에선가 이러한 괴로운 감정을 느껴보지 않은 이가 있겠는가?

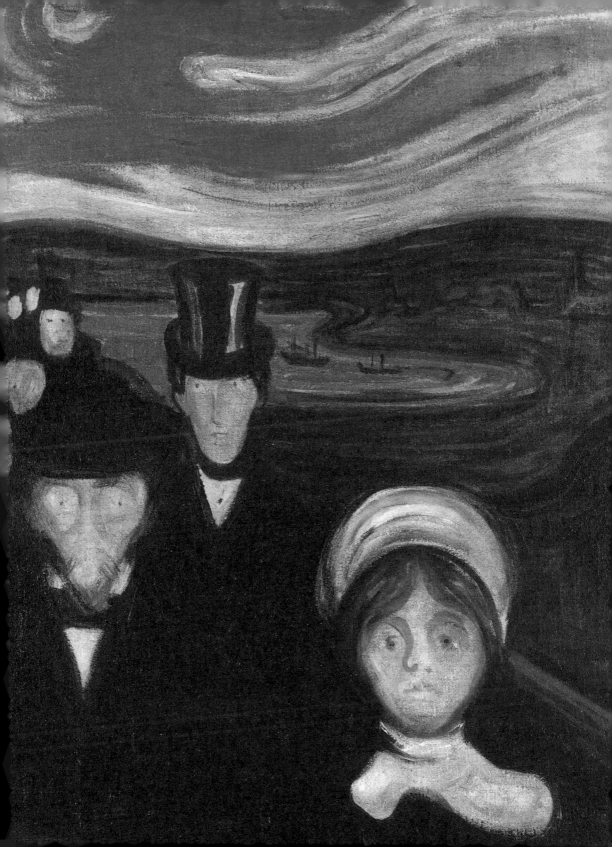

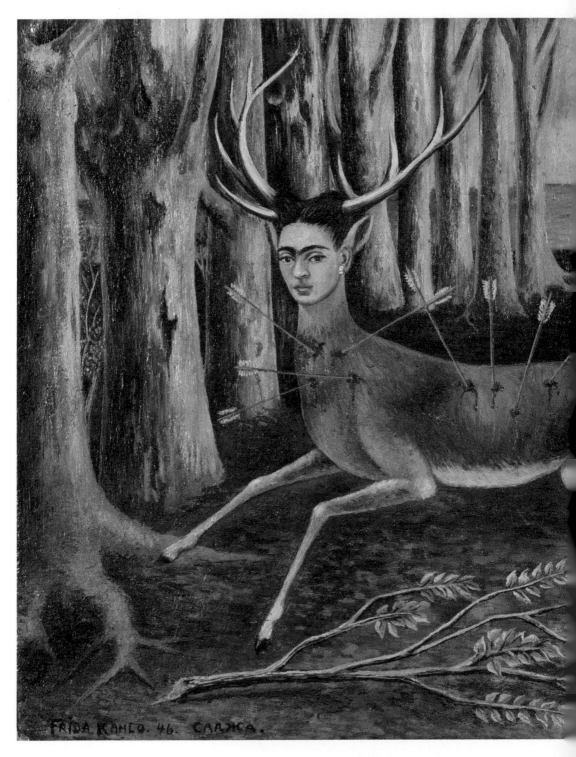

◀ 상처 입은 사슴
The Wounded Deer
프리다 칼로, 1946, 메이소나이트에 유채

페미니스트 아이콘이자 멕시코의 유명한
화가 프리다 칼로(1907-54) 역시 고통에
익숙했다. 그녀는 1925년 거의 목숨을 잃을
뻔한 버스 사고로 몸이 완전히 망가져 평생
육체적 고통에 시달려야 했다. 그녀의 삶과
창작은 이 극심한 만성 질병에서 상당한
영향을 받았으며, 그녀의 선명하고 강렬한
작품은 고통과 트라우마, 상실이라는 무거운
짐을 반영한다. 판타지와 민속 문화적 요소를
혼합하여 놀라울 정도로 독창적인 스타일을
빚어낸 그녀의 그림은 강한 인상을 남긴다.
멕시코 원주민 문화뿐 아니라 사실주의,
상징주의, 초현실주의를 포함해 유럽
문화에서 받은 영향을 생동감 넘치는 색채로
캔버스에 온전히 녹여 내었다. 작품 다수를
차지하는 자화상에는 자신의 고통을
상징적으로 표현했다. 이러한 창작을 통해
칼로는 시대상을 그려내고 자신의 정체성을
탐구하며 질문을 던졌다. 오늘날 칼로는
20세기의 가장 유명한 여성 예술가 반열에
올랐으며, 철저하게 개인적이고 가슴 아픈
그녀의 그림들은 전 세계 예술 애호가를
매료시키고 영감을 주고 있다.

▲ **무제** *Untitled*

우니카 취른, 1965, 종이에 잉크와 구아슈

우니카 취른(1916-70)은 기갑부대 장교라서 집을 자주
비웠던 아버지가 수집한 진기한 물건들에 둘러싸여
성장했다. 그녀는 아버지가 멀리서 가져온 선물에 영향을
받았고, 아버지와 좀 더 시간을 보내고 싶다는 갈망
때문에 풍부한 환상과 선명한 상상력으로 삶을 가득
채웠다. 이 초자연적인 드로잉은 시선을 사로잡는다.
강박적으로 반복하여 그린 형태, 선으로 정교하게 그리고

세심하게 구성한 환상적 생명체의 어두운 신기루다.
그녀는 정신 질환을 겪는 와중에도 냉정함과 심지어
유머가 있는 글을 썼다. 혹자는 그녀가 조현병이라고도
하고 혹자는 정신 질환 성격을 지닌 양극성 장애였다고도
한다. 취른은 독일 초현실주의자 한스 벨머와 부부였던
시기에 가장 많은 작업물을 내놓았다. 그 시기 취른은
'자동' 드로잉과 애너그램을 통해 오랫동안 관심을 가졌던
숨겨진 의미와 우연에 관한 실험을 시작했다. 1970년
10월 19일, 십 년에 걸친 정신적 위기 끝에 그녀는 벨머와
함께 지내던 파리의 아파트에서 뛰어내려 삶을 마감했다.

▼ 통고의 성모 *Materdolorsa*
알로이즈 코르바즈, 1922, 엽서에 연필·잉크·색연필

알로이즈 코르바즈(1886-1964)는 빌헬름 황제 2세 궁에서 입주 교사로
일하다가 황제에게 강렬한 애정을 느끼고 상상 속에서 그와의 사랑을 꿈꾼다.
1차 세계대전이 발발하자 고향 로잔으로 돌아온 그녀는 곧 정신 이상 증후를
보이기 시작했고, 1918년 조현병 진단을 받아 정신병원에서 여생을 보냈다.
그곳에서 그림을 그리기 시작한 그녀는 훗날 '알로이즈'란 이름으로 알려지며,
주로 권력을 가진 여성과 로맨스를 그렸다. 크레용과 연필로 많이 작업했지만
짓이긴 꽃잎으로 캔버스를 물들이거나 때로는 치약을 섞어 칠하기도 했다.

War is Peace!

◀ 미로 *The Maze*
윌리엄 쿠럴렉, 1953, 보드에 구아슈

윌리엄 쿠럴렉(1927-77)은 대공황 시기 농촌의 힘겨운 현실을 그리면서 자신을 갉아먹는 정신적 고통의 원인을 탐색했다. 향수를 자극하면서도 종말이 다가온 세상을 보여주는 그림들은 20세기 세계적 불안이라는, 심란하고 논쟁적인 기록을 담고 있다. 사망할 무렵 그는 이미 캐나다에서 상업적으로 가장 성공한 화가였고, 그의 때 이른 죽음 이후 많은 세월이 지난 지금도 수집가들이 그의 그림을 찾고 있다. 〈미로〉는 쿠럴렉이 런던의 모즐리 병원에서 치료를 받던 시기 그린 것이다. 병원 의료진은 쿠럴렉의 질환이 심각하다는 것을 즉각 파악했으나, 정확한 병명이 무엇인지는 여전히 알려지지 않았다. 입원 중에도 그는 그림을 그릴 수 있는 공간을 부여받았다. 화가는 〈미로〉가 '나의 해골 내부를 그린 그림'이라고 묘사했는데, 병원에서 누린 이러한 특권을 정당화하는 시도로 해석할 수도 있다. 그는 이렇게 썼다. '나는 의료진에게 내가 계속 관찰할 가치가 있는 표본이라는 인상을 심어주어야 했다.'

▶ 정신분석가를 만나고
나오는 여인
Woman Leaving the Psychoanalyst
레메디오스 바로, 1960, 캔버스에 유채

카탈루냐의 초현실주의 화가 레메디오스 바로(1908-63)의 그림은 대담한 수수께끼의 암호들이며, 이 수수께끼는 단서와 힌트가 풍부함에도 정답을 찾기 어려운 것으로 악명 높다. 그녀의 삶 끄트머리에 그린 이 작품은 정신분석이라는 '유사 과학'을 활용한 그림으로, 인물 뒤편에 보이는 입구에 머리글자 'FJA'가 새겨져 있다. 이는 프로이트, 융, 아들러를 상징한다. 중세의 음울한 안뜰 위에는 무거운 구름이 머물고 있고, 녹색 망토를 입은 인물은 일말의 망설임이나 죄책감, 재고도 없이 육체에서 절단된 유령 같은 머리를 우물로 떨어뜨린다. 화가에 따르면 이 그림은 '정신분석가를 만나고 나올 때 하게 되는 적절한 행동'이다.

3
—

허공에서 들려오는
속삭임

멍청해지는 게 전염되기까지 해.
여기 모였으니 우릴 즐겁게 해줘.

- 밴드 너바나, 〈틴 스피릿 같은 냄새가 나*Smells Like Teen Spirit*〉

그래서, 하고 싶은 말이 뭐냐고?

오늘날에는 정보, 폭력의 이미지, 트라우마와 불공정이 넘쳐난다. 이곳에서 우리는 불만스러워하며 절망하기도 한다. 모든 것이 무의미하고 피상적이기에 자연, 타인, 나 자신, 진정한 자신으로부터 멀어져 소외감을 느낀다. 모든 것이… 가치 없어 보인다. 이런 존재론적 분노의 감정이 의식으로 스며들어 인간 조건에 대한 우울하고 냉소적인, 경멸이 뚝뚝 떨어지는 내적 독백을 빚어내고, 삶의 의미에 의문을 던지게 된다.

인간은 오랫동안 존재의 본질에 대해 사색해 왔다. 생각하고 느끼고 행동하는 개인이 마주하는 세상은 종종 말이 되지 않는, 의미가 전혀 없는 곳이었다. 이렇게 정신이 분열되고 마비되는 순간, 이해는 사라지고 언어는 실패하며 강렬하고 형태도 없는 불안한 질문들이 떠오른다. 존재론적 불안으로 발현되는 이 공허함 때문에 우리는 괴로워하고 동요한다. 이 두려움은 사라지지 않고 우리가 행복을 느끼는 순간에도 늘 조용히 잠복해 있다.

불확실함이라는 허무 속에서 어떻게 목적의식을 찾을 것인가? 어떻게 의미를 만들어 나갈 수 있을 것인가? 짐작했을지 모르겠지만, 이에 대한 답을 얻으려면 창조성이 반드시 필요하다. 창조성은 존재론적 사고에서 끊임없이 논의되는 주제다. 창조성은 독일 철학자 프리드리히 니체가 제안한 것처럼 어쩌면 지금의 우리가 되기 위해, 그리고 우리가 원하는 모습이 되기 위해서 요구되는 것인지도 모른다. 예술가는 이러한 정체성 표현의 욕구를 잘 알고 있으며, 그들의 작업은 종종 이해에 대한 이 인간적 허기에 부응하는 반응이기도 하다. 창작을 통해 자기 자신을 주장하고 자유와 진정성을 표현하며 예술가는 오랜 세월 인류의 운명에 대한 가슴 저미는 불안을 작품으로 빚어왔다. 시각예술에서 실존주의란 눈에 띄게 특별하고 일관적인 어떤 스타일이 아닌, 작품에서 지각할 수 있는 분위기, 사고, 충동을 말한다. 실존주의는 추상화가들이 지극히 개인적인 것을 자유롭게 표현하는 데 근거를 제공해 주었다.

실존주의는 예술가뿐 아니라 작가나 사상가가 전쟁으로 인한 육신과 정신의 파괴에 따른 트라우마를 어떻게 받아들여야 할지 씨름할 때 영향을 주었으며, 유럽의 전후 예술에도 막대한 영향을 행사했다.

이러한 철학적 반응은 혼돈의 한가운데서 불안과 존재의 무의미, 삶의 진정성 추구를 묘사한 사르트르의 『존재와 무L'Être et le Néant』를 통해 널리 알려졌고, 소외와 개인의 자율성이란 주제는 프랜시스 베이컨, 알베르토 자코메티, 장 뒤뷔페 같은 예술가들도 깊이 매료시켰다. 실존주의에서 영향을 받은 20세기 중반의 많은 예술가는 실존이란 곧 고립되고 고독한, 그러면서도 스스로를 정의할 자유를 가진 인간이 살아가는 일임을 자연스럽게 이해하게 되었다. 시몬 드 보부아르는 1965년 이들 예술가에게 실존주의란 "어떤 절대적인 것을 포기하지 않고도 그들이 처한 일시적인 조건을 받아들이고, 여전히 인간의 존엄성을 지키는 가운데 공포와 부조리에 직면하게 해주는" 것 같다고 말했다.

◀ 벨라스케스의 교황
인노첸시오 10세 초상화를
연구한 습작
*Study After Velázquez's Portrait of
Pope Innocent X*
프랜시스 베이컨, 1953, 캔버스에 유채

프랜시스 베이컨(1909-92)은 흔히
실존주의 화가의 전형으로
여겨지는데, 이 작품을 보면 그
이유를 알 수 있다. 금빛이
번쩍거리는 가운데, 여기저기 피가
튀어 있는 옥좌에 교황이 앉아 있다.
거친 붓질 때문에 그의 비명이
선명하게 전해지지는 않지만 그래서
오히려 강렬하게 느껴진다. 극적인
과장, 폭력, 폐소공포증을 유발하는
구성으로 유명한 베이컨은 냉혹하고
비통에 찬 실존주의자로 보인다.
그는 니체주의자이자 무신론자였고,
이에 당대 비평가들 몇몇은 이
시리즈를 처형 장면의 상징으로
보기도 했다. 베이컨이 지상에 있는
신의 대변자를 죽임으로써 니체의
'신은 죽었다'라는 선언을
실천했다는 것이다.

에드바르 뭉크는 망상과 실존에 대한 두려움, 병든 자의 열에 들뜬 혼돈, 죽음을 제대로 상상할 수 없음에도 죽음을 느끼는 공포스러운 방식 등을 그림으로 그렸다. 파리에서 활동했던 독일 화가 불스의 대담하고 공격적인 그림은 유럽의 추상화 운동인 앵포르멜의 특징이다. 사르트르는 불스의 작품이 '세상에 존재한다는 일의 보편적 두려움'과 세속적 현상의 '타자성'에 대한 이끌림을 시각화하였기에 실존주의적이라 말했다.

실존주의자들이 종종 서로 엇갈리는 관점을 표출하기도 했지만 그럼에도 이 철학이 개인으로 하여금 창조성을 지니고 살아가도록 도와주었다는 것에는, 또한 실존주의적 사고가 삶을 예술작품처럼 살도록 격려했다는 것에는 모두 동의할 것이다. 한계에 도전하는 이 예술가들의 유산이 21세기에도 울림을 주고 있다. 그래서 오늘날 창작자들도 대중의 믿음과 현실감각에 도전하는, 조화롭지 못한 것들이 공존할 수 있는 공간을 창조하는 작품을 만들고 있다. 그 예로 남아프리카공화국 화가 캐런 크로니예(58쪽)를 들 수 있다. 그녀는 인간의 상호작용과 환경의 교차점을 탐구하고, 개인 간의 연대가 어떻게 같은 공간을 경험하는 방식에 영향을 줄 수 있는지를 탐색하고 있다.

"팬더모니엄(대혼란)을 포용하라." 텔레비전 시리즈 〈굿 플레이스The Good Place〉의 매우 실용주의적인 인물 엘리너 셸스트롭의 제안이다. 지극히 실존주의적인 이 드라마는 이야기를 통해 부조리와 소외, 의미와 목적이 결여된 삶이라는 철학적 주제를 풀어나간다. 이 부조리한 세상에서 각자 분리된 존재로 희망도 없이 무기력하게 살아가는 인간은 창의력을 포용함으로써 의미를 찾는 행위에 의미를 부여하고, 이상하고도 아름다우며 무서운 이 세상을 살아낼 수 있게 된다. 다시 한번 니체의 표현을 변형시켜 인용하자면, 예술이 있기에 삶은 우리를 죽이지 못한다.

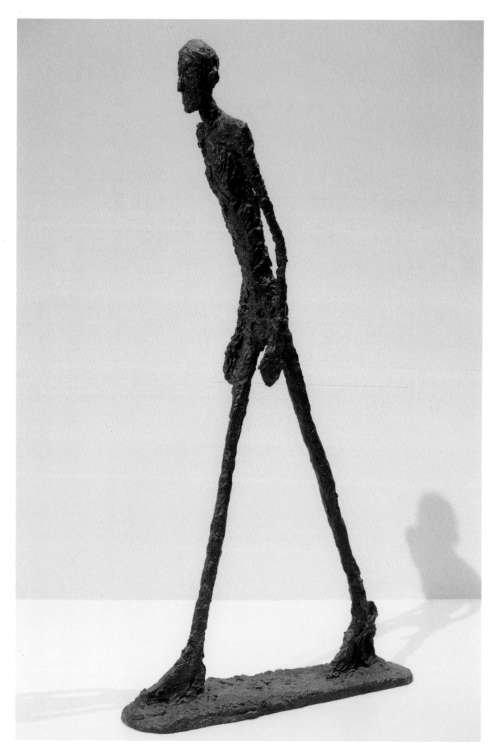

◀ **걷는 사람 I** *Walking Man I*
알베르토 자코메티, 1960, 청동

가늘고 메말랐으며 길쭉하게 생긴
인간 조각으로 유명한 알베르토
자코메티(1901-66)는, 주로 길을
잃은 채 넓고 개방된 공간에 노출된
연약한 인물상을 빚어냈다. 그중 이
작품은 2010년 경매에서 1억 430만
달러에 팔려 미술작품 판매가 세계
신기록을 세우기도 했다.
자코메티는 극도로 절제된 인물상을
통해 한 사람이 차지하는 공간과 그
심적 상태를 탐색했다. 장 폴
사르트르와 실존주의의 영향을 받은
그의 작품은 전후戰後의 회의와
소외에 대한 은유였다.

▲ **채찍 달리기** *Bieg Chlosta*
알렉산드라 발리셰프스카, 2010, 종이에 구아슈

폴란드 화가 알렉산드라 발리셰프스카(1976-)는 우리의 가장 살벌한 악몽을
보여준다. 숱하게 일어나는 불행한 사건, 육체적·정신적 학살의 흔적이 그녀의
작품을 피로 물들이며 깊은 상흔을 남긴다. 무작위적이든 의례적이든 폭력은
만연하고, 인물들은 잔인한 결말을 맞이하거나 그 잔인함에 동참한다. 때로
누가 희생자이고 누가 악당인지 모호하다. 발리셰프스카는 평범한 일상의
얼굴에서 껍질을 벗겨내고 겹겹이 감싼 것을 하나씩 들추며 그 아래 놓인 것, 그
매력과 역겨움을 들여다볼 수 있게 해준다.

◀ **불안한 여정**

The Anxious Journey

조르조 데 키리코, 1913, 캔버스에 유채

화가이자 작가 조르조 데 키리코(1888-1978)는 꿈과 실존적 질문에 대한 깊은 사색을 작품으로 구현했다. 그의 작품들은 초현실주의, 이탈리아 미래주의와 20세기 중반의 존재론적 공허를 다룬다. 지난 2020년, 우리의 세계는 코로나19 바이러스로 인해 키리코의 그림처럼 모호하고 으스스한 혼돈 상태에 빠졌다. 텅 빈 거리와 공간, 우리 앞에 놓인 삶은 멈춘 듯하고, 뒤편에서는 현대를 살아가는 존재들이 계속 덫에 걸리고 있다. 우리의 삶은 이렇듯 불확실성에 빠져 있고 세상은 우리 없이도 굴러가고 있다는 느낌은 이제 많은 사람에게 '뉴 노멀'이 되었다.

◀ **그녀의 이야기** *Histories of She*
달라 티가든, 2017, 디지털

세상을 마법의 한 조각으로
바라보는 이들에게 달라 티가든의
작품은 깊은 울림을 준다. 그녀의
초현실적인 사진이 갖는 내러티브는
우화와 현실 사이의 아슬아슬한
경계선 위를 걷는데, 이 강렬한
이미지에는 깨지기 쉬운 비밀,
강렬한 감정, 소름 돋는 초조함 등
초자연적인 힘이 일깨우는 감각들이
스며들어 있다. 티가든은 목재, 종이,
회반죽 등을 이용해 이렇게 생생한
표현의 비네트vignette(섬세하고
정교하게 구성된 영화의 한 장면 혹은
그림, 사진 등의 이미지)를 만든다.
그녀가 표현하는 이미지에는 직접
고른 빈티지 소품, 옷, 손으로 그린
배경 등이 포함된다. 이 부드럽고
아슬아슬한 공간에서 티가든의
어둡고 영화적인 이미지 대부분이
창조된다. 그녀는 이 공간을 여러 번
재구성하고 재건한다.

▶ **담배를 태우는 해골**
Skull of a Skeleton with Burning Cigarette
빈센트 반 고흐, 1885-86, 캔버스에 유채

빈센트 반 고흐(1853-90)의 이 우울한 색조로 가득한
작품은 불붙인 담배를 이빨 사이에 물고 씩 웃고 있는
해골 그림이다. 습작 시기 반 고흐가 인간 형태의
예술성을 유머러스하게 비유한 것이자 보수적인
아카데미 미술을 비판한 그림이라는 주장이 있다.

철학자 키르케고르처럼 반 고흐도 화가가 타인에게
예술적 기교를 배운다는 것은 우스꽝스러운 일이며,
화가라면 창의성과 감성을 통해 독자적인 예술을
개발해야 한다고 믿었다. 앤트워프에 머물던 시기, 자신의
습작이 지루하고 교육받지 못한 작품이라고 비난받자
고흐는 스스로에게 존재론적 질문을 던지며 미술품 딜러,
교사, 서점 직원, 목사 등을 전전하며 20대를 보낸다.
그리고 1880년대 초가 되어서야 화가의 삶에 집중한다.

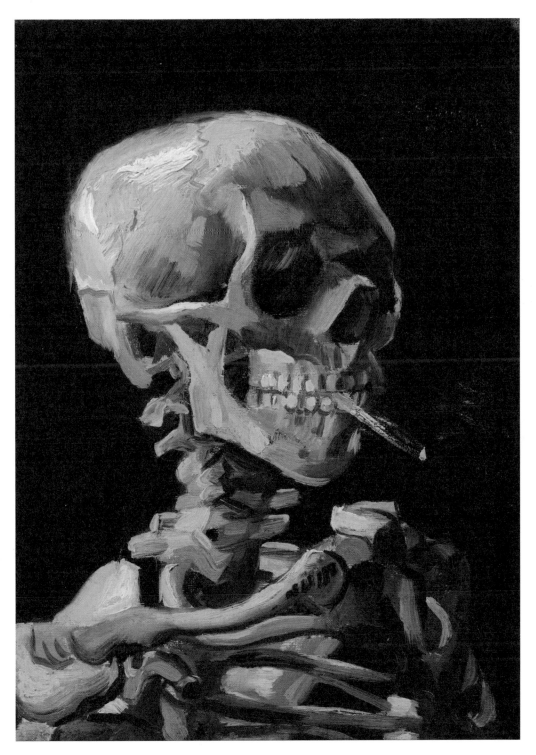

▲ 실존적 공허 No. 18 *Existential Emptiness No. 18*
추이 슈원, 2009, 크로모제닉 프린트

추이 슈원(1970-)의 〈실존적 공허〉 연작은 현대 중국을 살아가는 한 개인으로서의 여성에 대한
사색이다. 중국의 가장 앞서가는 이 여성 사진가는 〈실존적 공허〉를 통해 육체적인 것에서 여성의
정신세계 탐색이라는 영적인 것으로 초점을 옮겨간다. 중국의 전통적인 수묵화에서 영감을 받은
그녀는 중국 북부 풍경을 배경 삼아 주로 단색의 디지털 사진으로 작업한다. 정신과 존재의 질문을
탐구하기에 이상적인 환경이다. 인형의 육신(명백히 드러난 접합부, 드러난 갈비뼈, 상처 입은 자궁)은
여성이 경험하는 폭력과 그 경험이 어떻게 여성의 정신에 영향을 끼치는지 암시한다.

▲ **실존적 위기** *Existential Crisis*
캐런 크로니예, 2016, 밑칠 종이에 유채

캐런 크로니예(1975-)는
남아프리카공화국 화가로
케이프타운에서 생활하며 작업한다.
크로니예는 현대 디스토피아 세계관
중심의 아이디어들을 탐색하고,
풍경이나 기억, 인간의 상호작용과
환경의 교차점에 관한 아이디어도
작품에 반영한다. 그녀는 풍경의
'요소들', 즉 무늬와 질감에 관심을
갖고 있으며 같은 장소를 보더라도
개인적인 기억과 연상, 관점에 따라
경험이 달라지는 방식을 탐구한다.

▶ **자화상** *Self-Portrait*
스타니스와프 이그나치 비트케비치, c.1912, 사진

스타니스와프 이그나치 비트케비치(1885-1939)는 '비트카치'라는 이름으로 잘
알려져 있으며, 고국 폴란드에서 성공적인 화가, 미학자, 소설가, 선구적인
드라마 작가, 철학자로 존경받고 있다. 사진은 그의 예술의 한 측면일 뿐이다.
열정적이면서도 불안정했던 그는 서양 문화가 퇴폐적이고 타락했으며,
윤리적·철학적 확실성의 붕괴로 근간이 흔들렸다고 믿었다. 그는 자신의
실존적 불안을 탐구하는 일에 다른 형식의 예술보다는 사진을 선호했던 것
같다. 비트케비치의 강렬한 자화상에서 우리는 그의 냉정한 얼굴이 형태 없는
깊디깊은 심연에서 떠올랐음에도 불구하고 깨지고 금 간 유리 뒤에 꼼짝없이
갇힌 모습을 볼 수 있다.

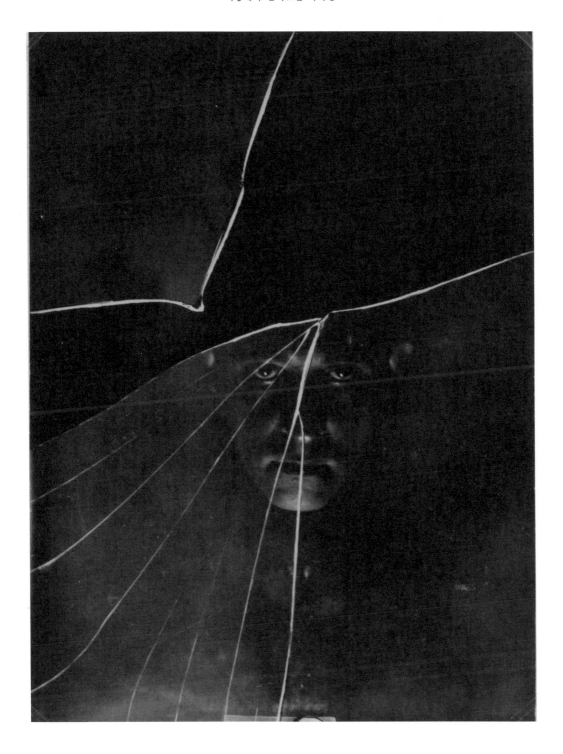

◀ 수령 *The Pit*
에런 와이젠펠드, 2019, 패널에 유채

이 쓸쓸한 공간은 미국 현대 작가 에런
와이젠펠드(1972-)의 작품으로, 우울한
순간과 깊은 고독의 조용한 울림이 전해진다.
그의 그림이 보여주는 장면은 희미한 빛의
경계다. 경계 바깥은 성글고 어둡다. 이
경계에서 야생과 도시적인 것이 만나고, 길
혹은 입구가 나타난다. 그림 속 인물이 이
길을 지나갈지 입구로 뛰어들어 그 너머로
들어갈지 우리는 알지 못한다. 그는 고독하게
자기 성찰을 하며 우화의 문턱에 영원히 선 채
수수께끼 같은 신비로운 심연을 응시한다.

PART 2

—

인간의 조건

악이 존재하지 않는다면
당신의 선은 무슨 소용이겠는가?
그리고 모든 어둠이 사라진다면
지상은 어떤 모습이겠는가?

- 미하일 불가코프

인간 존재는 결함으로 가득해서 언제든 실수하기 마련이다. 우리의 심장과 살은 세월이 가면 문자 그대로 천천히 썩어간다. 비유적으로 말하자면 심장 안에서 선과 악이 싸움을 벌인다. 분노, 질투, 복수. 병과 질환. 폭력과 갈등. 슬픔과 상실, 그리고 가장 강력한 죽음. 인간 조건의 이 어두운 측면을 파헤치는 것은 종종 고통스럽고 골치 아프지만 꼭 필요한 단계이다. 인간의 나약한 부분을 들여다보면 불행하게도 우리가 목격하게 되는 것이 썩 마음에 들지 않을 것이다. 그러나 인간과 인간을 둘러싼 세상을 온전히 이해하고 감사하기 위해서는, 자연 그대로의 아름다움과 끔찍한 우리 마음의 모든 측면을 직시하고 받아들여야만 한다.

예술에는 삶의 모든 즐거움과 기쁨이 녹아 있다. 잠재적 어두움도 마찬가지다. 미술사의 가장 위대한 걸작들이 담긴 낡은 보물 상자 안에서 존재에 관한 온갖 공포와 슬픔, 삶의 가장 어렵고 어두운 질문들을 캐낼 수 있다. 세상은 왜 그리 고통으로 가득한 것일까? 왜 우리는 이토록 폭력적이고 파괴적인 종족인 걸까? 죽음을 두려워하는 것은 자연스럽고 심지어 합리적인 걸까? 이 혼돈의 세계에서 어떻게 살아야 하며, 어둠과 종말과 절망을 마주한 상태에서 어떻게 삶을 의미 있게 만들 수 있을까? 작품들을 들여다보면 이러한 질문 하나하나가 뚜렷하게 떠오르는 것을 느낄 수 있다.

도덕성과 철학의 문제와 씨름하느라 안 그래도 바쁜데, 현실 속에서는 매일 조금씩 쇠약해져 가는 육신까지 돌보아야 한다. 질환과 병증을 반추하거나 이에 영감을 얻은 예술작품은 질병이 야기하는 심란한 감정으로부터 스스로를 보호할 수 있는 피난처가 되어준다. 또한 육신을 이해하는 통찰력을 주며, 건강과 돌봄, 상호 연결이라는 주제도 상기시킨다. 어쩌면 이런 육체적 고통에 대한 이미지를 감상하면서 우리는 공감과 동정이라는 새로운 길에 다가설 수 있을 것이다. 또한 사회가 육신에게 기대하는 바를 변형시키거나 그것에서 해방되는 방식으로 도전하고 재정의할 수 있을 것이다.

아, 그러나 육신은 교활하고도 지극히 예상 가능하다. 아무리 잘 돌본다 한들 끝마치는 날이 있다. 예술가는 이 죽음이란 개념에서 공포와 아름다움과 경이를 끝없이 발견하며, 죽은 자와 죽어가는 자를 묘사하거나 떠올리는 장면, 비탄과 상실의 장면을

◀ 인간의 허약함 *Human Frailty*
살바토르 로사, c.1656, 캔버스에 유채

그림으로써 인간은 죽을 수밖에 없는 존재라는 진실과 마주한다. 그리고 이런 예술작품을 감상하는 것이 생명의 유한함을 인정하는 방식이 된다. 금방이라도 닥쳐올, 그런데 너무나도 베일에 싸인 이 무언가가 인류의 역사 내내 그토록 다양하고 창의적인 방식으로 표현됐고, 지금도 우리를 불안하게도 흥미롭게도 한다.

우리는 좋은 사람이고, 옳은 일을 한다. 그렇지 않은가? 아마도 스스로를 악마라고 생각하지 않을 것이며, 비슷한 맥락에서, 어린 시절 꽤 자신 있게 영원히 살 거라고 믿었던 것도 같다.

그러나 우리 역시 누군가를 해하는 행위나 파괴적인 행위를 할 줄 아는 인간이며, 육신은 어느 시점에서는 결국 우리의 기대를 저버린다(달리 표현할 방법이 없다). 태어났으니 죽기 마련이다. 이는 진리일 뿐이다.

그렇다면 이제 무엇을 해야 하나? 마음을 열고 받아들이자. 앞으로 등장할 작품들은 그다지 환영받지 못하는, 불쾌하고 곤란스러운 인간 경험들을 보여줄 테지만 그래도 마음 안으로 받아들여 강렬한 감정을 느껴보자. 그 감정을 저 깊숙이 담아두고, 오랜 시간에 걸쳐 무의식이 그것을 해체하고 해독하도록 하자. 그냥 보기만 하면 된다. 그거면 된다. 추함, 폭력, 고통, 죽음, 우리는 이들을 외면할 수 없다. 모두 인간의 일부이기 때문이다.

▶ 바니타스 *Vanitas*
마티아스 비토스, 17세기경, 캔버스에 유채

4
—
질병과 고통

예술은 빛으로 변한 상처다.

- 조르주 브라크

인간으로 산다는 것은 무슨 뜻인가? 언젠가는 죽기 마련인 육신과 그 육체적 한계를 가지고 산다는 건, 때때로 육신이 우리를 배반하고 제멋대로 늙어가는 것을 느낀다는 건 무엇인가? 고통을 느끼고, 병마에 맞서서 싸우고, 때로는 굴복한다는 것은? 살아 있고 감정을 가진 존재이기에 질병과 고통은 정신적으로나 감정적으로나 우리에게 영향을 끼치며, 따라서 질병과 고통이 오랜 세월 예술가들의 주제가 된 것은 당연한 일이다.

빈센트 반 고흐는 풍성한 색채와 활력 넘치는 붓질로 수백 점의 걸작을 열정적으로 그려냈지만 사는 동안 발작으로 고통받았다. 오늘날의 의사들은 측두엽 간질이 원인이었을 것이라 본다. 프리다 칼로는 젊은 시절에 심각한 버스 사고를 당한 후로 평생 만성 고통에 시달렸고, 표현력이 풍부한 자화상을 통해 그 괴로움과 마주 섰다. 질병과 육체적 쇠락은 수많은 예술작품의 주제였다. 예술가들은 때로는 병증을 구체적으로 표현했고, 때로는 그러한 상황에서 영감이나 영향을 받기도 했다. 그런데 예술가가 어떤 것을 과학적이고 객관적인 시각으로 살핀 후 주관적으로 재해석하거나, 교훈적 메시지를 전파하는 데 이용될 수 있는 작품으로 만든다면 어떻게 될까?

질병을 표현한 이미지는 중세와 르네상스 시대부터 있었다. 대 피터르 브뤼헐의 〈죽음의 승리〉에서 우리는 낫을 휘두르는 해골 부대가 해안의 농촌 마을을 휩쓸며 농민들을 말살하는 광경을 목격할 수 있는데, 이는 전염병으로 만연했던 고통을 표현한 것이다.

르네상스 이후 화가들은 그림 속 인물의 특징으로 질병이나 고통의 징후를 그렸다. 그들의 생생한 묘사는 신체의 여러 병리학적 기록이 되었고 해부학 연구의 발전에도 도움을 주었다. 질병을 앓는 신체를 표현한 그림 중에는 예술과 의학의 교차점에 선 것들도 있다. 자연주의로 유명한 조반니 바티스타 모로니는 수녀원장 루크레치아 알리아르디 베르토바를 그린 1557년 작 초상화에서 눈에 두드러지는 갑상선종을 세심하게 묘사한 바 있다. 연구자들은 1500년대 회화에서 유방암이 묘사된 최초의 그림 두 점, 미켈레 디 리돌포 델 기를란다요의 〈밤〉과 마소 다 산 프리아노의 〈용기의 알레고리〉를 발굴하기도 했다.

19세기에는 좀 더 공감할 수 있는 감동적인 묘사가 우리의

감성을 자극했다. 에드바르 뭉크의 가족들은 결핵에 걸렸고, 그는 그런 그들과의 관계를 보여주는 작품을 매우 감성적으로 그렸다. 회화, 석판화, 동판화 등에서 뭉크는 결핵 말기에 이른 누이 소피가 임종을 앞둔 모습을 묘사했다. 앨리스 닐의 1940년 작품 〈TB 할렘〉은 카를로스 네그론이란 남자를 그린 것이다. 그는 결핵 말기 환자였고 당시의 절차에 따라 '치료'를 받는 중이었다. 화가가 자신의 개인적인 관계를 묘사한 이 그림에는 두 사람의 인연을 투사하는 감정이 드러난다. 20세기 후반에서 21세기로 접어든 시기에 HIV/에이즈 인식 캠페인이 일어났다. 이 운동은 에이즈에 대한 교육과 예방, 오명과의 싸움에 필수적이었다. 예술가이자 활동가인 키스 해링, 장 미셸 바스키아 등은 작품을 통해 심오한 갈망과 상실을 표현하고 정치·사회적 메시지를 전달했다.

▲ **외과 수술** *A Surgical Operation*
얀 요제프 호레만스, 1720-29,
캔버스에 유채

얀 요제프 호레만스(1682-1759)는 주로 집과 여관, 정원을 생생하게 묘사했다. 이 그림의 배경은 환자를 치료하고 있는 외과 의사의 집이다. 환자의 겨드랑이 아래에 절개 자국이 있는데, 가래톳(염증이 생겨 부어오른 림프절) 흑사병을 앓고 있어 이 부분을 절개한 것일까? 근처에는 한 여인이 초조하게 기다리고 있다. 환자를 지켜보며 불안해하는 친척일 수도 있고, 다음 차례를 기다리며 괴로워하는 환자일 수도 있다.

질병, 고통, 괴로움은 홀로 감내해야 할 외로운 감정일 수 있지만, 타인에게 그런 고통이 생기면 우리는 그 심정을 이해하려 애쓴다. 예술은 질병이 야기하는 심각한 감정에서 벗어나는 피난처가 되어줄 뿐 아니라 질병을 이해하기 위한 통찰을 주기도 한다. "사적인 것을 대중적으로 만드는 일은 엄청난 파급효과를 가져온다"라고 37살에 에이즈 합병증으로 사망한 예술가 데이비드 워나로비치는 말했다. 우리의 아픔, 고뇌, 고통보다 더 지독하게 사적인 것이 또 있을까? 질병을 표현한 예술작품은 사람들이 종교를 통해서, 연구와 치료를 통해서, 개인적인 경험과 의식 고취를 통해서 답을 찾아온 방식을 보여준다. 이 우울한 예술은 오랜 세월 인간 경험에 대해 생각할 기회를 제공해 왔다. 우리는 계속해서 이 예술가들이 어떻게 고통과 의학, 생물학과 질병을 연결해 왔는지 살피고자 한다.

▶ **파리의 콜레라** *Cholera in Paris*
**프랑수아 니콜라 쉬플라르, 1865,
레이드 페이퍼에 드라이포인트 동판화**

자유로운 영혼이었던 프랑수아 니콜라 쉬플라르(1825-1901)는 프랑스 화가이자 판화가, 삽화가였다. 그는 그림을 시작하고 처음 몇 년간 엄격한 아카데미 교육과 좀 더 낭만적인 주제를 포용하고 싶은 갈망 사이에서 방황했다. 작가 빅토르 위고의 격려에 힘입은 쉬플라르는 위고의 『바다의 일꾼들』과 『노트르담의 꼽추』 신판의 삽화 작업으로 새로운 경력을 쌓게 된다. 끔찍한 이야기를 우화적으로 담은 이 그림에서 쉬플라르는 1865년 콜레라 전염 시기의 적막한 파리와 휘몰아치는 유령 구름이 되어버린 죽은 자들이 극명한 대조를 이루게 표현했다.

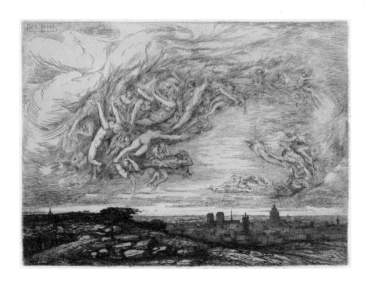

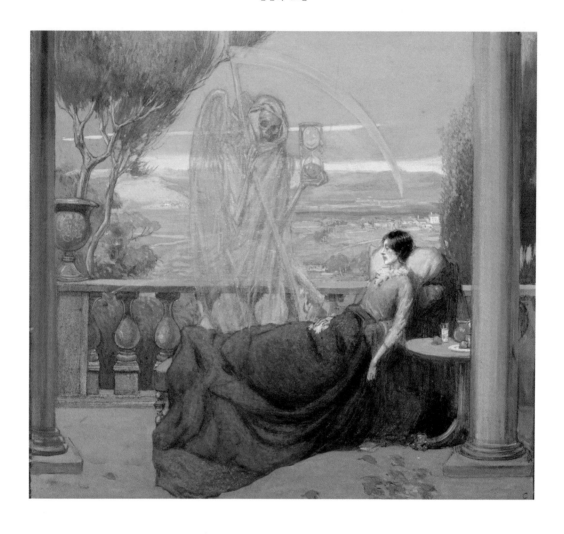

▲ 병든 젊은 여인이 이불을 덮고 발코니에 앉아 있고,
그녀 옆에는 결핵을 상징하는 저승사자(낫과 모래시계를 손에 든 해골 유령)가 서 있다

A sickly young woman sits covered up on a balcony; death (a ghostly skeleton clutching a scythe and an hourglass) is standing next to her; representing tuberculosis

리처드 테넌트 쿠퍼, c.1912, 수채

파리에서 미술을 배운 화가 리처드 테넌트 쿠퍼(1885-1957)의 작품은 아름다우면서도 극적이고
불편하다. 데카당스에 영향을 많이 받은 그는, 미학적으로는 과도하고 도착적인 표현에서 오는
기쁨(오늘날 우리는 이를 '좀 과하다'라고 한다)에, 주제라는 측면에서는 병, 특히 성적으로 전염되는 병에
대한 두려움, 여성을 불결함과 성적 쾌락이라는 죄를 부추기는 요부로 묘사하는 것 등에 관심을
가졌다. 공식적인 종군 화가였던 쿠퍼는 1차 세계대전에서 돌아온 후 죽음과 질병(결핵, 매독, 유방암,
디프테리아 등)을 상징주의적인 회화로 그려냈고, 이후 상업 예술로 전환했다.

▲ 방사선 사진*Skiagram*
바버라 헵워스, 1949, 젯소칠 보드에 연필과 유채

주로 조각가로 활동한 바버라 헵워스(1903-75)는 자신의 드로잉을 '조각 대용'이라 불렀다. 가장 눈에 띄는 드로잉은 그녀가 경력의 정점에서 그렸던, 수술을 묘사한 그림들이다. 헵워스는 자신의 아이가 골수염 진단을 받은 후 정형외과 의사에게 수술 광경을 스케치해 달라는 부탁을 받았고, 이를 계기 삼아 계속 그림을 그렸다. 그 후 2년 동안 헵워스는 다양한 수술을 지켜보았고, 어떤 날은 수술실에서 10시간 가까이 참관했다고 편지에 남겼다. 그 결과 그녀는 거의 100점에 가까운 드로잉을 남길 수 있었다. 이 경험 덕분에 그녀는 "내과 의사, 외과 의사, 화가, 조각가 사이의 작업과 접근방식 사이에 밀접한 관련성"이 있음을 믿게 되었다고 밝혔다. 양쪽 모두 "인간의 정신과 육신의 아름다움과 우아함을 회복하고 유지하려는" 이들이라는 것이다.

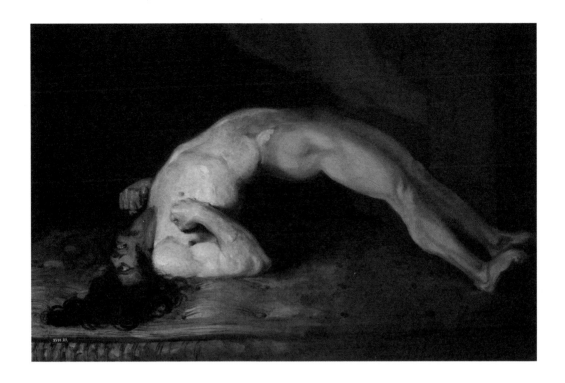

◀ 질병 *Sickness*
로드니 딕슨, 1988, 캔버스에 유채

로드니 딕슨(1956-)은 내전으로 혼란스러웠던 시기 북아일랜드에서 성장했다. 어릴 때부터 그림을 그려온 그는 유년기에 경험한 전쟁의 무익함과 위선을 예술에 반영했다. 그는 두껍게 칠한 대형 유화로 잘 알려져 있는데, 그 물리적 존재감이 너무나 원초적이어서 추상과 현실 사이의 경계를 흩트리고 모호하게 만든다. 몇몇 작품은 상당히 빨리 그려낸 것처럼 보이지만 실제로는 대부분 색을 칠하고 긁어내고 다시 칠하는 과정을 거쳐서 완성했다. 이 작품에서 우리는 음울하고 어두운 작은 방을 볼 수 있다. 땅속 지하처럼 보이는 장면은 병들어 홀로 지내는 자의 불행을 완벽하게 포착한다.

▲ 파상풍 환자의 활 모양 강직
Opisthotonus in a patient suffering from tetanus
찰스 벨 경, 1809, 캔버스에 유채

찰스 벨 경(1774-1842)은 스코틀랜드 태생의 외과 의사이자 해부학자(이면서 동시에 생리학자, 신경학자, 화가, 신학 철학자)였다. 실로 놀라운 경력이다. 벨 경은 자신의 드로잉을 바탕으로 일련의 해부학 작업들을 출간했다. 이 그림에서 머리, 목, 척추가 '다리 모양' 또는 '활 모양' 자세가 되는 심각한 과신장過伸長을 목격할 수 있다. 이 심하게 휜 자세는 추체외로錐體外路 효과로, 척추를 따라 축을 이루는 근육이 경련을 일으켜 일어나는 현상이다.

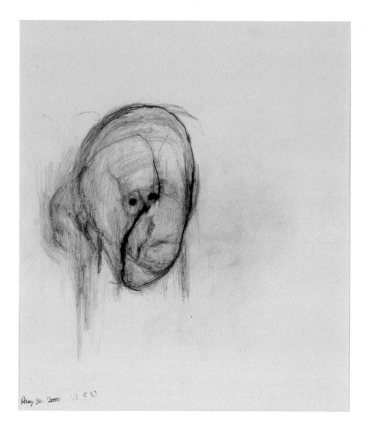

◀ **머리 I** *Head I*
윌리엄 어터몰렌, 2000, 종이에 연필

영국에서 활동한 화가 윌리엄 어터몰렌(1933-2007)은 1995년 알츠하이머 진단을 받고 2007년 사망했다. 그의 마지막 작품들인 〈만년의 그림들*Late Pictures*〉(1990-2000)은 정신의 점진적인 쇠퇴 과정을 기록한 연작으로, 알츠하이머 환자의 내밀한 삶을 들여다볼 수 있는 흔치 않은 기회를 제공한다. 병이 진전될수록 심해지는 망상을 활용하여 그린 이미지들은 외부 세계든 정신세계든 세상에 대한 그의 인식이 점차 변화하는 것을 보여준다. 그 그림들을 통해 우리는 체념, 깊어지는 소외감, 자아 통제력의 상실 등을 느낄 수 있다.

▶ **나병에 걸린 남편 토모조를 떠나지 않고 함께 산 토시마 토미요**
Toshima Tomiyo Who Stayed with Her Leper Husband, Tomozo
츠키오카 요시토시, 1875, 목판화

츠키오카 요시토시(1839-92)는 우키요에 목판화와 회화의 거장으로 널리 알려져 있다. 그는 또한 형태의 위대한 혁신가로도 추앙받는다. 그는 일본의 에도 시대 말기와 메이지 유신 이후 현대 일본 초기, 두 시기에 걸쳐 활동했다. 나라 밖 새로운 문물에 관심이 있었으나 시간이 흐르면서 그는 많은 일본 전통문화가 사라져 가는 것을 염려하게 되었다. 그중에는 전통 목판화도 있었다. 요시토시의 〈유빈호치신문郵便報知新聞〉 연작 중 하나인 이 그림은 나병에 걸린 남편을 정성껏 돌본 '덕망 높은' 아내를 그린 것이다. 불교 설화에 따르면 나병은 전생에 죄를 많이 지은 업보였기에 일본 문화에서 커다란 오명과 수치였다.

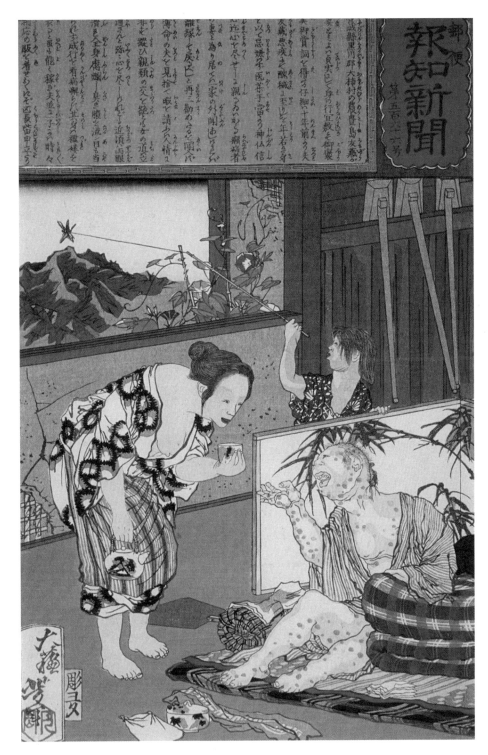

▲ 밤 *The Night*

미켈레 디 리돌포 델 기를란다요, 1555-65, 캔버스에 유채

암은 최근에 생긴 질병이 아니다. 암의 흔적은 16세기에도 미켈란젤로의
조각상을 유화로 담아낸 미켈레 디 리돌포 델 기를란다요(1503-77)의 〈밤〉에서
발견할 수 있다. 나체의 여성이 몸을 불편하게 기대고 있는데, 그리스 시대
기준으로 보더라도 그리 이상적인 자세가 아니다. 그림 속 여인의 가슴은
비대칭이며 왼쪽이 오른쪽보다 더 작고 유두가 함몰되어 있다. 그림의 악몽
같은 분위기는 잠식해 오는 어둠을 상징하며, 모델의 얼굴을 보아하니 그녀도
이를 받아들인 것 같다.

▶ 장례 *The Funeral*

**게오르게 그로스, c.1917-18, 캔버스에
유채**

독일 표현주의 화가 게오르게
그로스(1893-1959)는 1920년대
베를린을 담은 풍자적인 드로잉과
회화로 유명해졌다. 〈장례〉는
미래주의와 입체주의의 여러 요소를
혼합하여 도시의 장례 행렬을 그린
작품이다. 모호하고 그로테스크한
참석자가 가득한 지옥 같은
풍경에는 당시 만연했던 음침함,
냉소주의, 동요 등이 잘 드러나 있다.
종말이 눈앞에 닥친 것만 같은,
너무나도 비관적인 장면이다.

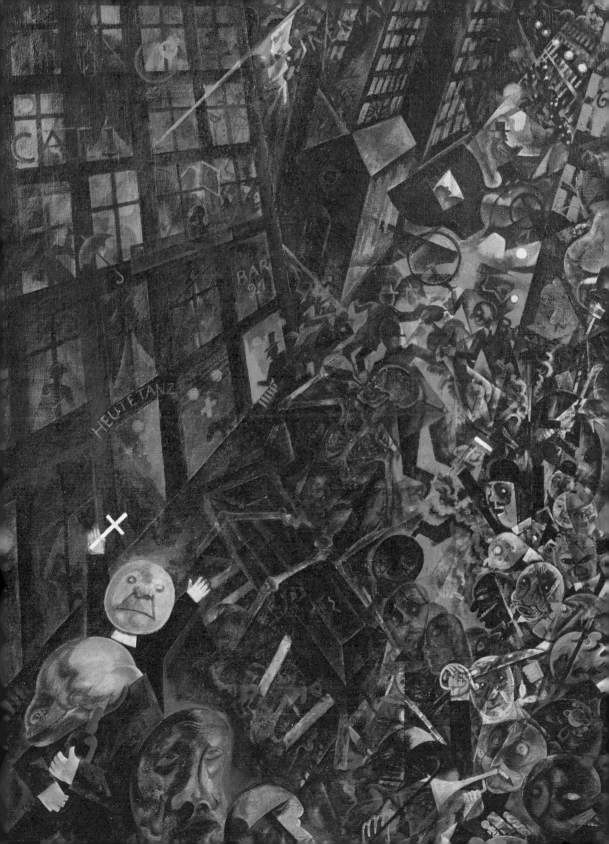

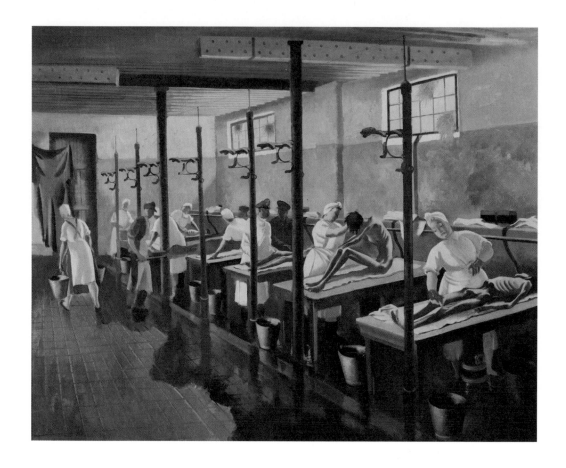

▲ **인간 세탁, 벨젠, 1945년 4월** *Human Laundry, Belsen April 1945*
도리스 진카이슨, 1945, 캔버스에 유채

도리스 진카이슨(1898-1991)은 화가, 상업 예술가, 무대 디자이너였다. 처음에는
훨씬 유행에 민감하고 '세련된' 곳에서 경력을 시작했지만 훗날 방향을
달리한다. 사교계와 승마 초상화, 그리고 당시 상류층 생활 풍경을 그린
작품들로 알려졌던 그녀가 영국 적십자와 세인트 존 합동 전쟁 기구의 의뢰를
받아 북유럽에서 그들의 활동을 기록하게 된 것이다. 그녀는 해외로 파견된
소수의 여성 종군 예술가 중 한 사람이었다. 그녀는 1945년 4월 베르겐-벨젠
강제수용소가 해방되었을 때 사흘간 그곳에서 작업했다. 이때 그린 작업물 중
하나가 바로 이 작품이다. 20개 정도의 침상이 놓인 마구간에서 독일 간호사와
포로가 된 군인들이 수용소에 수감됐던 이들의 머리카락을 잘라주고 목욕시킨
후 머릿니 퇴치 가루를 바르는 광경이다. 이들은 이후 적십자가 운영하는 임시
병원으로 이송되었다고 한다.

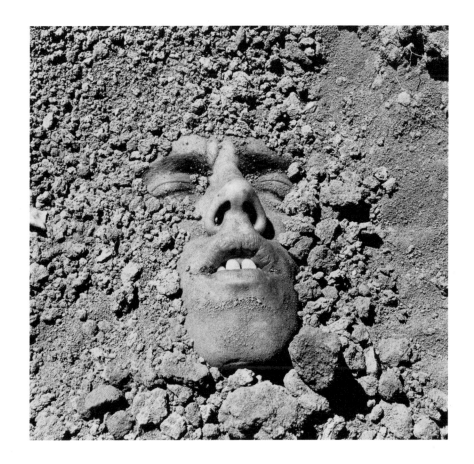

▲ **무제(흙 속의 얼굴)** *Untitled(Face in Dirt)*
데이비드 워나로비치, 1990, 젤라틴 실버 프린트

데이비드 워나로비치(1954-92)는 사진, 회화, 음악, 영화, 조각, 글, 사회 운동 등
여러 영역에서 일했다. 그는 '아웃사이더'가 자신의 진정한 주제라고 생각했다.
성소수자였고 훗날 HIV 진단을 받은 그는 에이즈 환자를 위해 열정적으로
활동했다. 친구들, 사랑하는 이, 낯선 이가 수없이 죽어가고 있음에도 정부가
아무런 대책을 세우지 않는다고 판단한 것이다. 이 작품은 1991년에 친구
매리언 세마마와 미국 서남부 여행을 하던 중 뉴멕시코 차코 캐니언에서 찍은
사진이다. 워나로비치의 전기작가인 신시아 카는 이 사진의 탄생 배경을
이렇게 묘사했다. "그는 이미 그곳에 가본 적이 있었기에, 정확히 어디서 촬영을
하고 싶은지 알고 있었다. '우리는 구멍을 팔 거예요. 그리고 내가 누울 겁니다.'"

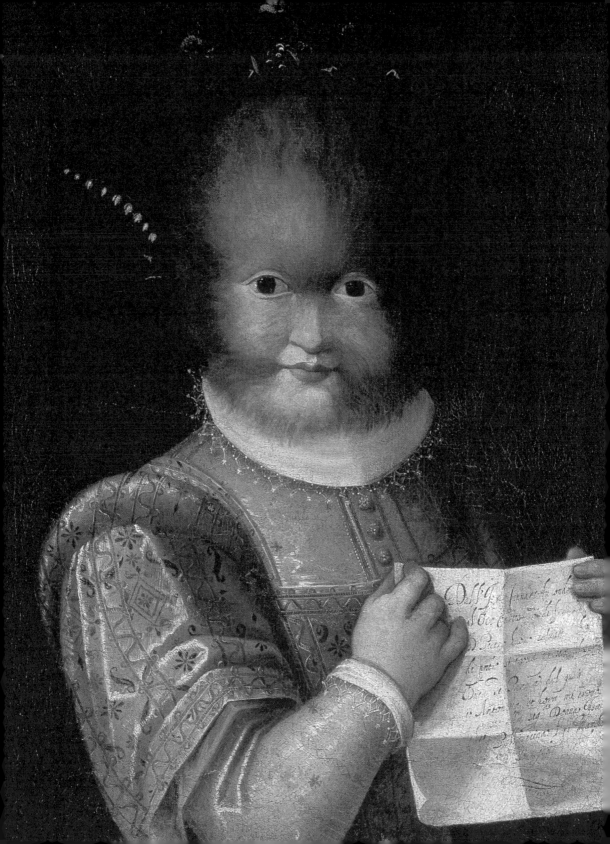

◀ **자궁암** *Cancer of the Uterus*
왕게치 무투, 2006, 디지털 프린트에 글리터·털·콜라주

케냐에서 태어난 현대 예술가 왕게치 무투(1972-)는 조각가이자 인류학자이며 젠더, 인종, 미술사, 개인 정체성 등을 포괄하는 작품으로 주목받는다. 고대와 SF 미래가 등장하는 복잡한 콜라주 작업에서 무투는 가면을 쓴 여인, 뱀 같은 덩굴손 등 신비로운 모티프를 자주 사용한다. 또한 파스티셰pastiche(여러 스타일을 혼합하는 기법)를 통해 다양한 재료와 질감을 결합하여 소비 지상주의와 과도함을 탐구한다. 〈자궁암〉은 화려한 동시에 불길하다. 잡지에서 잘라낸 이목구비, 털, 잔뜩 뿌린 검은 글리터 등으로 빚어낸 으스스하게 뒤틀린 얼굴…. 병리학적 도상에서 태어난 여신이다. 반짝이는 재료는 아프리카의 불법 다이아몬드 거래를 암시한다.

◀ **안토니에타 곤살레스의 초상화** *Portrait of Antonietta Gonzalez*
라비니아 폰타나, 1583, 캔버스에 유채

라비니아 폰타나(1552-1614)는 볼로냐 출신 매너리즘 화가로, 초상화로 가장 유명하지만 신화와 종교 그림도 많이 그렸다. 그녀는 작품 의뢰를 받아 생활했기 때문에 서유럽 최초의 전문직 여성 화가로 간주된다. 여성 누드를 그린 최초의 여성 화가로도 알려졌지만 이 부분은 미술사가들 사이에 격렬한 논쟁이 되는 사안이다. 안토니에타 곤살레스는 그녀의 가족들과 마찬가지로 다모증을 앓고 있었다. 몸에 과도하게 털이 자라는 희귀 유전 질환이다. 라비니아 폰타나는 어린 안토니에타 곤살레스와 그 가족을 파르마에서 만났던 것으로 보인다. 이 부드러운 초상화 속 안토니에타는 열 살이 채 안 되어 보인다. 궁중 드레스를 입은 안토니에타는 손 글씨가 적힌 종이를 들고 있는데 여기에는 그녀의 개인사가 담겨 있다.

▲ 삭제*Erasure*
수전 고프스타인, 2003, MRI(자기 공명 영상) 스캔에 유채와 콜라주

수전 고프스타인은 고통이란 보편적인 동시에 절망적일 만큼 주관적이며
언어로 표현하기 힘들다는 것이 유일한 진실이란 메시지를 〈공명*Resonance*〉
연작에 담았다. 이 작품에 관해 그녀는 이렇게 말한다. "2000년 가을, 나는
얼굴에 심각한 만성 통증을 앓았다. 고통에 지배당하자 내면의 모든 감각이
지워져 버렸다. 〈공명〉은 이 압도적인 고통이란 존재로부터 거리를 두고 나
스스로를 구축하려는 노력에서 시작된 것이다." 이 연작은 뇌 MRI 격자판에
고통의 근원과 자신의 관념 두 가지 모두를 기록한 작업이다. 변형된 표면은
칠하고 긁고 콜라주를 하는 힘든 과정을 거쳐 만들어졌다.

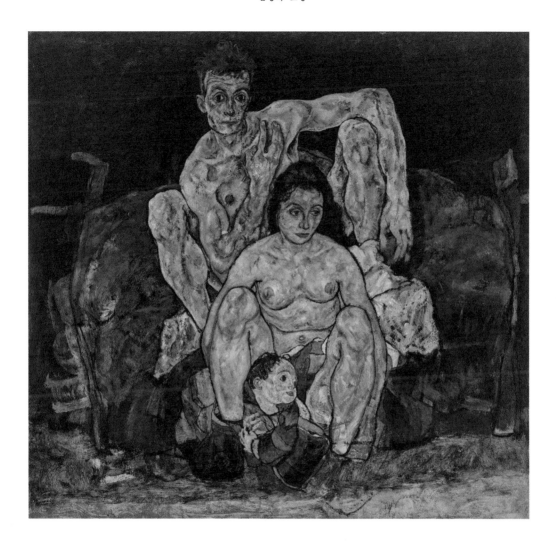

▲ 가족 *The Family*
에곤 실레, 1918, 캔버스에 유채

에곤 실레(1890-1918)는 비극적으로 짧았던 생애 동안 기묘한 매력을 지닌
표현주의적, 구상적 인물화로 20세기 미술사에 선명한 발자취를 남겼다.
1918년 에곤 실레는 마지막 작품이 될 그림 〈가족〉(처음 제목은 '쭈그려 앉은
부부')을 그리기 시작했다. 원래는 자신과 아내, 태어날 아이의 초상화를 그릴
생각이었다. 우울한 색조와 조용한 슬픔이 배어 있는 이 캔버스는 어쩌면
죽음에 대한 예감인지도 모른다. 이 그림을 마치기 전, 임신 중이던 아내가
스페인 독감으로 사망했고 비극적이게도 아이 역시 생존하지 못했으며, 실레도
사흘 후 같은 병으로 세상을 떠났다.

5
—

타락과 파괴

나는 당신이 결코 범할 용기가 없었던 모든 죄를 당신에게 대변합니다.

-오스카 와일드, 『도리언 그레이의 초상 The Picture Of Dorian Gray』

이번 장에서는 시각예술에 묘사된 악행을 살펴볼 것이다. 종류도 다양하다. 사소한 질투심부터 성서에서 말하는 죄악, 잔악한 전쟁에 이르기까지…. 인간이 타락과 말살, 파괴의 나락으로 떨어질 가능성에는 끝이 없는 듯 보이고, 따라서 슬프게도 이를 반영한 예술작품도 수없이 많다.

이탈리아 시인, 편집자, 미술이론가, 미래주의 운동의 시초이자 「파시스트 선언」에도 서명한 필리포 마리네티는 "예술은 사실 폭력, 잔인성, 부당함에 불과하다"라고 선언했다. 이것이 바로 전쟁을 찬양하고 박물관과 도서관을 모두 불태워버리라 부추겼던 포고령이다. 큰일 날 소리! 당연히 폭력과 잔인성이 모든 예술에 해당하는 것도, 그래야 하는 것도 아니다. 다만… 우리가 소비하는 예술에서 제법 많이 발견되고는 있다. 세상이 끊임없이 피를 갈망한다고 매도하거나 폭력과 복수, 일탈에서 영감을 받는 예술가들을 비난하기보다는 이들 작품을 좀 더 면밀히 들여다보기로 하자. 작품이 만들어진 당시의 현실과 피투성이 삶에 주목한 예술가들의 동기에 관심을 가지고, 이 창작물에서 무엇을 배울 수 있을지에 집중해 보자.

욕망, 폭식과 폭음, 탐욕, 나태, 분노, 시기와 오만은 성자와 죄인을 가르는 중요한 요소이다. 죄악은 보편적이고 개인적인, 인간의 나약함에 정확하게 초점을 맞춘 개념이다. 사람들 대부분은 어느 시점에선가 후회할 일을 저지를 것이나, 그들 '죄악'의 심각성과 그것이 다뤄지는 방식은 국가, 시대, 사회·문화적 맥락에 따라 달라진다. 악과 미덕 사이의 이 윤리적 갈등은 풍부한 상상력의 원천이 되었다. 종교적 가르침은 분노와 노여움이라는 죄악에 굴복한 비극적 결과를 묘사하는 방법으로 자주 쓰였다. 페테르 파울 루벤스의 강렬한 작품들이 종종 기독교 역사의 이러한 측면을 반영하며, 그 예로 〈아벨을 죽이는 카인〉을 들 수 있다. 돈에 대한 탐욕과 음식과 술에 대한 과도한 사랑도 예술가들에게는 특히 매력적인 주제인 듯하다. 히에로니무스 보스 등이 이 두 가지 죄악을 특히 자주 다루었다. 한동안 예술가들은 오류를 잘 범하는 인간 묘사에 집착하는 듯했으나 사회가 좀 더 세속적으로 변하면서 이런 알레고리는 점차 그들의 관심에서 멀어졌다.

"지옥보다 천국을 상상하는 일이 더 어렵다." 대런 올드리지가 저서 『악마: 매우 짧은 서문*The Devil: A Very Short Introduction*』에 쓴

말이다. 지옥의 이미지가 수많은 예술가에게 영감을 준 것은 당연하다. 고대 신화, 경전, 문학에서 가져온 주제들, 즉 지옥과 불타오르는 공간에 들끓는 부패한 영혼은, 구체적 공간으로서의 지옥에 대한 믿음이 줄어들고 있음에도 서구의 집단적 문화 상상력 안에서는 강력한 비유로 진화해 왔다.

부패는 세계 곳곳에 존재한다. 정치, 법, 사업, 환경, 심지어 교육에서도. 이러한 사실이 예술, 특히 저항 예술을 통해 표현될 경우 관객과 흥미롭게 소통할 수 있는 수단이 된다. 우리가 사는 사회에 의문을 던지는 일은, 종종 그에 관한 책을 읽거나 뉴스를 보는 것보다 예술작품을 그저 눈으로 바라봄으로써 시작되기도 한다.

도덕성과 예술은 때로 캔버스를 초월해서 연결된다. 믿음과 가치, 도덕률을 도발하고 뒤흔드는 예술은 예술적 자유에 관해, 혹은 사회가 예술을 평가하는 방식에 관해 논쟁을 초래할지도 모른다. 예술가의 목적은, 주제가 어떻게 해석될지와 상관없이, 그저 표현하는 것이다. 그런데 이 해석의 자유는 예술가나 사회가 그들의 행동에 책임지지 않는다는 것을 의미하는 걸까?

한 예로, 대런 올드리지는 괴이한 눈의 사투르누스가 아들을 잡아먹는 장면을 묘사한 고야의 작품과 티모클레아가 강간범을 살해하는 광경을 그린 엘리자베타 시라니의 그림을 볼 때 매우 다른 감정을 느꼈다고 한다. 우리는 어떠한가? 그림을 관람한 이들은? 의심의 여지없이 이런 끔찍함을 바라볼 때 관음증적인 충동이 일며, 예술가들은 악행에 대한 이런 섬뜩한 흥미를 이용해 왔다. 관찰자로서의 우리는 창작과 소비라는 긴장 관계 속에서 일정한 역할을 하고 있다. 어쩌면 예술가들이 단순히 자신의 욕구를 충족시키고 있는 것은 아닐까?

인간의 잔인함과 사악함을 다룬 예술이 의미 있는 건, 전투나 대량 학살, 성폭행 혹은 좀 더 조용한 위법 행위를 투영한 작품이든 아니든, 이 예술작품들이 결국 논리나 이성, 이념과 분석이 해낼 수 없는 방식으로 우리에게 범죄의 동기를 이해시킬 수 있다는 점이다. 불가해하고 말로 표현하기 힘든 심적 부담감이 너무 커졌을 때 예술에서 의미와 명확함을 구하는 일은 요긴하고 또 위안이 된다.

▶ 루크레티아, 또는
나체의 살해자

Lucretia, or the Nude Murderess
오토 뮐러, c.1903, 캔버스에 유채

오토 뮐러(1874-1930)는 독일
표현주의 단체 '다리파'에서 활동한
화가이자 판화가이다. 길쭉한
나체의 여성들이 등장하는 풍경화로
잘 알려진 뮐러는, 가장 서정적인
독일 표현주의 화가로 주목받았다.
그의 작품은 다른 다리파 화가들에
비해 고뇌의 표현이 덜하고 더 균형
잡혔다는 평을 받는다. 이 인물화
대부분을 차지하는 실물 크기의
나체는 당시 그의 아내 마슈카일
가능성이 크다. 내가 보기에 그녀는
상당히 고뇌에 차 있는 것 같다.
고뇌의 표현이 덜하다는 비평가들의
의견에 동의할 수 없다.

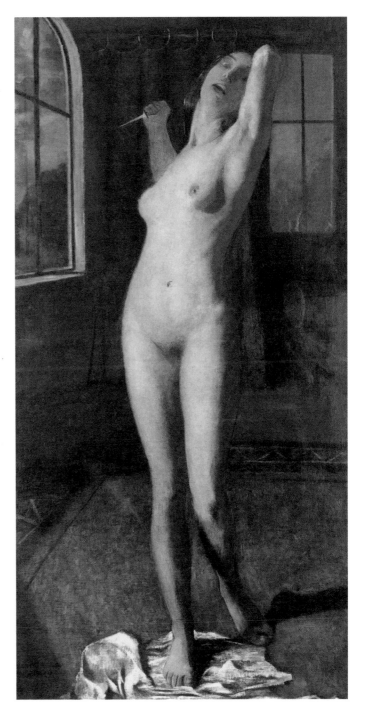

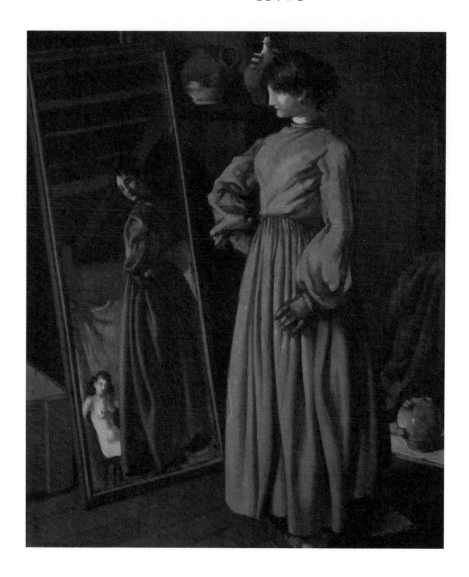

▲ 직업적인 질투 *Professional Jealousy*

조안 펨버턴-롱맨, 1947, 캔버스에 유채

조안 펨버턴-롱맨(1918-73)은 바이엄 쇼 미술학교에서 공부하고 당대의 다양한 아카데미, 기관, 그룹 전시회에 참여했으며, 1961년 파리 살롱전에서는 은메달을 받기도 했다. 호기심을 불러일으키는 이 장면은 마네킹이 거울에 비친 자신과 그 뒤편의 나체 인간을 응시하고 있는

모습이다. 제목을 보며 나는 누가 누구를 질투하는 것일까 궁금했다. 석고 마네킹이 생명을 갈구하는 걸까? 따뜻한 피가 흐르는 인간 모델이 인형의 완벽한 자세와 피곤을 모르는 팔다리, 흠잡을 곳 없는 얼굴을 부러워하는 걸까? 아니면 우리에게는 보이지 않는 인물인 이 그림을 그리는 이가 조용히 붓질하며 그녀 앞에 있는 두 아름다운 모델에 감탄하면서도 자신의 우울한 선망은 알아차리지 못하는 것은 아닐까?

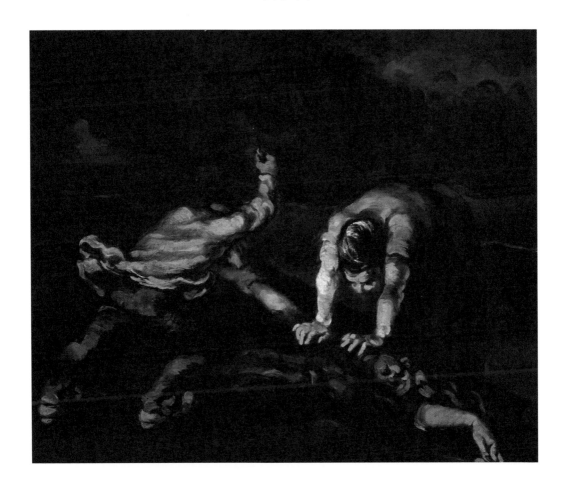

▲ 살인 *The Murder*
폴 세잔, 1868, 캔버스에 유채

폴 세잔(1839-1906)이 후기 인상주의 풍경화의 부드러운 빛과 평화로운 과일을
세련된 색채로 그리기 전, 그의 작품에는 고전주의 거장들의 어두운 드라마가
스며들어 있었다. 초기 작품인 〈살인〉의 이 악몽 같은 장면에서 우리는 손을
들어 마지막 일격을 가하려는 살인자와 온 힘을 다해 피해자의 몸을 억누르는
공범을 볼 수 있다. 공격하는 이들의 표정은 숨겨져 있지만, 극도의 공포와
고통으로 뒤틀려 있는 희생자의 얼굴은 선명하게 보인다. 오늘날 많은 사람이
그렇듯 세잔도 범죄 이야기, 혹은 당시 비평가들 표현에 따르면 '구역질 나는
문학'에 매료되었던 것 같다. 〈살인〉은 그의 어린 시절 친구 에밀 졸라의 소름
끼치는 소설 『테레즈 라캥』에서 영감을 받아 그려졌다고 전해진다.

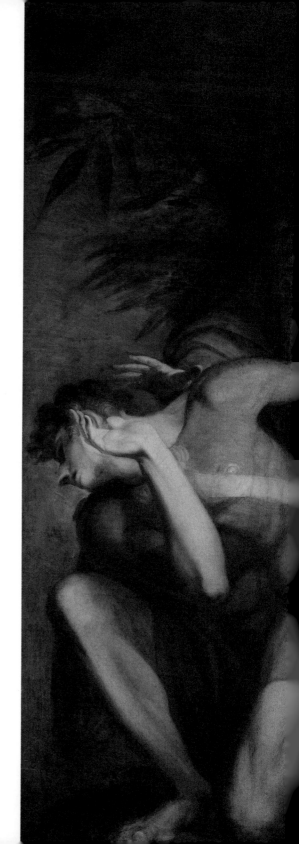

▶ 아들 폴리네이케스를 저주하는 오이디푸스

Oedipus Cursing His Son Polynices

헨리 퓌슬리, 1786, 캔버스에 유채

스위스에서 태어난 화가 헨리 퓌슬리(1741-1825)는
영국에서 역사 화가로 경력을 시작했다. 그의 표현주의
스타일에는 독일 낭만주의, 미켈란젤로의 기념비적인
이미지, 육체적·심리적 과장이 돋보이는 16세기 이탈리아
매너리즘의 영향이 독특하게 뒤섞여 있다. 소포클레스의
『오이디푸스 왕』에 등장하는 집안싸움 장면에는 퓌슬리
자신의 비관주의와 인간의 극단적인 열정에 대한 매혹이
잘 드러나 있다. 아버지의 저주라는 비극이 네 인물의
과격한 몸짓과 뒤틀림을 통해 표현되어 있다. 얼굴을
돌리고 있는 폴리네이케스는 형제인 에테오클레스의
추방을 지지해 달라고 아버지에게 부탁하러 왔다. 아들의
요구에 분노한 오이디푸스는 비난을 퍼부으며
손가락질을 하고, 아들들이 서로의 손에 죽게 될 거라는
끔찍한 저주를 내린다. 절망한 이스메네는 아버지 앞에
무릎을 꿇었고, 위쪽에 밝게 강조된 안티고네는 한쪽 팔은
오빠를 보호하기 위해, 다른 팔은 아버지를 저지하기 위해
뻗고 있다. 그녀의 용기 있는 몸짓은 이 가족사의 나머지
이야기에서 알 수 있듯 모두 허사로 돌아간다.

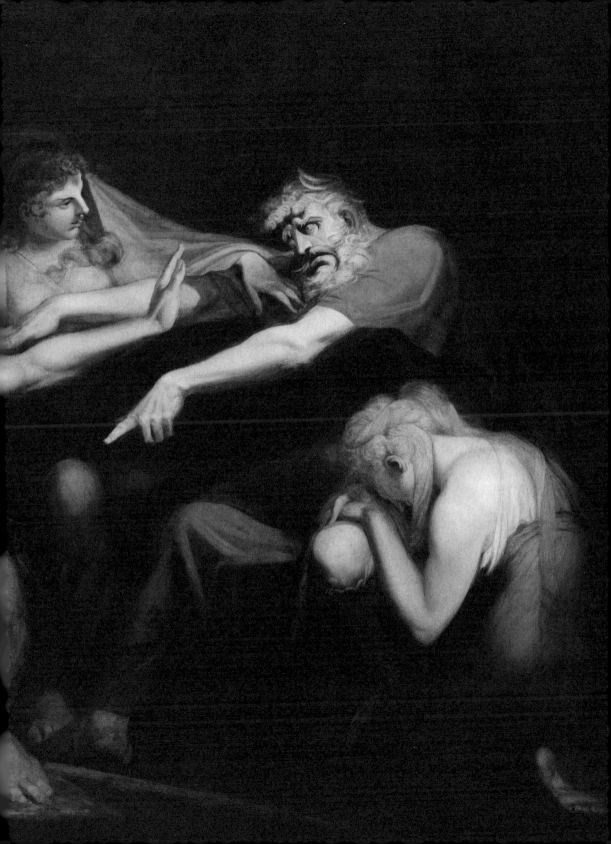

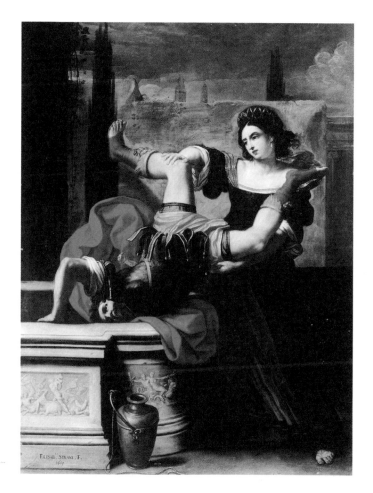

▲ 강간범을 죽이는 티모클레아 *Timoclea Killing Her Rapist*
엘리자베타 시라니, 1659, 캔버스에 유채

이탈리아의 바로크 화가 엘리자베타 시라니(1938-65)는 볼로냐 화파의 영향력
있는 인물이며, 당대 가장 조예가 깊고 혁신적이며 성공적인 예술가로
평가받는다. 19살에 독립적인 화가가 된 시라니는 가족의 스튜디오를 운영했다.
아버지가 통풍으로 활동이 힘들어지자 그녀가 그림을 그려 가족을 부양했다.
시라니는 짧은 생애 동안 여성 화가들과 여성 주제를 옹호하며 미술학교를
열어 여동생을 포함해 많은 여성을 가르쳤다. 여성과 그들의 이야기에 대한
정당한 지지가 이 그림에 강렬하게 표현되어 있다. 이 그림에서 시라니는 문자
그대로 가부장제가 거꾸로 처박히는 모습을 보여주었다. 테베에 살았던
티모클레아는 트라키아 부대의 장교에게 강간을 당한 후 그를 자신의 정원
우물에 던지고(그는 그녀를 강간한 후 뻔뻔하게 돈을 요구하며 그녀를 뒤따라갔다)
그가 죽을 때까지 머리 위로 무거운 돌들을 결연히 집어던졌다.

◀ 무제 *Untitled*
호세바 에스쿠비, 2012, 혼합 매체

호세바 에스쿠비(1967-)의
추상화에는 강렬한 색채와 어둠의
대비, 생명체처럼 보이는 형상,
흔들리고 상충하는 형태가
풍부하다. 덩어리진 것이 녹아 지각
있는 생명체와 함께 흐르는 듯도
하고, 부패하는 도중에
그로테스크하고 아름다운 상태로
멈춰 있는 것 같기도 하다. 이
무정형의 생명체는 인간 조건의 더
어두운 측면으로 가득한 우주를
품고 있다. 비밀, 움직임과 변형,
부글부글 끓어오르는 진창이
전적으로 인간이 상상한
심연으로부터 긴장과 함께
넘쳐흐른다.

◀ **전쟁** *War*
파울라 레고, 2003, 알루미늄 위
종이에 파스텔

피 흘리는 토끼 인형을 중앙에
배치하여 전쟁과 고통을 표현한 이
작품은 포르투갈에서 태어난 영국
화가 파울라 레고(1935-)가 이라크
전쟁 초기에 언론 사진을 보고 그린
것이다. 그 사진에는 폭발을 피해
비명을 지르며 도망치는 흰옷 입은
소녀와 그 뒤에 꼼짝 못 하고 서 있는
여인, 그리고 그녀의 아기가 찍혀
있었다. 〈전쟁〉에서 보이는 동물
머리와 가면, 어린 소녀와 장난감을
결합한 구성은 레고의 다른
작품에도 자주 등장하며, 종종
동화의 이미지에 불길함과 고딕
양식을 가미하여 관람객이 갖고
있는 순수성을 뒤집는다.

▲ **이것은 당신보다 내게
더 상처를 줄 것이다**
*This Will Hurt Me More Than It
Hurts You*
달라 잭슨, 2021, 폴리우레탄 레진

현대 조각가 달라 잭슨(1981-)의 이
작품은 쉽게 알아볼 수 있는 물체에
담긴 인간 감정, 그리고 그것이 다른
요소들과 결합하여 빚어내는 상징적
이중성을 탐색한다. 그 결과 낯익은
물체는 강렬하고도 통찰력 있는
특이점을 선사한다. 네 마리 새가
있는 이 너클은 귀엽고도 무서운
동화를 활용한 것으로, 대중문화 속
여성에게 너무나 필요함에도
불구하고 믿을 수 없을 정도로
결여된 보호와 자기방어를
상징한다. 잭슨에 따르면 제목은
여성이 스스로를 방어할 때 오히려
비판받는다는 사실을 표현한
것이다.

◀ 도착증 *Perversité*
**오딜롱 르동, 1891, 동판화와
드라이포인트**

19세기 말 프랑스 아방가르드 그룹 내에서 상당한 영향력이 있었던 오딜롱 르동(1840~1916)은 신비롭고 우울한 판타지 세계를 연상시키는 독특한 스타일로 주목받았다. 그는 빛과 어둠을 탐색하여 상상력이 풍부하게 깃든 장면들을 만들어냈다. 〈도착증〉에서 그는 검은 어둠에서 나타난 얼굴이 어깨 너머로 나른하게 고개를 돌리는 모습을 그렸다. 무어라 정의할 수는 없지만 분명 퇴폐적인 표정을 보고 있노라면 지독한 불편함을 느끼게 된다. 여러분은 이 인물이 머릿속으로 무슨 생각을 하는지 알고 싶지 않을 것이다. 아니… 오히려 알고 싶은가?

▶ 아들을 잡아먹는 사투르누스 *Saturn Devouring His Son*
프란시스코 고야, c.1819-23, 캔버스로 옮긴 혼합 매체 벽화

프란시스코 고야가 살았던 '귀머거리의 집'을 장식했던 벽화들은 〈검은 그림 *Black Paintings*〉 연작으로 알려져 있다. 검은색을 비롯해 너무나 음울한 색조의 물감을 사용했고, 주제 역시 병적으로 우울했기 때문이다. 그가 거실에 그린 그림 중 하나는 죽음에 대한 두려움이 녹아 있다. 바로 사투르누스가 아들을 잡아먹는, 이루 말할 수 없이 잔인하고 끔찍한 장면이다. 힘을 잃을 것을 두려워하는 인간 감정을 의인화한 것일 수도 있지만, 많은 비평가는 이 그림을 젊음과 노년, 고야와 아들과의 불편한 관계, 아이들을 희생시키는 혁명에 대한 비유라고 해석한다.

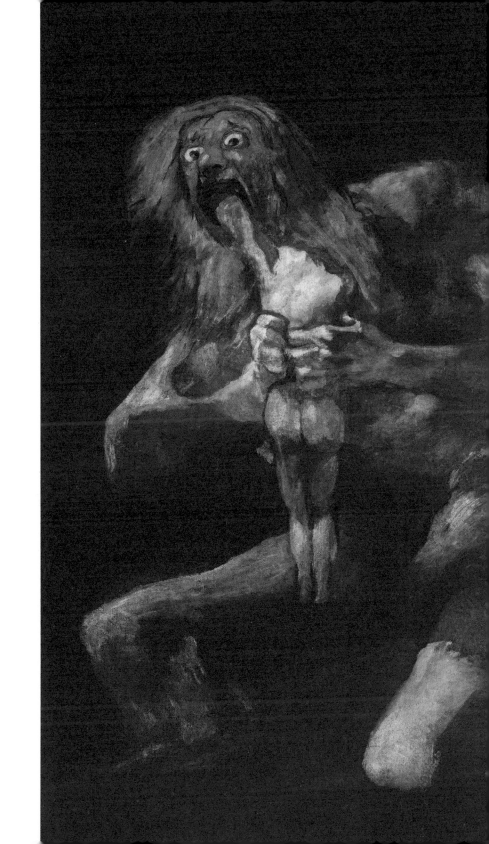

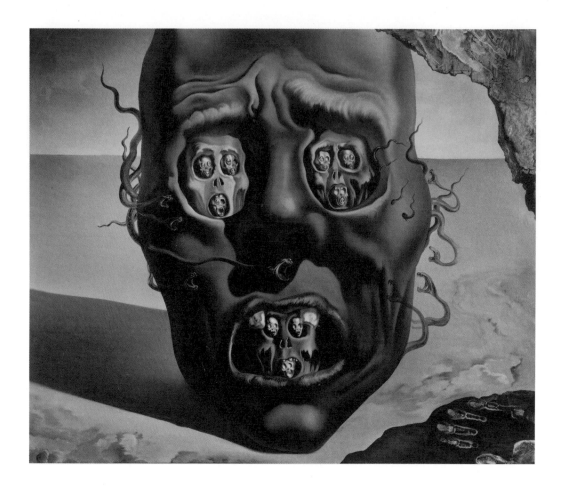

▲ 전쟁의 얼굴 *The Face of War*
살바도르 달리, 1940, 캔버스에 유채

세계적으로 명성이 높은 초현실주의 화가 살바도르 달리(1904-89)의 〈전쟁의 얼굴〉은 전쟁의 트라우마와 공포를 다룬 초현실적 이미지이다. 스페인 내전 후 다시 전쟁이 발발하기 직전에 그린 그림이기에 종종 2차 세계대전을 알리는 불길한 예감으로 해석되기도 한다. 이 초현실주의 그림은 황량한 사막 위에 떠 있는, 몸에서 분리된 얼굴에 초점을 맞춘다. 똑같은 얼굴들이 입과 눈을 가득 채우고 있다. 시각적 환상을 통해 해골은 얼굴의 구멍들 안에서 무한히 늘어나며 죽음과 공포의 영원한 연속성을 표현한다. 얼굴을 둘러싼 뱀들이 텅 비어 버린 공간을 기어 다니고 있다. 이 그림의 공허와 비관주의는 유럽의 끝나지 않는 전쟁과 파괴에 지친 사람들의 진실한 감정을 드러내 보여준다.

▶ 희생자 *Victim*
귀스타브 모로, 연대 미상, 캔버스에 유채

귀스타브 모로(1826-98)의 작품은
종종 성경과 신화 속 인물, 그리고
아름다움과 숭고함으로 가득 찬
이야기에 초점을 맞춘다. 또한
모로는 특유의 환상이 깃든 연극
무대 같은 느낌으로 이러한
이야기를 펼쳐 보인다.
〈희생자〉에서 우리는 누군가를
비난하는 듯한 인물과 거의
캔버스를 떨치고 나올 것처럼
생생한 그의 분노, 노여움을
목격한다. 이 말 없는 비난에 어떤
이야기가 숨겨져 있는지, 이 다친
사람이 어떤 죄악 또는 모욕을
겪었는지 우리는 알 수 없지만, 저
단호한 손가락 끝이 향하는
장본인이 우리가 아니길 바랄
뿐이다.

▶ **타락한 로마인들** *Romans during the Decadence*
토마 쿠튀르, 1847, 캔버스에 유채

아카데미 화가 토마 쿠튀르(1815-79)는 이 작품을 비롯해 초상화와 역사 회화로
잘 알려져 있다. 이 그림은 1847년 살롱전에서 화제가 되었다. 18세기의
부드러운 색채와 19세기 고전주의의 엄격한 장중함을 결합하여, 악에 자신을
방기했던 방탕한 지배 계층을 묘사한 그림이다. 당시 쿠튀르는 고대와 당대의
조화에(그리고 19세기 프랑스 정부를 우화적으로 비판하는 일에도) 성공했다는
평가를 받았다.

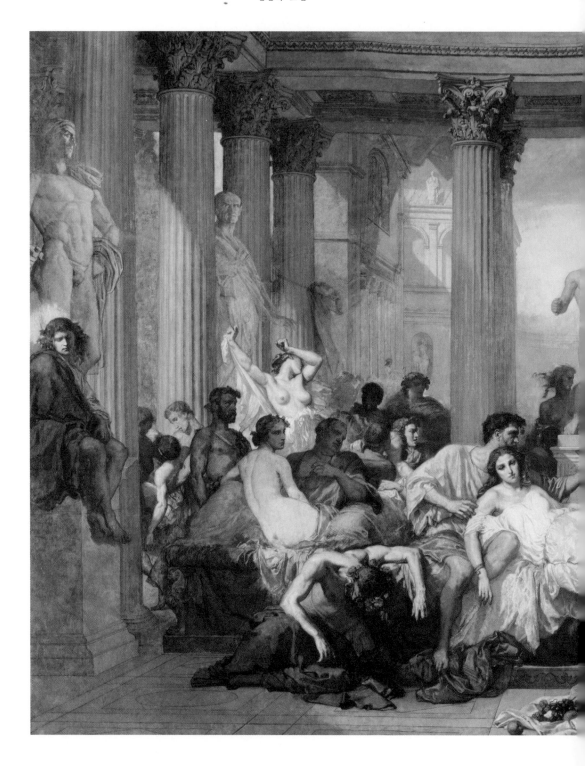

6
—
필멸이라는 문제

죽는다는 것은 다른 모든 것과 마찬가지로 예술이다.

- 실비아 플라스, 〈레이디 라자루스*Lady Lazarus*〉

음침한 판타지와 상상 속에서 어두운 주제를 포착해 낸 예술작품은 암울하다. 그러나 무서우리만큼 죽음에 집착하는, 섬뜩한 마음을 지닌 예술가를 생각하면 더욱 암울하고 괴로워진다. 빛이 없는 캔버스에는 비명을 지르기도 하고 침묵하기도 하는 해골들이 흩어져 있고, 살갗을 벗긴 시신이 썩어 들어간다. 화려하게 장식된 관, 쓸쓸한 비석, 미쳐 날뛰는 음산한 저승사자가 보인다. 하지만 제발 두려워하지 마시라! 이 죽음과 죽음의 필연성에 대한 매혹은 많은 예술가가 남긴 작품의 날실과 씨실이 되는 일반적인 주제이고, 앞서 묘사한 것처럼 늘 노골적으로 그려지는 것도 아니다. 우리가 좋아하는 그림들 가운데 한두 점은 죽음을 아주 섬세하고 은밀하게 표현하고 있어 화가가 이 주제를 사색하려는 의도였다는 것조차 깨닫지 못할 수도 있다.

인생에 있어 확실한 한 가지는, 아무도 이곳에 영원히 머물지 못한다는 것이다. 시간 여행자나 심령술사, 죽는 날짜를 알게 되는 공포 영화의 주인공이 아니라면 자신의 삶이 언제 끝날지도 알 수 없다. 그 누구도 언제 생명의 실이 툭 끊어질지, 언제 그렇게 삶에서 풀려나 이 존재의 차원으로부터 영영 멀어질지 분명하게 알 수 없다. 이렇게 불확실한 미스터리 속에 미술사에서 가장 인기 있는 주제가 떠오르는 것이다. 이는 우리를 너무나 자주 매료시키고, 또 그만큼 보편적이며 당연한 사실이다. 그런데 이 주제가 왜 '어두운 집착'으로 간주되는지 가끔 의아할 때가 있다. 모두들 그런 생각에 매달려보지 않았는가. 모두들 그런 생각을 향해 이끌리지 않았는가.

거의 모든 문화에는 사람이 죽은 후 어떻게 되는가에 대해, 비록 콕 집어 말할 수 없고 모호할지라도 나름의 이야기가 있다. 미켈란젤로의 〈최후의 심판〉과 보티첼리의 〈지옥의 심연〉에 나타나는 천국과 지옥의 기독교적 지형에서부터, 티베트 윤회의 굴레에서 말하는 환생, 생사, 생명의 순환에 대한 불교적 믿음, 영혼이 다른 세계로 건너가는 일을 돕기 위한 목적만으로 만들어진 작품인 이집트의 저 유명한 『사자의 서』에 이르기까지…. 마찬가지로 모든 문화에는 죽음, 시신의 처리, 묘지와 추모에 관련된 의식과 전통이 있기 마련이다.

역사를 살펴보면 특히 갈등의 시기에 사람들은 죽음과 그 의미에 더욱 몰두했다. 예를 들면, 전염병 시기에 만들어진 예술

작품은 가장 큰 권력을 가진 사람에게도 그들의 삶이 깨지기 쉽고 일시적이며 잠정적이라는 사실을 상기시킨다. 메멘토 모리 *memento mori* 즉 '죽음을 기억하라'로 번역되는 이 문구는 혹자에게는 악마처럼 잔인하게 들리겠지만, 인간 삶의 연약함과 유한함을 상기시키는 경구이다. 수세기 동안 예술가들은 메멘토 모리를 독특한 방식으로 탐색하고, 시각적 상징체계를 만들어 보편적인 언어로 발전시켰다. 바니타스는 16, 17세기 플랑드르와 네덜란드 예술에서 유행하던 주제로, 삶의 덧없음과 사는 일의 헛됨을 상기시키는 사물들을 그려낸 정물화다. 현대 예술가들도 계속해서 이 주제에 천착하며 세상의 기쁨, 돈, 아름다움, 권력이 영원한 것이 아님을 이야기한다.

20세기 초 산업, 경제, 사회, 문화에 급속한 변화가 일어났고, 이는 새로운 예술 운동의 싹을 틔웠다. 세계대전이란 큰 전쟁을 치르면서 엄청난 규모의 죽음과 파괴를 경험한 예술은 점차 추상적으로 변화했다. 아방가르드 개념은 전통적 미술사에 도전했고, 표현주의적 접근방식은 예술에서 죽음의 표현을 바꾸었다. 죽음은 더 이상 뻔한 상징으로 그려지지 않았다. 까마귀 떼? 죽음. 완전히 검게 칠한 캔버스? 죽음. 우리는 그냥 보면 안다. 하지만 현대 예술가들이 죽음을 다루는 방식은 실제 죽음의 광경을 넘어선다. 데이미언 허스트(112쪽)와 시린 네샤트(115쪽) 같은 예술가들의 작품을 통해 우리는 '필멸'이 관람객으로 하여금 심오한 윤리적, 심지어 종교적 문제와도 직면하게 만드는 방식을 엿볼 수 있다. 막대한 파괴를 경험한 공동체를 위한 감동적인 추모 작업도 그 예이다.

죽음은 삶에 내재된, 언제라도 맞닥뜨릴 수 있는 한 부분이다. 인간 기술의 천재적인 발전에도 불구하고 우리는 여전히 불멸의 과학을 이룩하지 못했다. 오히려 예술의 창작과 감상이 분명 불멸에 가장 근접한 최선이라고 나는 주장한다. 지금으로선 그렇다. 그런데 독자는 이제 곧 눈이 퀭한 해골, 씩 웃는 얼굴 등의 충격적인 이미지와 마주하게 될 것이다. 잠시 그 두려움을 받아들이고, 보편적 인간 경험을 나누고 있음을 떠올린 후 해골 머리를 살짝 쓰다듬으며 동료애를 품고 이렇게 말하라. 괜찮아, 내가 바로 너의 곁에 있어.

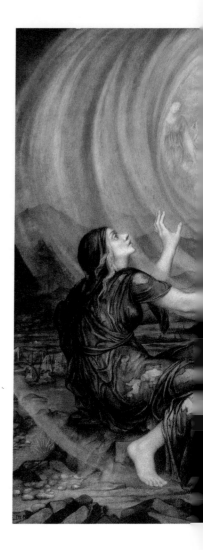

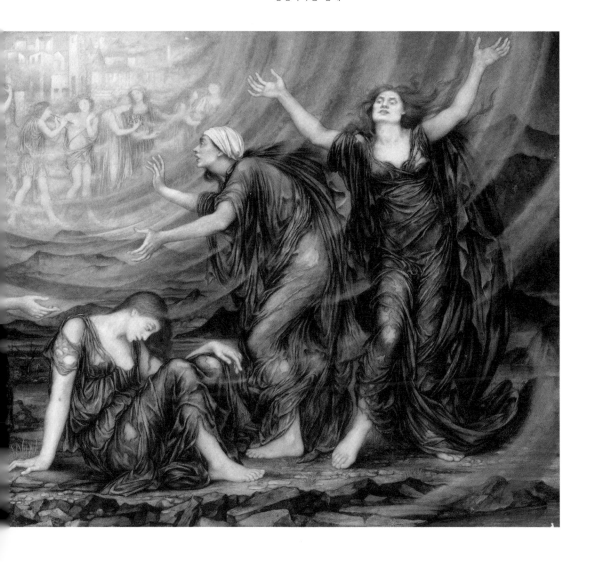

▲ 슬픔에 잠긴 사람들 *The Mourners*
에블린 드 모건, c.1915, 캔버스에 유채

에블린 드 모건(1855-1919)의 이 작품은 1차 세계대전 당시 직접 겪었던
불안에서 영감을 받은, 전쟁을 주제로 한 상징적 연작 중 하나이다. 전쟁과 그로
인한 대규모 살상의 공포는 드 모건과 그녀의 작품에 깊은 영향을 미쳤고, 특히
그녀는 알레고리와 상징적 주제에 심취하게 되었다. 우울한 색조로 그려낸 이
작품에는 황량한 배경 속에 누더기 옷을 걸친 인물들이 절망과 비탄에 빠진 채
소용돌이치는 강렬한 황금빛을 응시하며 팔을 들어 올리고 있다. 그림 뒤편에
있던 레이블에는 이렇게 적혀 있었다. '불행한 사람들, 괴로움 속에서 지나간
행복의 환각에 시달리고 있다.'

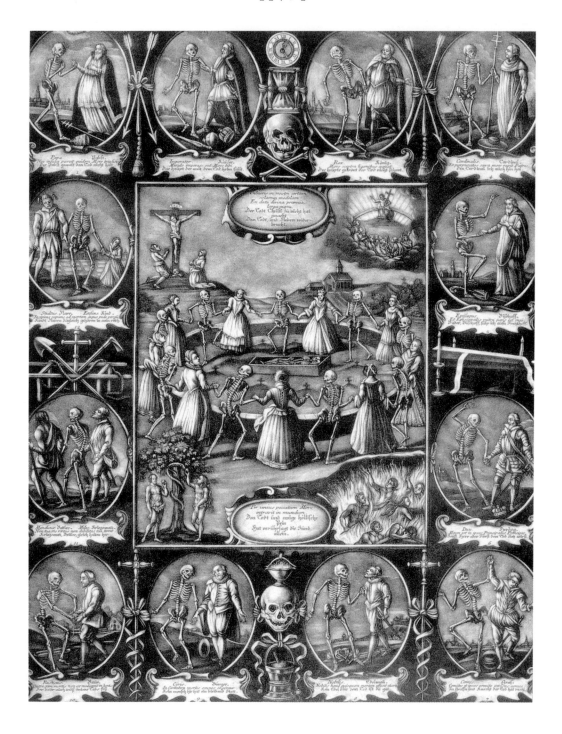

◀ 죽음의 무도 *Danse Macabre*
요한 엘리아스 리딩거, 18세기 중반, 메조틴트

독일 화가이자 판화가 요한 엘리아스 리딩거(1698-1767)가 제작한 〈죽음의 무도〉에는, 다양한 사회적 배경을 가진 여인 아홉 명이 관에 누운 두 구의 해골을 둘러싸고 죽은 자들과 춤을 추는 모습이 담겨 있다. 추락, 십자가에 못 박힘, 그리고 천국과 지옥에 이르는 구원 경륜 전체를 묘사한 그림이다. 중세 후기의 이 알레고리는 죽음의 보편성을, 즉 생전에 사회적 지위가 어떠했든 이 죽음의 춤을 통해서 모두 하나가 된다는 메시지를 전한다. 이 주제는 수세기에 걸쳐 각색됐다. 어떤 예술가들은 죽음의 무도 전부를 당대에 맞게 변형했고, 또 다른 예술가들은 죽음의 무도에서 전통적인 일화를 가져와 시대의 특수성에 맞게 재해석했다.

▲ 죽음이 모두를 달래준다
Śmierć każdego ułagodzi
**마리안 바브제니에츠키, 1898,
캔버스에 유채**

바르샤바에서 태어난 폴란드 화가, 미술사가, 고고학자인 마리안 바브제니에츠키(1863-1943)는 슬라브 문화와 프랑스, 독일 상징주의에서 영향을 받았다. 그는 인간 정신의 원형을 배경으로 동화적인 모티프를 그렸다. 그의 작품은 누구에게나 잔인하고 가혹한 죽음의 가능성으로 점철되어 있다.

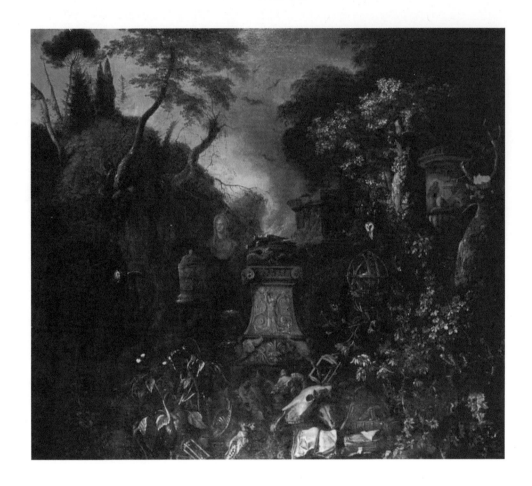

▲ 밤의 묘지 풍경
Landscape with a Graveyard by Night
마티아스 비토스, 17세기경, 캔버스에 유채

네덜란드 화가 마티아스 비토스(1627-1703)는 도시 풍경,
음울한 야생 동물이 있는 광경을 주로 그렸다. 바니타스
모티프가 자주 등장하며, 확대해서 그린 신비로운
식물이나 어두운 관목 숲에 생기를 주는 동물 묘사 등이
주목할 만하다. 희미하고 극적인 빛이 이 우울한 묘지
풍경을 비추고 있어, 망자가 아래 누워 잠든 사이 세월이
흘러 덩굴이 우거지고 묘비가 풍화된 것을 알 수 있다.

▲ 차가운 흙 주전자
Cold Soil Kettle
케이틀린 매코맥, 2020, 면 뜨개실·풀·자연 염료·강철 핀·벨벳

케이틀린 매코맥은 면과 풀, 재빠른 뜨개질을 이용해
연약한 레이스 위로 음울하고도 섬세하며 부드러운
해골을 만든다. 고인이 된 친척들에게 물려받은 재료와
기술로 그녀는 사라져가는 핏줄의 상징을 엮어 나간다.
이는 끈질긴 기억, 그리고 인간 경험에 있어 천과 실의
중요성 두 가지 모두를 표현하는 행위이다.

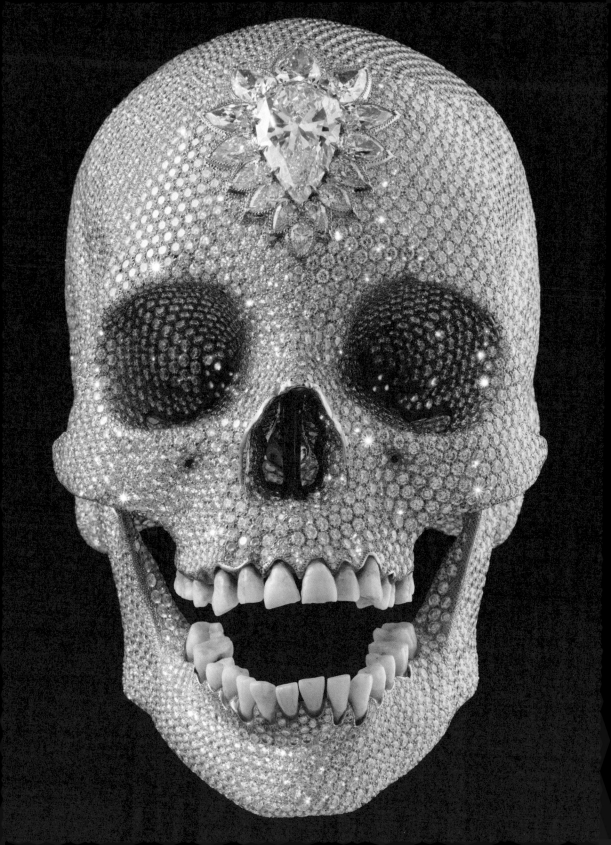

▶ 바니타스 정물화
Vanitas Still Life
대 얀 반 케셀, c.1665-70, 구리에 유채

다양한 장르를 섭렵했던 다재다능한
예술가 얀 반 케셀(1626-79)은
자연에서 소재를 가져온 소형
작품으로 주목을 받았다. 동물 및
곤충의 세밀화와 과일, 꽃, 화환을
그린 정물화를 비롯해 바다와 낙원,
우화적인 구성이 돋보이는 풍경화도
남겼다. 패널이나 구리에 밝은
색조와 섬세한 디테일로 그린
작품들은 감정가와 수집가 들의 큰
찬사를 받았다. 바니타스는 삶의
무상함, 쾌락의 덧없음, 죽음의
확실성 등을 그린, 그다지 엄격한
기준이 없는 장르다. 종종 먼지 쌓인
해골, 시들어가는 꽃, 모래시계 속
떨어지는 모래 등 확연히 눈에 띄는
알레고리가 사용되는데, 죽음이라는
주제를 교묘하게 앞세워 실은
호화로운 물건의 정물화를 그리는
핑계로 삼기도 했다.

◀ 하느님 맙소사 *For the Love of God*
데이미언 허스트, 2007, 백금·다이아몬드·인간 치아

2007년, 데이미언 허스트(1965-)는 1800년대 중반의 인간 해골로 만든 백금
주물에 세계 최상품 다이아몬드 8,601개를 박아 넣고, 원래 해골에 있던 진짜
인간 치아로 작품을 완성해 언론을 장식했다. 제목은 〈하느님 맙소사〉였는데,
이는 그의 어머니가 던진 질문 "하느님 맙소사, 도대체 다음엔 무얼 할
거니?"에서 따온 것이다. 허스트는 어렸을 때부터 해골에 관심이 많았다.
16살에 리즈의대 해부학과를 찾아가 시신을 스케치하기도 했다.
그는 "[죽음은] 나를 무너뜨리는 것이 아니라 나에게 영감을 주는 것"이며,
"그리고 매일 죽음과의 관계도 변화한다"라고 설명했다. 처음 전시된 후로 현대
예술에서 대단히 유명한 작품이 된 〈하느님 맙소사〉는, 죽음의 필연성에 대한
허스트의 각별한 관심을 드러낸다.

▲ 메멘토 모리*Memento Mori*
월터 컬먼, 1973-74, 캔버스에 유채

미국 화가, 판화가, 교사였던 월터 컬먼(1918-2009)은 전후 샌프란시스코 '베이
지역 구상주의 운동'으로 잘 알려진 인물이다. 처음에는 거친 형태와 잘
어울리지 않는 색채로 추상화를 그렸는데, 점점 부드러우면서도 여전히
수수께끼 같은 상징을 함의한 구상주의적 회화로 진화했다. 이 인간 해골의
이미지는 컬먼의 여러 회화에 등장한다. 여기에서는 해골 머리를 지니고 몸이
굽은 인물이 공중에 떠 있는 화환을 응시하고 있다. 생명을 갈망하는 죽음이다.

▲ **라힘(우리 집이 불타고 있다)**Rahim(Our House Is on Fire)
시린 네샤트, 2013, 디지털 크로모제닉 프린트에 잉크

이란의 시각예술가 시린 네샤트(1957-)는 사진, 영상, 영화 작업으로 유명하다. 네샤트의 〈우리 집이 불타고 있다〉 연작은 그녀가 2012년 작업을 위해 여행했던 카이로에서 목격한 죽음과 파괴에서 파생된 작품이다. 당시 그녀는 '발에 꼬리표가 달린 젊은 남녀와 어린아이들' 시신을 보았다.
네샤트의 다른 작품처럼 인물화, 손과 발 부분화로 구성된 이 연작은 사적이면서 동시에 보편적인 감정을 포착하며, 사람들이 개인적·국가적 차원에서 어떻게 고통과 마주하는지 탐구한다.

▲ 벼락에 부러지는 오크 나무 *Oak Fractured by Lightning*
막심 보로비예프, 1842, 캔버스에 유채

러시아 낭만주의 풍경화가 막심 보로비예프(1787-1855)는 아름다운 바다
풍경과 평화로운 시골 경치, 그리고 건축 기념물과 전쟁 광경을 전문적으로
그렸다. 이 그림에 묘사된 충격적인 상실감은 분명 남다르게 다가온다. 아내의
죽음에 대한 알레고리인 이 묵직한 그림은 사랑하는 사람을 잃는 일의 충격과
고뇌를 담고 있다. 유백색 번개의 강렬한 번쩍임이 어두운 하늘을 가르며
내려와 오래된 오크 나무를 둘로 쪼갠다. 사랑하는 이의 갑작스러운 죽음에서
기원한 고독과 가슴 아픈 고통을 표현하는 완벽한 비유일지도 모른다.

▶ 비탄 *Grief*
오스카 츠빈처, 1898, 캔버스에 유채

지독한 상실로 고통받았던 이들은,
상실 이후 무채색의 나날을
물들이는 참담한 절망감을 잘 안다.
독일 화가 오스카 츠빈처(1870-
1916)의 이 작품에서 사별한 이들을
짓누르는 완강하고도 엄청난 감정적
무게가 느껴진다. 죽은 자는
조연이며 실제 주인공은 거대한
검은색 바위이다. 슬픔의 수많은
요소로 묘사된 이 비탄의 바위는 그
육중함으로 남겨진 자를 가차 없이
억누른다.

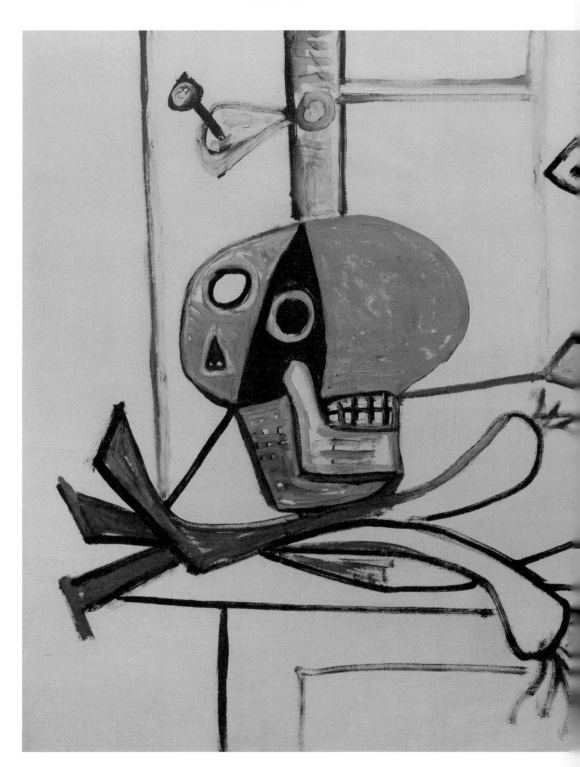

◀ 해골, 리크, 물병이 있는 정물화
Still Life with Skull, Leeks and Pitcher
파블로 피카소, 1945, 캔버스에 유채

스페인 화가 파블로 피카소(1881-1973)가 그린 이
입체주의 스타일의 그림은 메멘토 모리와 바니타스라는
오랜 전통에 기반한다. 일상적이고 평범한 채소와
가정용품을 죽음의 상징인 해골과 함께 배치하여, 인생의
덧없음과 죽음의 필연성을 보여준다. 비평가들은
피카소가 수많은 이의 목숨을 앗아간 2차 세계대전을
겪으면서 이런 형식의 정물화에 관심을 갖게 되었다고
말한다. 17세기 바니타스처럼 피카소의 그림도 우리에게
권유한다. 일상에서 죽음이 어디 위치하는지 생각해
보라고 말이다. 죽음은 그저 멀게만 느껴지는 추상적
개념이었지만, 나치 독일에 점령된 프랑스에서 피카소는
삶이 영원하지 않다는 진리를 확실히 깨닫게 되었다.

▲ **죽음에 올라타기**_Riding With Death_
장-미셸 바스키아, 1988, 캔버스에 아크릴·크레용

장-미셸 바스키아(1960-88)는 아프리카계 미국인 화가로, 신표현주의 회화와
드로잉으로 1980년대 뉴욕 미술계에 새로운 바람을 불어넣었다. 이 그림은
그가 사망하기 전 그린 마지막 작품으로, 화가로 활동하던 내내 천착했던
공통된 주제가 담겨 있다. 그의 아프리카-카리브해 혈통과 유럽 예술에서 받은
영향을 결합한 작품이기도 하다. 그는 이러한 불편한 이미지를 통해 세상을
바라보는 자신의 견해를 드러냈다.

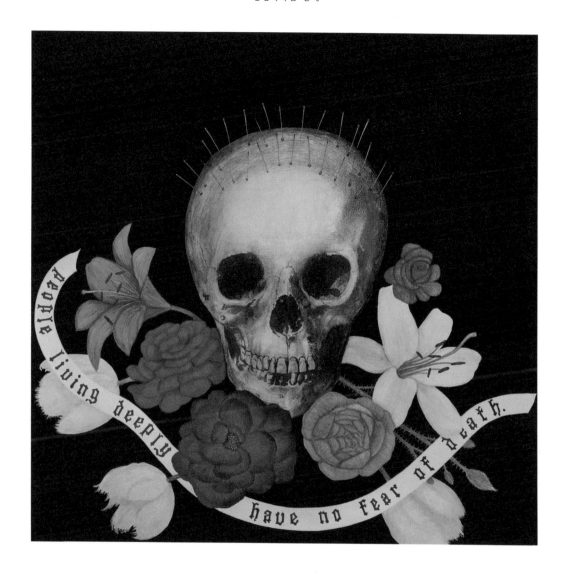

▲ **두려움 없이** *No Fear*

수전 제이미슨, 2012, 패널에 에그 템페라

현대 예술가 수전 제이미슨의 섬세한 도상은 회화, 드로잉, 섬유에 기반한 조각,
설치 등 여러 매체로 확장된다. 그녀의 가장 유명한 작품은 풍성하고 선명한
이미지로 그린 에그 템페라 회화로, 신화와 제식을 연상시키는 상징들이
가득하다. 〈두려움 없이〉에서 바늘에 꽂힌 채 꽃에 둘러싸인 해골은 굽이치는
리본을 통해 우리에게 '깊이 있게 사는 사람은 죽음을 두려워하지 않는다'라는
진리를 상기시킨다.

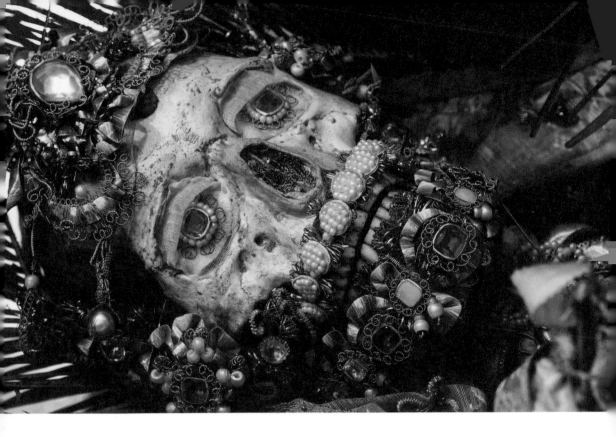

▲ **성 발레리우스** *St Valerius*
폴 쿠두나리스, 2013, 진주 광택 종이에
디지털 염료 프린트

폴 쿠두나리스는 로스앤젤레스 출신
작가이자 사진가이다. 그는
납골당과 고대의 유골 매장지
연구에 대한 책을 출간함으로써
섬뜩한 마카브르 예술과 미술계에도
이름을 알렸다. 『천상의 시신 *Heavenly
Bodies*』시리즈 작업 과정에서
쿠두나리스는 다양한 종교 기관에
전례 없이 가까이 접근할 수 있었고,
유럽 교회와 수도원에서 보석으로
장식된 해골을 숭배하는 문화에
관한 흥미로운 시각적 역사를
세상에 선보일 수 있었다.

▶ **나의 영혼들 모임**
Gathering My Ghosts
레베카 리브스, 2016, 미니어처
거울·실·금속 막대·유리 덮개

레베카 리브스는 다양한 재료를
사용해 관객의 마음을 사로잡는
작품을 만든다. 가늘고 검은 실로
섬세하게 작업한 이 작품은 가족과
상실이라는 강렬하고 가슴 아픈
주제를 담고 있다. 슬픈 기억을 품은
가보라든가 의미 있는 물건을
보존하기 위한 작품도 있고, 애통과
비애라는 숨 막히는 고통의 내부를
포착한 작품도 있다.

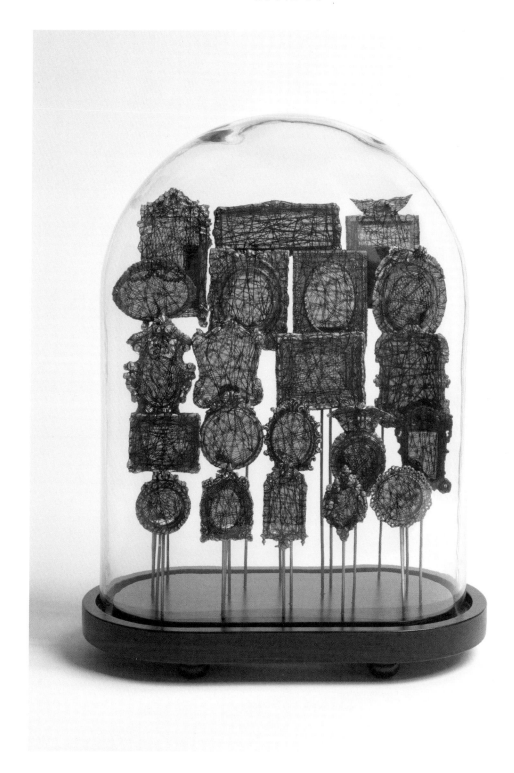

PART 3

—

우리를 둘러싼

세계

내가 아는 것이라고는
어둠으로 들어가는 문뿐이다.

- 셰이머스 히니

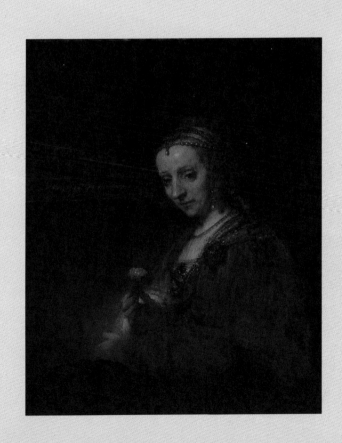

폭풍이 몰려와 안개에 휩싸인 희뿌연 해안이 신비로운 비밀을 중얼거린다. 올빼미가 굽은 소나무 가지 위에서 번득이는 눈을 불길하게 부라리니 으스스하고 위협적인 밤이다. 뼈대만 남은 잔해, 세월이 할퀴고 간 지난 시대의 매혹적인 두려움…. 구불구불 집요하게 타고 올라가는 덩굴이 이 황폐한 곳에 기이한 생명력을 불어넣는다. 뇌리를 떠나지 않는, 섬뜩하고 아름다운 이 풍경은 첫눈에는 공포 영화의 세트장 같다. 하지만 자세히 들여다보면 캔버스 한 귀퉁이에 화가의 서명이 보일 것이다. 무서운 영화가 그렇듯 우리는 붓으로 시커멓게 칠한 관목 숲이나 목탄으로 표현한 무너져 내리는 기둥 뒤에 무엇이 있는지 알고 싶지 않다. 그런데도 시선은 마음을 사로잡는 이 위험한 예술작품을 몇 번이고 돌아보게 된다.

자연은 고귀한 면과 겸허한 면을 다 가지고 있다. 많은 사람이 그랬듯 예술가들도 이러한 자연에 매료되었다. 예술과 자연은 언제나 떨어질 수 없는 관계였다. 자연은 전 세계 어디서나 마르지 않는 영감의 원천이며, 우리는 자연의 아름다움에서 위로와 기쁨을 발견한다. 인간은 동식물이나 풍경, 정물을 다양한 예술적 매체를 통해 표현함으로써 자연에 대한 숭배, 친밀함, 의존과 분리 등을 탐색해 왔다. 자연을 포용한 예술은 우리 주변에 펼쳐진 자연 세계의 웅장함을 표현하고 과학적 현상을 관찰하며, 우리가 마음을 열고 자연과 그 너머까지 연결된 지속적 관계에 대해 철학적으로 생각할 수 있도록 한다. 물론 예술이 현실의 단순한 복제는 절대 아니다. 모든 자연 세계의 표현은 궁극적으로 관심사, 가치, 욕망이란 필터를 걸러 도출되기 마련이다.

항상 변화하고 있는 거대한 지구의 표면에서부터 벌레가 득시글거리는 흙을 힘겹게 뚫고 나오는 작디작은 씨앗에 이르기까지, 오랜 세월 예술가는 자연의 깊은 어둠을 응시하며 세상을, 그곳에서 우리가 차지한 자리를 헤아리고 새로운 사고방식을 탐구해 왔다. 창작이라는 불가해한 세계의 경계를 더듬어 나가며 이 지상에서 자라는 생명을 야만과 숭고라는 어두운 렌즈를 통해 해석하고 다시 창조한 예술가도 많다. 때로 이들 예술가는 세계의 자연스러운 부패나 생존과 성장에 필수적인 기생 관계에 초점을 맞추기도 한다. 또 다른 예술가는 인간 존재가 환경에 미치는 불가피한 영향에 관한 대화를 촉발시키는 데 목표를 두기도 한다.

◀ **분홍색 꽃을 든 여인**
Woman with a Pink
렘브란트, 1660년대 초, 캔버스에 유채

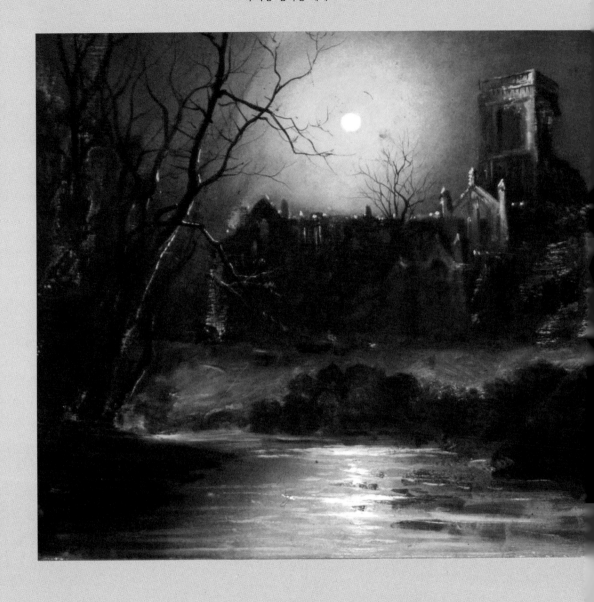

▲ 달빛이 비치는 커크스톨 수도원
Kirkstall Abbey by Moonlight
월터 린슬리 미건, c.1880-99, 캔버스에 유채

우리의 이성이 알 수 없는 것, 그 빈 곳은 상상력이 채우게 된다. 수천 년 동안 예술가는 때로는 살아 있는 동물에서, 심지어는 화석에서 영감을 얻었고, 꿈과 상상이라는 신비로운 영역에서 무시무시한 미지의 생명체를 불러내 물감과 초크와 돌로 표현했다. 이런 이미지를 살펴보며 그러한 것을 탄생시킨 다른 문화에 대해 더 많이 알 수 있고, 그렇게 해서 우리가 사는 이 세계를 더 잘 관리하는 법을 배울 수 있을 것이다.

이제 불길한 풍경이나 으스스한 동식물의 모습이 나오면 잠시나마 다양하게 변형된 불가사의에 빠져들고, 유령같이 생긴 풀의 무늬를 해석하고 눈을 반짝이며 숲속을 헤매는 것들에 감춰진 비밀을 찾아보기로 하자. 자연은 생명이 그러하듯 감동적인 동시에 잔인하며, 매혹적인 만큼 두렵다. 그리고 자연의 어둠은 그 빛만큼 흥미로우며 사람을 몰입시킨다.

7

꽃의 어두움

나의 손은 꽃을 따고 나의 영혼은 그것을 모른다.

- 페르난도 페소아

봄날의 꽃만큼 기적적이고도 아름답게 생명을 드러내는 것이 또 있을까? 얼음과 눈, 어둠으로 힘들었던 겨울이 지나고 촉촉한 흙과 자연이 어떤 느낌인지도 잊고 지낸 지 한참 후에야 설강화와 수선화가 그 선명하고 향기로운 찬란함으로 우리에게 다가온다. 그리웠던 내음과 생기 넘치는 색채가 가득한 가운데 잊었던 것들이 모두 되살아난다. 감각이 깨어나고 살아 있음이 근사하게 느껴진다. 겨울은 언젠가 끝나기 마련이다.

자연을 사랑하는 이들은 아름다움을 고맙게 여길 줄 안다. 우리는 파릇파릇한 양치식물의 연약한 곡선에, 진홍빛 장미 봉오리 한가운데서 발견한 의외의 빛깔과 질감에, 어두운 밤 같은 잉크 빛과 동글동글한 베리 위에 맺혀 반짝이는 아침 이슬에 경이로워한다. 손님맞이를 위해 꽃을 꽂든, 동네 공원의 옹이 진 사이프러스 나무에 감탄하든, 해를 따라 움직이는 묘목을 바라보든, 식물을 명상하는 일은 우리네 삶에 풍부한 의미를 부여한다.

자연 세계의 미학과 자라나는 것의 풍성함은 줄곧 시각예술에서 중요한 자리를 차지해 왔다. 오랜 세월 동안 창작하는 이는 자연의 아름다움에 이끌려 그 속에 가득한 상징을 밝히고 다양한 의미를 추적해 왔다. 그러는 가운데 성자와 성서의 신성한 이미지, 세속적 역사와 신화를 바탕으로 한 초상화, 정물화 등 주제와 목적이 다양한 작품이 탄생했다. 배경에 따라서 한 송이 꽃이 부활이나 부패, 헌신이나 불충, 악의나 선의를 의미하기도 했고, 어쩌면 그저 시든 꽃잎 뭉치에 불과하기도 했다.

식물의 상징은 신화와 고대 설화에서 기원했으며, 자주 선과 악의 은유로 쓰였다. 고전 신화에서 인간은 보상이나 벌을 받아 식물로 변한다. 자만심 강한 청년이 물에 비친 자신의 모습과 사랑에 빠져 꽃으로 변하고 그 꽃은 그의 이름을 따서 나르시스(수선화)가 되었다는 이야기가 그 예이다. 성경과 외경에서는 창세기의 '사과'와 유월절의 '쓴 나물', 신약의 '들판의 백합'에 이르기까지, 교훈을 주는 우화에 나무, 과일, 꽃의 비유를 많이 사용한다. 식물 상징은 식물의 성질, 재배 방법, 요리와 약품에서의 사용 등을 묘사한 중세 약초 서적에서도 찾아볼 수 있다. 식물의 특징은 대개 도덕적인 해석에 활용되는데, 독미나리는 악마와 죽음을, 세 잎 클로버는 삼위일체를 상징한다는 식이다.

산업혁명 시기에 식물 상징체계는 종교적 관점에서 멀어졌

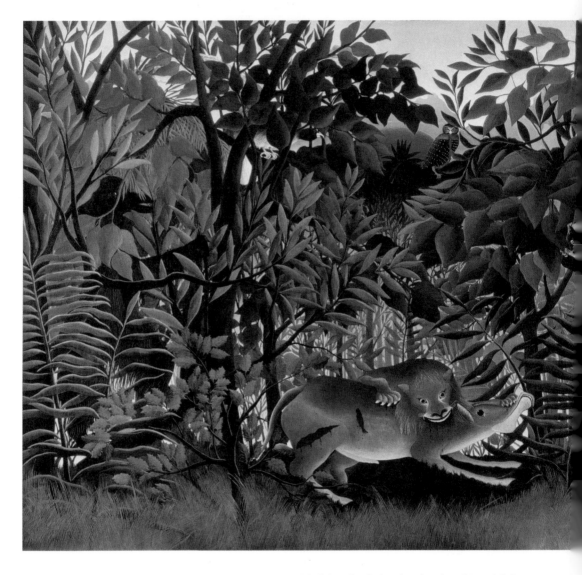

▲ 영양에게 달려드는 배고픈 사자

Le lion, ayant faim, se jette sur l'antilope

앙리 루소, 1898-1905, 캔버스에 유채

프랑스의 후기 인상주의 화가 앙리 루소(1844-1910)는
주로 평화로운 자연을 화폭에 담았다. 하지만 이 그림은
붉은빛 노을을 받아 빛나는 울창한 잎사귀들 한가운데서
일어나는 위험하고 잔혹한 장면을 묘사하고 있다. 제목만
보아도 정글에서 무슨 일이 벌어지는지 추측할 수 있지만,
미처 드러나지 않은 이야기들도 있는데… 그중 하나가

정작 화가는 정글에 가보지도 않고 이 풍경을 묘사했다는
사실이다! 루소는 파리에 있는 국립자연사박물관의 동물
모형 디오라마를 참고해 중심이 되는 두 동물을 그렸다고
한다. 그림 전면에는 사자가 영양의 목에 이빨을 깊이
박아 넣고 있고 근처의 올빼미는 이 죽어가는 짐승의 살
한 조각을 부리에 물고 있다. 오른쪽에서 표범 한 마리가
눈을 번득이고, 왼쪽에는 잎사귀들 뒤편에 검은 유인원
같은 동물이 보인다. 루소가 상상으로 빚은 이 환상적인
장면은 어디에나 도사리고 있는 위협을 그대로 나타낸다.

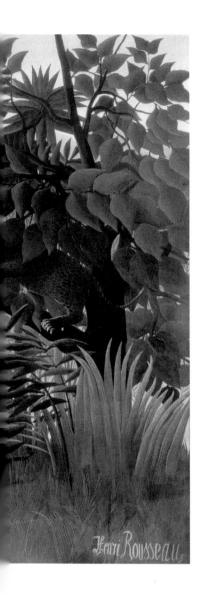

고 식물과 동물을 야만적 개체로 여겼다. 19세기 예술가들은 문명의 동력으로서의 인간 문화와 길들일 수 없는 퇴행적이고 야생적인 동식물을 대비시키기 시작했다. 후기 인상주의 화가 앙리 루소의 〈영양에게 달려드는 배고픈 사자〉가 한 예이다. 장면의 폭력성에, 우거진 주변 숲의 무심함에, 방관하는 야생 생물의 태연한 냉담함에 우리는 놀라고 또 불편함을 느낀다.

예술에 등장하는 식물의 모습도 변화하는 가치에 따라 함께 변화한다. 환경 문제에 대한 인식이 깊어질수록 우리는 서로에게, 그리고 지구에 행하는 폭력에 대처할 수밖에 없게 되었고, 그 결과 예술가들은 우리 행성이 처한 이 긴급하고 위태로운 상태에 저마다의 방식으로 반응해 왔다. 한 예로, 소니아 렌치의 〈피해 덜 끼치기_Harm Less_〉 연작은 무해한 유기체로 만든 무기를 통해 테크놀로지로 환경을 조종하길 좋아하는 인간을 비판한다. 이런 작품은 유혈을 내포하면서도 슬픔 혹은 분노를 불러일으킬 수 있으며, 그것이 어쩌면 묘한 동질감을, 희미하게라도 다른 생명체와 연결된 느낌을 관객에게 선사할지도 모른다.

꽃이 화려한 색과 거부할 수 없는 향기를 지닌 것은 분명한 목적이 있어서다. 꽃가루로 곤충을 유인해 번식하고, 궁극적으로 생존하기 위함이다. 그런데 인간은 왜 꽃을 바라보며 좋아할까? 어떤 학자는 곧 맺힐 열매에 관심이 있어서라고 하고, 또 다른 학자는 조화로운 색채, 부드러운 곡선, 활짝 핀 꽃이 객관적으로 아름답기 때문이라고도 한다. 우리가 꽃의 의미와 가치를 영양소를 얻을 수 있다는 암시에서 찾든 사랑스러운 외관에서 발견하든, 꽃에 대한 개인적·문화적·종교적 의미는 사람들의 마음속에 오래전부터 뿌리내리고 있었다. 역사가 증명했듯이, 아름다운 꽃의 힘은 선이나 악을 상징하든 평화나 폭력을 그려내든 간에 유형화를 거부하며, 인간 문화의 변화하는 성질에 대해 질문을 던지고 더 잘 이해하도록 돕는다.

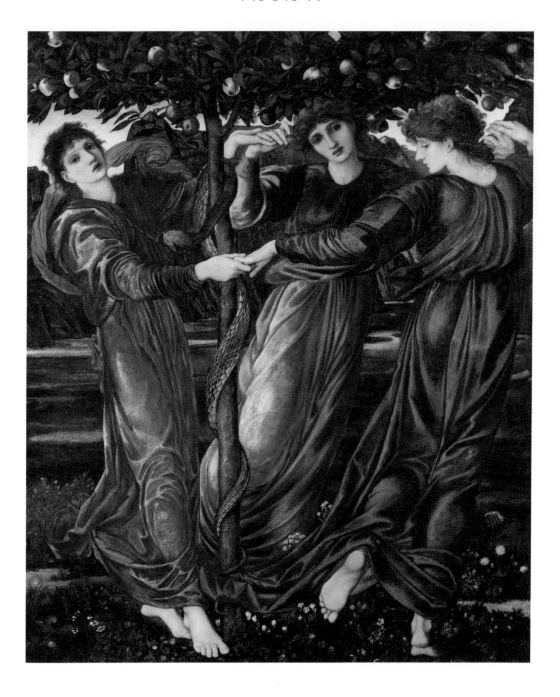

▶ **라파치니의 딸**

Rappaccini's Daughter

산티아고 카루소, 2015, 잉크·카드보드
스크래치·종이에 볼펜

아르헨티나에서 태어난 산티아고
카루소(1982-)의 작품은 상징주의
미학에 기초하며, 깊이 묻어둔
무의식과 유령에 관한 독특한
세계관을 보여준다. 이를 통해
화가는 아름다운 것과 무서운 것,
그리고 어둠 속에 억눌려 있거나
잊힌 것에 대한 사색으로 우리를
초대한다. 이 그림에서 유령의
엑스레이를 볼 수 있는데, 인간의
핏줄처럼 뻗어나간 가지에 기이한
과일과 꽃이 달려 있다. 너새니얼
호손의 소설에서 영감을 받은
작품으로, 소설의 등장인물인
파도바의 과학자 라파치니는
정원에서 독성이 있는 식물만을
재배한 후 아름다운 딸
베아트리체에게 그 식물을 먹인다.

◀ **헤스페리데스의 정원** *The Garden of Hesperides*

에드워드 번-존스, c.1869, 캔버스에 유채

고전주의 세계에 매료되었던 영국의 라파엘전파 화가 에드워드
번-존스(1833-98)는 신화, 전설, 동화 등 옛것에서 가져온 화려하고 꿈같은
묘사와 상징으로 유명하다. 이 작품에서 우리는 그리스 신화에 나오는
헤스페리데스의 정원, 이 땅의 해가 지는 끝, 영원히 장밋빛 어스름으로 물든
평화로운 그곳, 아틀라스 산기슭을 볼 수 있다. 이 신비로운 땅에서 자란
황금사과 나무 한 그루를 저녁별의 신 헤스페로스의 딸들이 돌보고, 절대
잠들지 않는 용이 지킨다. 파리스의 심판 신화에서는 불화의 여신 에리스가
트로이 전쟁을 촉발한 불화의 사과를 이 정원에서 얻었다고 한다.

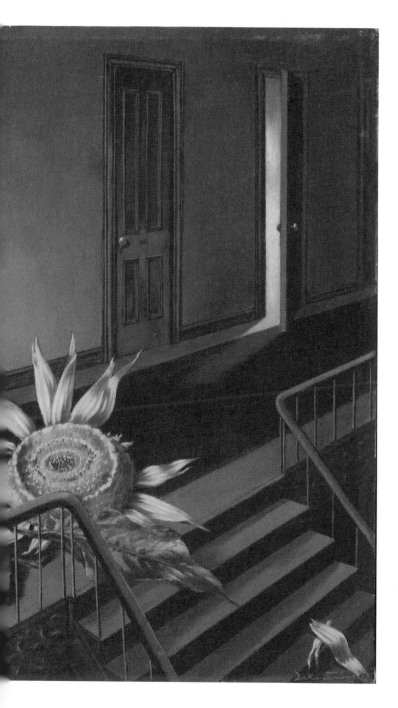

◀ **소야곡** *Eine Kleine Nachtmusik*
도로시아 태닝, 1943, 캔버스에 유채

미국 화가 도로시아 태닝(1910-2012)의 〈소야곡〉은 그녀의 초기작 중 가장 유명한 작품이다. 호텔 복도가 보이고 계단 위쪽에는 거대한 해바라기와 잘린 줄기 조각들이 흩어져 있다. 떨어진 꽃잎이 계단 아래 널려 있고, 흐트러진 옷차림의 소녀가 꽃잎 하나를 손에 쥐고 있다. 또 다른 소녀는 공격적이고 강력한 마법의 기운의 한가운데 있는 것처럼 보이며, 두 소녀 모두 옷이 찢어진 것으로 보아 어떤 싸움이나 강력한 힘과의 조우가 있었던 것 같다. 태닝은 이렇게 말한다. "대립을 이야기한 것이다. 사람들은 자신이 드라마라고 믿는다. 맞서 싸워야 할 거대한 해바라기(가장 공격적인 꽃)가 항상 나타나지는 않더라도 누구나 계단을, 복도를, 심지어는 아주 사적인 극장을 갖고 있다. 그곳에서 질식과 최후가 공연되는 가운데 핏빛 카펫이, 혹은 잔인한 노란색이, 공격자가, 즐거이 희생되는 자가 있을 것이다…."

◄ 잡는 방법 *How to Hold*
크리스 므로지크, 2018, 종이에 아크릴

생애 대부분을 자연 세계와 그 안의
다양한 관계를 관찰하며 지낸 미국
화가 크리스 므로지크(1986-)는
드로잉과 회화를 통해 이 조용한
복잡함을 분석했다. 이 작품은 경계를
넘나드는 세부 사항을 풍부하게 그려
식물과 동물을 충격적인 하이브리드
형태로 합친 그림이다. 므로지크는
이렇게 말한다. "나는 미술이 언어는 할
수 없는 방식으로 이야기한다고,
은유와 이미지 둘 다 강한 힘이 있다고
생각한다. 감정과 의도의 모호하지만
강렬한 자리에 필요한 것은 언어적인
정의보다는 공간이며, 그래서 우리는
우리답게 감정이 넘쳐흘러 엉망인
존재로 있을 수 있는 것이다."

▲ **꽃병** *Vase of Flowers*
얀 다비즈 데 헤엠, 1660, 캔버스에 유채

위트레흐트에서 태어난 얀 다비즈 데 헤엠(1606-84)은
고도의 기교가 돋보이는 꽃 정물화의 전문가이며,
귀족들과 부유한 상인들이 그의 작품을 즐겨 수집했다.
정교하고 절제된 이 꽃다발에서 튤립 꽃잎의 세밀한
부분들, 구부러져 늘어진 밀, 짧은 수명을 다한 작은
곤충에 이르는 사실적인 묘사를 확인할 수 있다. 데
헤엠이 이런 요소들을 선택한 이유는 상징성 때문이다.
예를 들면 꽃의 한시적인 아름다움은 삶의 덧없음을
상기시킬 때 보편적으로 사용하는 은유이다. 꽃을
기어오르는 벌레와 달팽이는 안 그래도 짧은 아름다움의
시한을 재촉하는 힘을 우화적으로 비유한 것이다.

▶ **초경***Menarca*

마르코 마초니, 2016, 색연필

현대 이탈리아 화가 마르코
마초니(1982-)는 자연의 순환을
따르는, 풍부한 비밀과 은유에
둘러싸인 세계를 빚어내고, 그
속에서 밝음과 어둠이 얽히고설킨
명암 대조를 통해 강렬하고 깊이
있는 빛을 보여준다. 마초니는
사르디니아 지역의 모계 전통에서
영감을 얻고 이탈리아 민속 문화의
고대 치료법에서 상당한 영향을
받았다. 특히 16-18세기의 여성 약초
재배자와 산파를 자주 그리는데,
이들의 직업을 암시하는 약초가
인물의 얼굴을 감싸고 있는 모습을
묘사하곤 한다. 이 여성들의 모습은
잘 알려지지 않았고 신원도
익명으로 남았기에 그는 의식적으로
인물의 눈을 묘사하지 않았고,
따라서 그림을 보는 이는 이 작품을
초상화가 아니라 모든 요소가
동등한 중요성을 갖는 정물화로
인식하게 된다.

◀ **라 요로나(우는 여인)***La Llrona*

하이메 존슨 아엘라반타라, 2014-17, 청사진

미국 예술 사진작가 하이메 (존슨) 아엘라반타라는 인간의 조건과 자연과의
연결성을 작품으로 다룬다. 그녀는 청사진 기법을 이용해 원래는 색채가 있던
풍경과 인물로부터 이미지 내 형태 간의 패턴, 질감, 관계로 초점을 옮긴다.
차茶로 물들인 인화지는 푸른색을 덜어내고 흙빛 따뜻함을 더하는데,
역설적이게도 낯설고 다른 세계 같은 느낌을 준다. 또한 찢어지고 구겨지는
일본 수제 종이에 인화하여 자연의 쇠락을 암시하고, 연약한 느낌을 부여했다.
그녀의 작품은 종종 미국 남부 이야기를 배경으로 삼으며, 자연환경과 우리의
관계, 아름다움과 퇴락, 삶과 죽음의 대비를 사색한다.

▲ **저물녘** *Twilight*

레이철 브리지, 2020, 패널에 유채

현대 화가 레이철 브리지는 독특한 시각으로 전통적인 인물화에 접근한다.
형광 원색과 햇빛이 없는 듯한 어두운색 두 종류 빛깔에 물든 채(어떻게 그걸
가능하게 하는지 신기할 따름이다) 그늘에 감싸인 인물들이 곧 어둠의 속삭임
속으로, 지극히 사적인 동화의 나라로 사라질 것 같다. 해 질 녘 신비로움이
우윳빛으로 빛나는 시선 뒤에 가득하다. 사랑이 없거나 텅 빈 것도 아닌, 다른
세상의 것인 이 눈은 인간 영혼의 복잡함을, 나아가 불안, 고립, 두려움과
절망이라는 아주 현실적인 세계를 돌아보게 해준다.

▲ 텅 빔/생명의 꽃 *The Void/Flowers of Life*
야나 브리케, 2016, 캔버스에 유채

현대 화가 야나 브리케(1980-)의 작품은 인간 영혼과 인간 조건의 초월성,
살면서 경험하는 성장, 그리고 그 과정에서의 자기 발견에 초점을 맞춘다. 탐색,
순수, 호기심, 연약함, 사랑 등의 기억들을 환기하는 그림을 통해 우리는 그녀가
'시적 시각 자서전poetic visual autobiography'이라 묘사한 내적 세계를 목격할 수
있다. 직관적이고 개인적인 상징 표현이 넘쳐나는 꿈같은 풍경에서 우리는
유희를 통해 무의식적으로 주변 세계를 발견하는 인간을 만날 수 있다. 이러한
행동은 살면서 행하는 지속적인 탐색과 성장, 그리고 삶의 어둡고 무거운
부분을 가벼움과 기쁨으로 바꾸는 과정을 상징한다.

▲ **아침의 자연**
Nature in the Morning
막스 에른스트, 1936, 캔버스에 유채

독일 초현실주의의 대표 주자였던 막스 에른스트(1891-
1976)는 어린 시절을 회상하며 그의 집을 둘러싼 숲에서
느꼈던 두려움을 떠올리고, 그것을 낭만주의자들이 '자연
앞에서의 감정'이라 부르던 '즐거움과 억압'의 감정으로
드러낸다. 자연 세계에는 보이지 않는 영역이 작동한다는
생각에서 출발한 이 작품에서 우리는 인간 같기도 하고 새
같기도 한 상상의 생명체가 어둡고 정글 같은 숲을 헤치고
나가는 것을 볼 수 있다. 우리는 이 숲속 장면에서 자연과
그 어두운 면을 은밀하게 지켜보며, 단호하게 뒤를 쫓는
저 생명체에서 끈질기게 영감을 찾는 화가의 자아를
목격할 수 있다.

▶ **수석**壽石
Suiseke
아고스티노 아리바베네, 2017, 목판에 유채

아고스티노 아리바베네(1967-)는 이탈리아 화가로,
밀라노 외곽에 자리한 17세기 주택에서 고독하게 살며
극한의 데카당스, 꿈, 고대 상징을 통해 판타지 같은
초현실주의 작품을 내놓았다. 현실을 곁눈으로 보는
화가가 평행 언어로 빚어낸 것은 시간도, 경계도, 물리학
법칙도 적용되지 않는 영역에 존재하는, 어느 정도 익숙한
것들의 신비로운 구현이다. 그의 그림은 모두 이 영역에서
시작된다. 청금석, 쪽빛, 선홍색, 꼭두서니, 용의 피 같은
빛깔로 표현되는 존재들은 그 세계의 신들을 만나
숭고함과 형언할 수 없는 신비를 경험하면서 변화한다.
형태가 바뀌고, 녹고, 자라고, 기이한 빛을 발한다.
아름다운 동시에 끔찍한 무언가, 특별한 무언가가 되는
고통과 희열이다.

8
–
야만의 것들이 있는 곳

귀 기울여라, 밤의 자식들에게.
그들은 음악을 만드는구나!

– 브램 스토커, 『드라큘라 *Dracula*』

그 유명한 라스코 동굴, 손전등 불빛 아래 황토와 산화철로 그려진 선사시대 미술은 뇌리에 깊이 새겨질 만큼 아름답다. 동굴 곳곳의 어둠 속에 미술사의 엄청난 보물들이 숨어 있다. "멈춘 것은 아무것도 없다. 그림자가 동굴의 공간에 자리 잡는다. 튀어나온 창백한 바위 위를 가르는 깜빡이는 빛이 발굽을 돌리고 머리를 들게 한다. 하나의 형태가 지나가면 또 다른 형태가 보이고, 모든 것은 상상 속에 오래도록 머문다." 작가 제인 브록스가 15,000-17,000년 정도 된 이 그림들에 대해 『찬란: 인공 빛의 진화*Brilliant: The Evolution of Artificial Light*』에 쓴 글이다. 이 동굴에는 우리의 선조가 남긴 600여 점의 동물과 상징을 그린 그림을 비롯해 1,500점에 달하는 부조가 보존되어 있는데, 이 중 인간을 묘사한 것은 극소수에 불과하다.

놀라운 일은 아니다. 만화나 동화책을 읽은 사람이라면 알 것이다. 어둠 속에 숨어 우리를 잡아먹을 기회를 노리는 폭력적인 존재이든, 조언을 주고 인생 교훈을 가르치는 자애로운 존재이든, 동물은 늘 인간 이야기에서 빠질 수 없는 구성 요소였다는 것을. 고대 민화와 신화에서도 동물은 인간의 특성을 표현하고 인간 세계를 비판하기 위해 쓰였다. 동물은 우화에서 인간 역할을 대신하고, 교훈적인 이야기에서 인간을 대리한다. 동물은 우리에게 겁을 주어 올바로 행동하게 만들거나 용기를 준다. 사실 동물의 의인화는 너무나 일반적이어서 우리 대부분은 동물이 인간 행동과 상호작용을 대리하는 상징임을 당연하게 받아들인다.

고전주의 시대부터 예술가는 동물에게 사실적이든 상상적이든 의미를 부여해 왔다. 12세기 학자들은 짐승에 대한 생생한 전서全書를 작성했다. 중세의 동물우화집은 다양한 생물에 대한 역사적 교훈과 도덕적 연상 관계를 제공하는, 그림을 곁들인 안내서였다. 인류와 대단히 친숙한 이 이야기들은 스테인드글라스에서 태피스트리에 이르기까지 온갖 종류의 예술작품으로 만들어졌다. 17세기에는 인간과 동물 사이의 극적인 싸움 장면이 인기를 얻었다. 프란스 스나이데어스의 다소 섬뜩한 정물화와 페테르 파울 루벤스의 1616년 작 〈하마와 악어 사냥〉(루벤스는 당시 하마를 본 적이 없었다!) 같은 작품을 예로 들 수 있다. 18세기에 들면서 예술가는 공작과 원숭이 같은 동물의 아름다움과 마법적인 힘에 경의를 표했고, 19세기 빅토리아 시대 예술가는 가축과

반려동물을 예리한 시선으로 그려냈다. 20세기에 들면서 파블로 피카소, 프란츠 마르크, 프리다 칼로 같은 예술가가 다양한 스타일을 통해 동물을 탐구했고, 오늘날의 예술가들도 날개와 수염, 살금살금 걷는 발과 어둠을 뚫고 보는 눈을 통해 인간 이야기를 들려주는 전통을 이어오고 있다.

거미, 뱀, 박쥐, 맙소사! 어떤 문화권에서는 이들을 상서로운 동물로 보지만 많은 문화에서 이들은 불운, 흉조, 명백한 악마를 상징한다. 사실로 믿든 믿지 않든, 당신은 검은 고양이가 불행과 관련 있고, 기독교에서 악마가 염소나 굽이 갈라진 다른 동물로 묘사된다는 이야기를 들어보았을 것이다. 까마득한 옛날부터 올빼미는 민화와 신화에서 죽음이나 마법과 연관된 짐승으로 그려지며 두려움과 공경을 동시에 받아왔다(실제로 올빼미는 작은 설치류에게나 그런 대상일 것이다). 어둠, 미스터리, 밤의 부정행위와의 이런 연계성은 예술적 상상력에 풍부한 영감이 되어주었다.

신화의 흉포한 생명체에서부터 울부짖는 늑대, 스르륵 기

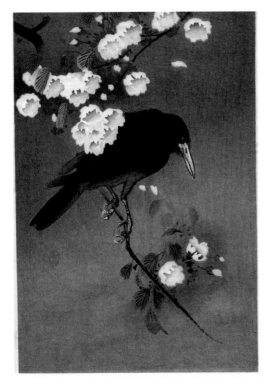

◀ **까마귀와 꽃** *Crow and Blossom*
오하라 코손, c.1910, 목판화

오하라 코손(1877-1945)은 다작을 남긴 일본 화가이자 판화가로, 19세기 말에서 20세기 초에 활동했다. 그가 활동을 시작한 시기는 우키요에 판화 전통이 쇠퇴하고 신판화新版画 운동이 시작되기 전이었다. 화조화花鳥畵의 장인인 그가 그린 까마귀, 학, 동백나무에서 우아한 고요함과 평온함을 느낄 수 있다. 그가 경의를 품고 섬세하게 표현한, 대단히 지적이고 대담한 이 작품은 엄청난 인기를 끌었다.

▶ 아르미다*Armida*

프란체스코 몬테라티(체코 브라보),
c.1650, 캔버스에 유채

체코 브라보라는 이름으로 더 잘
알려진 프란체스코 몬테라티(1600-
61)는 종교화, 인물화, 프레스코 성당
장식화로 특히 유명하다. 폭력적인
기질이 있었다고도 전해진다. 이
작품의 강렬하고 열정적인 주제와
거친 붓질에서 화가의 공격적인
성격이 드러난다고 말하려는 것은
아니지만, 그렇지 않다는… 말을
하려는 것도 아니다. 그림에서
아름다운 공주 아르미다는 십자군
리나르도에게서 버림받고 절망에
빠져 분노하고 있다. 그녀는 모든
영혼을 불러들인 후 복수를 위해
이들을 데리고 이집트 부대에
합류한다. 그녀는 기이하고 괴상한
종류의 용이나 뱀, 악마, 유령 같은
환상을 거느리고 있으며, 그들은
주인의 명령만 떨어지면
리나르도에게 끔찍한 경험을 안겨줄
준비가 되어 있다.

는 뱀, 미소 짓는 거미 등 뒷마당에 출몰하곤 하는 지극히 사실적
인 동물에 이르기까지…. 미술사는 신화적, 사실적, 그리고 온갖
심술궂은 생명체들이 다 모인 진정한 동물의 왕국이다. 그 백발
의 반 헬싱이 『드라큘라』에서 우리에게 가르쳤던 것을 인용할 수
도 있겠다. "더 고약한 것들… 쥐, 올빼미, 박쥐, 나방, 여우." 인간
은 이제 빛도 없는 동굴의 어둠 속에서 그림을 그리지는 않지만,
크고 작고 거칠고 불가사의한, 혹은 사악한 생명체들은 계속해서
우리를 즐겁게도 불편하게도 할 것이며, 매혹시키기도 겁을 주기
도 할 것이다. 그리고 떠들썩한 야생의 불꽃이 인류에 커다란 희
망, 두려움, 꿈을 비춰줄 것이다.

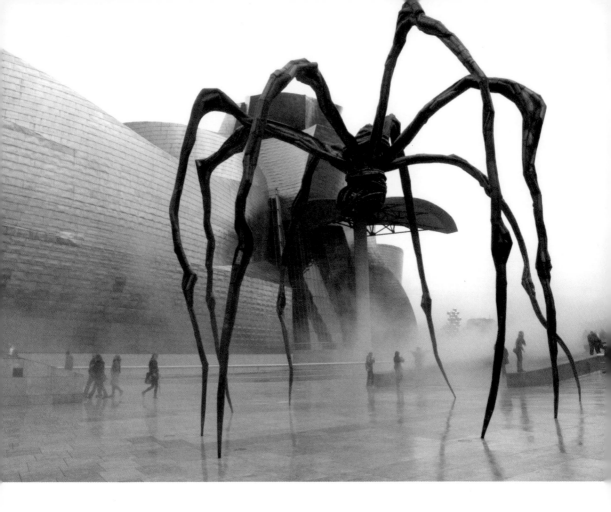

▲ 엄마*Maman*

루이스 부르주아, 1999, 청동·대리석·스테인리스 강

프랑스계 미국인 루이스 부르주아(1911-2010)는 대단히 성공적인 예술가로
60여 년에 걸쳐 방대한 작품을 남겼다. 인간 감정의 깊은 바닥까지 파고들어
치열하게 탐색한 그녀는 오늘날 현대 예술에 지대한 영향을 끼친 예술가로
인정받는다. 곧 부서질 듯 가느다란 다리 여덟 개로 지탱되는, 높이 9미터가
넘는 〈엄마〉는 거미를 싫어하는 이의 가장 끔찍한 악몽에 나올 법하다.
실물보다 훨씬 큰 철제 거미는 강렬한 외형적·감정적 그림자를 바닥에
드리운다. 너무나 거대하여 야외에만 설치될 수 있는 이 조각은 부르주아의
가장 야심 찬 작품이다.

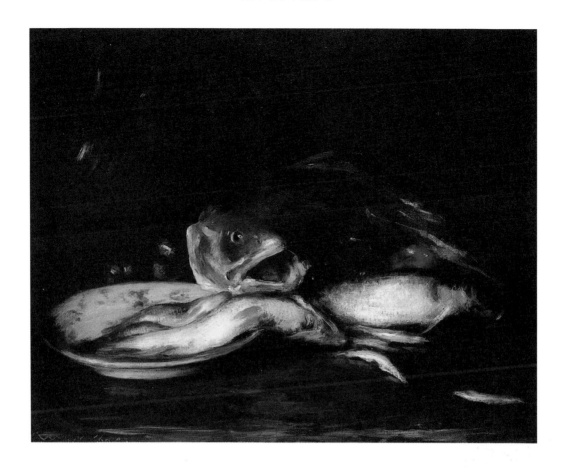

▲ 생선 정물화 *Still Life With Fish*
윌리엄 메릿 체이스, 1915, 캔버스에 유채

미국 화가 윌리엄 메릿 체이스(1849-1916)의 노련한 솜씨가 돋보이는 작품
〈생선 정물화〉를 보노라면 (굳이 죽은 생선이 담긴 접시를 바라보고 싶은 사람은
없겠지만) 그의 천재적 재능을 인정할 수밖에 없을 것이다. 생선은 금방이라도
테이블 위로 뛰어올라 펄떡이며 바다로 돌아가 힘찬 비늘을 움직이며 은빛
물길을 낼 것만 같다. 그림을 그리는 속도도 엄청나게 빨랐다고 한다.
뉴욕예술학교 시절 그는 자주 강의 시간에 생선을 그리곤 했는데, 학생들이
전하는 바에 따르면 어시장에 가서 생선을 사와 그림을 그리고 생선이
상하기 전에 돌려주었다고 한다. 조지아 오키프, 에드워드 호퍼, 조지 벨로스 등
전혀 다른 성격의 화가들이 체이스에게 사사했고, 그의 확신에 찬 경이로운
붓질과 카리스마, 자신감을 직접 목격했다.

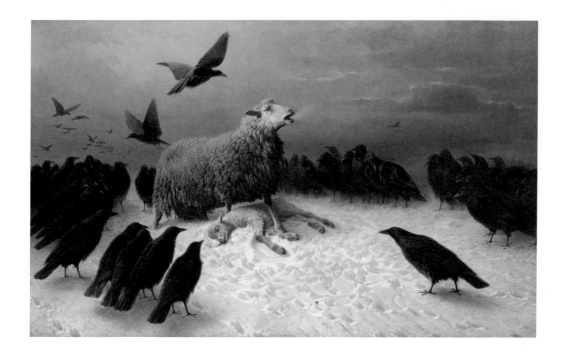

▲ 비통 *Anguish*
아우구스트 프리드리히 솅크, 1878, 캔버스에 유채

▶ 미소 짓는 거미 *L'Araignée souriante*
오딜롱 르동, 1881, 종이에 목탄

덴마크에서 태어난 화가 아우구스트 프리드리히 솅크(1828-1901)에 대해 알려진 것은 거의 없지만, 그의 그림 〈비통〉은 오늘날까지도 놀라울 정도로 널리 알려져 있다. 혹자는 '지나치게 감상적'이라 하고, 또 혹자는 '가슴이 찢어진다'라고 말하는 이 작품은 눈밭에서 죽은 새끼를 보호하며 슬피 울부짖는 암양과 겨울의 잿빛 하늘 아래로 불길하게 몰려드는 살기 어린 까마귀 떼를 묘사하고 있다. 실로 감정을 자극하는 그림이다. 이 작품이 찰스 다윈의 『인간과 동물의 감정 표현 *The Expression of the Emotions in Man and Animals*』(1872)에서 영감을 얻은 것이란 의견도 있다. 다윈은 이 저서에서 감정의 기원이 생물학적이며, 동물도 인간과 유사한 감정을 경험한다고 주장한다. 한편 기회주의적인 까마귀를 통해 잔인한 사회를 비판한 것이란 해석도 있다.

예술적 자연주의와 상징적 주제를 독특하게 녹여낸 것으로 잘 알려진 오딜롱 르동은 19세기 후반 프랑스 아방가르드 그룹에서 상당한 영향력이 있었다. 그는 목탄, 파스텔, 유채, 석판 인쇄 등의 작업을 통해 신비로운 상상의 장면을 창조했고, 종종 초현실적인 것에 기초했지만 그럼에도 대단히 구상적인 방식을 사용했다. 샤를 보들레르의 도발적인 퇴폐주의 시에 영향을 받은 그는 자연과학에도 매료되어 해부학, 골학, 미생물을 공부하기도 했다. 그의 괴물들은 주로 관찰의 결과물이지만, 상상의 힘으로 변형되어 재탄생하기도 했다. 낯선 혼종의 동물들, 이를테면 이빨을 드러낸 털북숭이 거미의 다정한 미소와 껑충거리는 다리에서 우리 인간을 인식하게 되는 일이 바로 이들을 매혹적인 동시에 두려운 존재로 만든다.

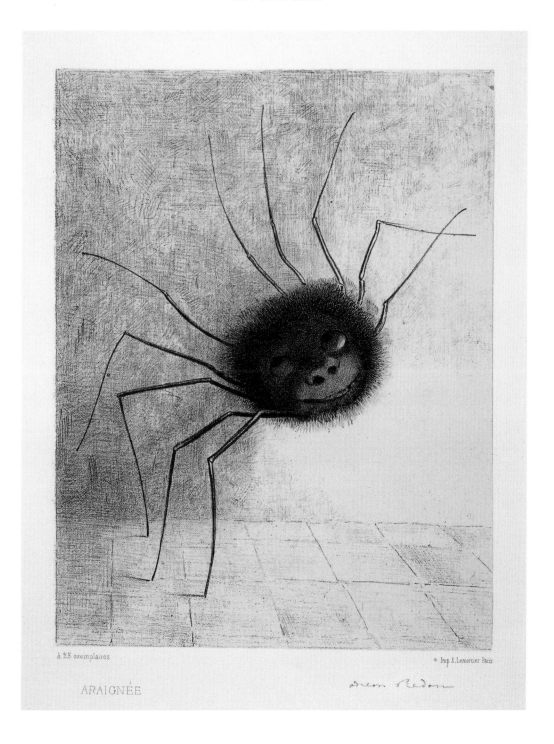

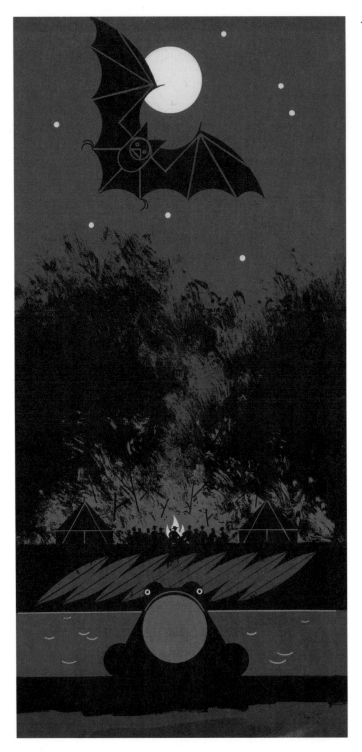

◀ **박쥐, 황소개구리, 모닥불**
Bat, Bullfrog, and Bonfire
찰리 하퍼, 1968, 석판화

미국의 유명한 모더니스트 화가
찰리 하퍼(1922-2007)는 장난스럽고
양식화된 야생 생물 판화, 포스터,
삽화로 많은 사랑을 받았다.
생생하고 기발한, 그러면서도
직관적인 하퍼의 작품에는 활력
넘치는 색깔과 경쾌한 형태가
풍부하다. 순수미술과 그래픽
디자인 사이의 경계를 자유롭게
넘나들었던 하퍼는 자연의
아름다움과 단순함에 대한 사랑에서
영감을 얻고, 미니멀리즘 방식을
사용함으로써 독특한 개성을 가지게
되었다. 그의 예술은 종종 가벼움과
부드러운 위트로 장식되는데,
심지어 한밤의 어둠 속 박쥐와
개구리가 돌아다니는 으스스한
풍경도 유쾌하게 만든다! 환경보호
활동가이기도 했던 화가(그리고
어쩌면 마음만은 코미디언이었던)
하퍼는 유머를 통하면 환경 문제
인식과 태도를 더욱 수월하게
변화시킬 수 있다고 믿었다.

▲ **2015년 4월**

루스 마튼, 〈분수와 악어 *Fountains & Alligators*〉 연작, 2015, 19세기 판화에 잉크와 수채 채색

뉴욕 태생의 화가 루스 마튼(1949-)의 〈분수와 악어〉 연작은 우울함과 익살, 초현실의 유쾌한
결합이다. 18, 19세기 판화 및 삽화를 먹물과 수채 물감으로 채색하는 그녀는 능란한 솜씨로 이미지를
섬세하고 선명하게 변화시키고, 원래의 의도나 의미를 전복시켜 우리를 놀라게 한다. 이러한 채색은
기괴한 거리감과 낯설고 이상하며 새로운 세계를 빚어내기도 하는데, 이 삽화에서는 음울한
빅토리아 시대 사람들을 볼 수 있다. 상복을 입은 것으로 보이는 인물들은 반려동물인 악어와 함께
천천히 길을 가고 있다. 인터넷에서는 이 그림이 '플로리다 남부에서 사람들이 걸어다니는
모습'이라는 우스갯소리의 증거가 되기도 한다. 화가 자신도 이렇게 얘기한 바 있다. "일단 여인의
어깨에 악어로 숄을 둘러주고 나면 … 어떤 해석이든 모두 환영이다."

▲ **완전히 썩음**
Rot from the Inside Out
딜런 개릿 스미스, 2016, 검은 래그페이퍼에 재·분필·잉크

가시덤불 사이로 가만가만 어둠에 다가가는 여우들. 잠에 취한 채 엉켜 있는 검은 뱀들. 부드럽게 감싸 안은 해골. 불 꺼진 촛불…. 화가이자 판화가인 딜런 개릿 스미스가 검은 래그페이퍼에 재와 분필, 잉크로 표현하는 음울한 단색 환상들은 인간과 자연 세계와의 관계에 대한 그의 관점을 반영한다. 생태학과 오컬트 개념을 존재론적 두려움 및 무정부주의와 결합한 스미스는 탄생, 개화, 부패, 그리고 끝에 이르러서는(이 '끝'의 의미가 무엇이든) 궁극적인 자연의 승리로 귀결되는 순환의 중요성을 강조한다.

▶ **식물 유물함** *Botanica Reliquaire*
프랜시스 펠츠만, 2014, 혼합 매체와 사진

프랜시스 펠츠만은 식물이나 자신만의 기념물, 추억이 담긴 소품 등을 이용하여 감성을 불러일으키는 작품을 만든다. 그의 작품들은 자연 세계의 경이로움과 내적 세계의 매혹적인 풍경을 재해석한 것이다. 패랭이꽃, 백일홍, 매실, 가막살나무 열매, 봉선화, 수국, 백량금, 과꽃, 미역취 등 온갖 종류의 식물과 자연이 섬세한 손길 아래 함께 어우러진다. 펠츠만은 한때 펑크/거리 사진가였으나 이제는 꽃의 사진가로 활동하고 있다.

▲ 잿빛, 부서지기 쉬운 *Grey, Brittle*
폴 로마노, 2013, 캔버스에 유채

미국 현대 화가 폴 로마노는 구상주의에 관심을 두고 있다. 그의 작품에서는 상상력이 현실을 뛰어넘고, 정확한 묘사가 아닌 분위기가 우선한다. 불가능한 꿈이 펼쳐지는 어둡고 어슴푸레한 세계를 여행하는 사색적이고 신비로운 화가 로마노는, 어두운 기억과 낯선 슬픔을 빚어내고 그것을 추상적인 이야기 속 우울한 존재로 만들어 영속시킨다. 그리고 이 이야기를 통해 답을 주기보다 더 많은 질문을 던지게 만든다. 알레고리와 원형이 담긴 이 잘린 말 머리의 상처에서 꽃이 흘러나오고, 앞을 볼 수 없는 우윳빛 눈이 어둠을 응시하며 체념과 상실의 분위기를 풍기지만, 그럼에도 희망 또한 있으리라는 낯설고 희미하며 부드러운 믿음이 피어난다.

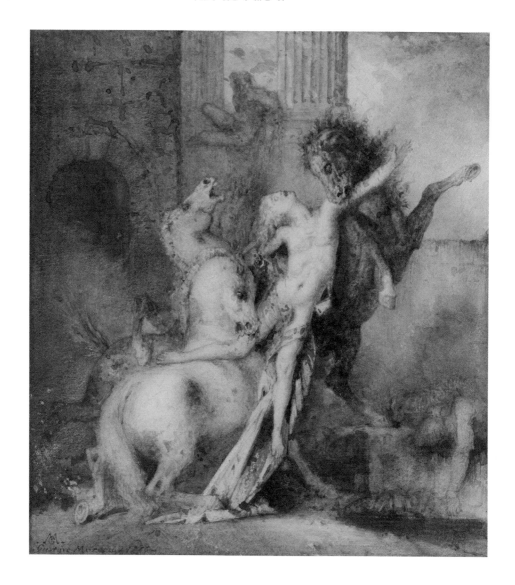

▲ 말에게 잡아먹히는 디오메데스
Diomedes Devoured by his Horses
귀스타브 모로, 1866, 수채

프랑스 상징주의 화가 귀스타브 모로의 이 기이하고 시적인 작품에는 현세 같지 않은 으스스함이 넘쳐난다. 그는 종종 신화적 주제, 종교적 장면을 새롭게 조명하여 묘사하고, 대중적으로 빈번히 그려지는 성상聖像을 어둡게 비틀어 표현하기도 했다. 여기서 그는 헤라클레스와 그의 과업이라는, 피비린내 나는 무용담을 다루고 있다. 뒤편으로는 두 기둥 사이에 반신반인이 어렴풋하게 보이고, 사나운 말 네 마리가 디오메데스 왕의 여린 육신을 찢어발기고 있다. 디오메데스 왕이 기르던 인육 먹는 말들을 생포해야 하는 여덟 번째 과업의 클라이맥스다. 헤라클레스는 이 싸움에서 왕을 죽여 그 시신을 말들에게 먹이고 길들였다. 모로는 자신이 매료되었던 폭력적이고 감정적으로 힘든 주제를 감각적이고 보석 같은 빛깔로 그려내며 19세기 중반 프랑스 회화를 대표하는 화가로 자리매김했다.

▶ **풍어豊漁**
A Good Catch
카즈야 아키모토, 2007, 아크릴

현대 일본 화가 카즈야 아키모토의 예술
철학은 이렇다. "걸작이 아니라면 그건
창작한 예술가에게도, 어쩔 수 없이 혹은
우연히 그것을 본 이들에게도 그저 시간
낭비이다."
이 수수께끼 같은 예술가는 감정에
무제한의 자유를 주거나 실제 세계를
모방하는 방식으로 내적 혹은 외적 세계를
표현하기 위해 그림을 그리지 않는다.
그는 자신의 미학적 언어와 논리 감각을
위해 그린다. 그림을 보자. 어부가 깊은
바다에 던진 미끼 주변으로 검은 물고기와
오징어 떼가 모여들었다. 단색으로 표현된
이 불협화음은 그림에 대해 더 많은 것을
설명해 주는 것 같기도 하고, 오히려 더
헷갈리게 만드는 것 같기도 하다. 어쩌면
둘 다일 것이다. 예술가의 속내를 어찌
알겠는가?

9

신비로운 풍경,
폐허, 파괴된 장소

나는 우리 삶의 여행 중간에 곧은길에서 벗어났고,
잠에서 깨니 홀로 어두운 숲에 있었다.

- 단테 알리기에리

거친 어둠과 날 것의 아름다움이 강렬하게 드러난 풍경, 압도해 오는 자연의 무한함, 너무나 육중한 긴장감에 투두둑, 웅웅 소리가 들리는 것만 같다. 짙게 채색된 녹색 숲 그늘에는 무엇이 숨어 있을까? 혹은 휘감고 올라간 덩굴 때문에 숨이 막혀버린 듯 부서져 내린 기둥 뒤에서 무엇이 모습을 드러낼까? 그리고 왜, 이런 광경이 위험하고 두렵고 불길하게 느껴짐에도, 그 모든 것에도 불구하고, 우리는 매혹을 느끼는 걸까? 왜 때때로 이 음울한 풍경으로 깊이 들어가 영원히 사라져 버리고만 싶은 걸까?

고독한 풍경과 음침한 지형은 흥미롭고 다양한 모습으로 인간에게 영향을 미친다. 불가해하고 신비로운 고대의 땅은 우리를 미지의 먼 과거와 연결해 준다. 이를테면 쓸쓸하게 펼쳐진 황야와 다른 세상이 만나는 경계같이 불안한 자연 형태는 두려움을 선사한다. 형태와 모양이, 혹은 형태와 모양의 결여가 비밀스러움과 어떤 암시를 풍기면 우리는 괴기함과 으스스함에 휩싸이게 된다. 분위기도 때에 따라 달라진다. 날씨, 계절, 빛, 하루 중 어느 시간인지에 따라 풍경과 공간이 변화한다. 인간은 선한 미스터리를 사랑하며, 이런 시각적 지표에 따라 느껴지는 감정은 지극히 자연스러운 것이다.

14,000여 년 전 바위에 새겨진, 예술 같기도 하고 지도 같기도 한 표식에서부터 고대 그리스와 로마 사람들이 벽화에 남긴 야외 풍경, 17세기의 균형 잡힌 고전주의 풍경화에 이르기까지. 인간은 광대하게 펼쳐지는 장관에 본능적으로 이끌렸고, 예술과 인문지리학은 오랜 세월 서로 뗄 수 없는 관계였다. 19세기에 탄생한 풍경 사진이 풍경화가의 구성 선택에 상당한 영향을 끼치면서 풍경 예술이 크게 변화했다. 풍경 예술의 기교가 발전하고 가치와 감성 변화가 그림에 반영되었지만, 그럼에도 대지는 모든 것이 당연하지만은 않았던 시절을 기억한다….

이 땅은 인류가 사라진 후에도 우리를 기억할까? 우리가 가졌던 과거의 꿈과 미래에 대한 암시를 알고 있을까? 우리의 일부가 나뭇가지에 걸려 머무르고, 혼령의 발자국이 풀밭에서 서성이고, 우리의 숨결이 지금도 유령처럼 벽에 깃들어 있을까? 철학, 지리학, 심리학 등 여러 분야의 학자는 오래전부터 인간 경험에서 '장소'의 중요성을 인식해 왔다. 특히 건축물이 파괴된 폐허와 공간을 어떻게 바라보고 대하는지에는 특별한 미학이 숨겨져

있다. 시간의 흐름이 옛 문명이 거두었던 승리를 황폐하게 만들고, 순간에 그대로 멈춰버린 채 버려진 이 장대한 구조물은 변화하며, 시간이 멈춰 섰다는 느낌이 멀고 먼 과거의 부귀영화를 상기시킨다. 폐허를 묘사한 그림과 허구에 가까운 건축물 회화는 르네상스 시대에 시작되었다. 고전주의 건축의 코린트 양식 기둥과 주랑은 많은 예술가를 매료시켰다. 고딕 건축 또한 폐허 풍경에 상당한 영감을 주었다. 폐허는 라틴어 격언 'sic transit gloria mundi'(모든 영화榮華는 사라진다)의 불길하면서도 매력적인 분위기가 깃든 곳이기에 우리는 쇠락했음에도 장엄한 건축물을 묘사한 아름다운 예술작품에서 그 감성을 느낄 수 있다.

오늘날 예술가는 자연에 대한 추억, 귀속감, 인간이 자연에 끼치는 영향이라는 주제를 탐색하며 21세기의 지형을 다룬다. 샐리 만의 미국 남부 사진은 그 지역의 풍경과 역사보다는 그곳에서 살아가는 인간으로 초점을 옮겨, 감정과 기억으로 충만한 장소로서 자신의 집을 포착한다. 먼 풍경과 환경 문제가 있는 장소에서 영감을 얻는 자리아 포먼의 극사실주의 회화는, 고립되어 버린 거대한 빙하를 보여줌으로써 우리를 기후 변화와 맞서야 하는 장소로 데려가 이곳이 잃어서는 안 되는 소중한 선물임을 상기시킨다. 남극의 얼어붙은 풍경에서 유년 시절의 기억 속 부서진 폐가에 이르기까지, 장소에 대한 추억은 자아감에 본질적으로 영향을 미치며, 그것에 영감을 받은 예술은 우리의 꿈, 기억, 경험을 직접적으로 반영한다. 이들 작품에서 우리가 목격하는 감각 정보의 결합이 때로 두려움을 불러일으킬지도 모른다. 주변에서 느껴지는 빛의 속삭임, 그림자, 계절의 변화 등이 선사하는 공포의 전율 때문에 목 뒤에서 털이 곤두설 수도 있다. 그러다가도 곧 지평선의 짙은 노을을, 보라색과 오렌지색으로 찬란하게 불타는 광경을, 그 예기치 못한 장려함을 보게 될지도 모른다. 쓸쓸함, 아름다움, 평화로움, 희열, 경이로운 영감을 주는 자연을 보노라면, 시간을 초월한 폐허의 매력에 감탄하노라면, 그림 액자 안으로 들어가고 싶은, 그곳에 완전히 몰입하고 싶은 들뜬 충동을 느낄 것이다.

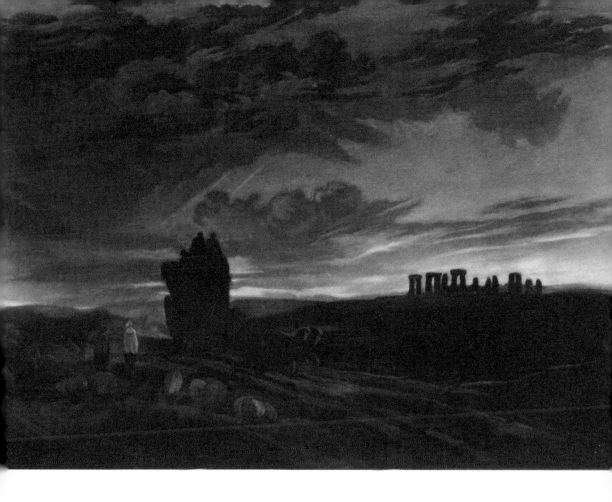

▲ 스톤헨지 *Stonehenge*

J. M. W. 터너, c.1824, 메조틴트

영국 낭만주의 화가이자 판화가 조지프 말로드 윌리엄 터너(1775-1851)는
지형을 예술적으로 그려낸 수채화가로 유명하며, 살아생전 칭송과 비난을 모두
받았다. 그는 풍경화를 역사화와 동등한 반열에 올리고자 노력했고, 이에 따른
비판과 찬양이 그의 공적 지위에 영향을 끼쳤다. 이 그림은 동쪽의 스톤헨지를
향하고 있는 구도이다. 화면 왼쪽에는 마차의 실루엣이, 그 앞으로는 여인과
풀을 뜯는 양들이 보인다. 이 유명한 유적에 대해 많은 것이 미스터리로 남아
있지만, 바위가 배열된 원형 패턴을 근거로 이곳이 한때 시신을 매장하던
묘지란 설이 제기되었다.

▲ **침묵하는 강** *The Silent River*
귀스타브 쿠르베, 1868, 캔버스에 유채

귀스타브 쿠르베(1819-77)는 19세기 프랑스 화단에서 사실주의 운동을
이끌었던 프랑스 화가이다. 눈에 보이는 것만을 그리고자 했던 그는 아카데미
전통과 낭만주의를 거부했다. 조국 프랑스의 풍경과 소중한 시골이 쿠르베의
그림에서 중요한 역할을 했다. 그는 초기 자화상의 배경에 쥐라산맥의 독특한
석회암 절벽을 그려 넣었는데, 훗날 그는 퓌누아 계곡, 블랙웰 개울 등 고향인
프랑슈콩테에 뿌리를 둔 풍경 모티프를 자주 사용해 10년 넘게 풍경화 연작을
내놓았다. 이들 작품에서 우리는 자연의 침울한 시를 읽을 수 있고, 젖은 가을
낙엽이 썩어가는 내음을 맡을 수 있으며, 이끼 덮인 바위의 벨벳 같은 질감을
느낄 수 있다.

▲ **해그 호수 II** *Hagg Lake II*
애덤 버크, 2019, 패널에 아크릴

현대 미국 예술가 애덤 버크는 말한다. "환상과 어두운
주제는 깊이 내재한 우리의 욕구와 동기에 접근할 수
있고, 뿐만 아니라 미지의 것이 점차 사라지는 듯한
세상에서 신비와 미지의 것을 느끼게 해준다." 자연
세계의 무한한 경이로움에 매료되었음이 그의 홈페이지
'nightjarillustration.com'에 잘 표현되어 있다. 버크에
따르면 홈페이지 주소에 사용된 단어 '쏙독새nightjar'는
아름답지만 대부분 야행성이라 눈에 잘 띄지 않으며
우아한 무늬에 독특한 비행 패턴이 특징인 동물이다.
버크의 작품에는 자연의 신비로움이 잘 나타나 있다. 흐린
빛, 거친 절벽과 안개에 휩싸인 늪지대, 숲속 생물과
방랑자의 풍경…. 이 모든 것은 베일처럼 뿌옇게 보여
마치 잊을 수 없는 꿈 같고, 어쩌면 완전히 다른 세계인
것도 같다. "나는 이 세상에서 인류가 갈수록 해롭고 의미
없는 존재가 되어 간다고 생각한다. 그래서 나는 예술을
탈출구로 삼는다. 내가 존재하고 싶은, 혹은
존재했었더라면 하는 장소나 감정을 창조하려는 것이다."

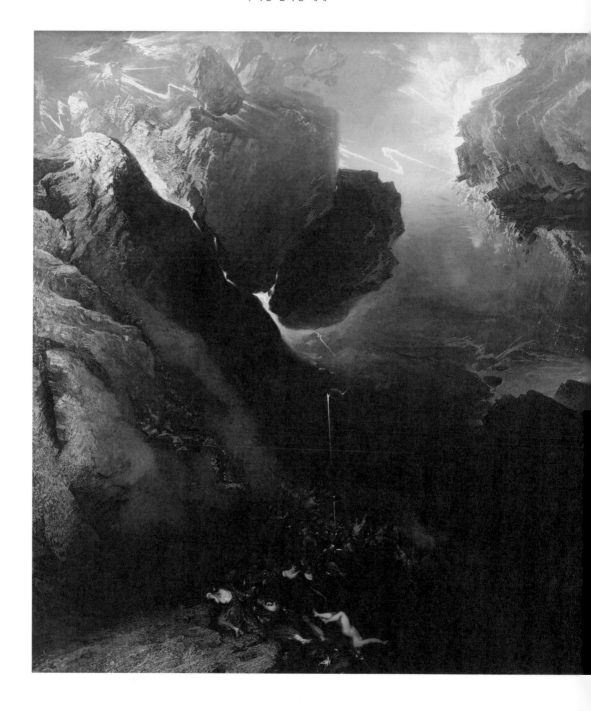

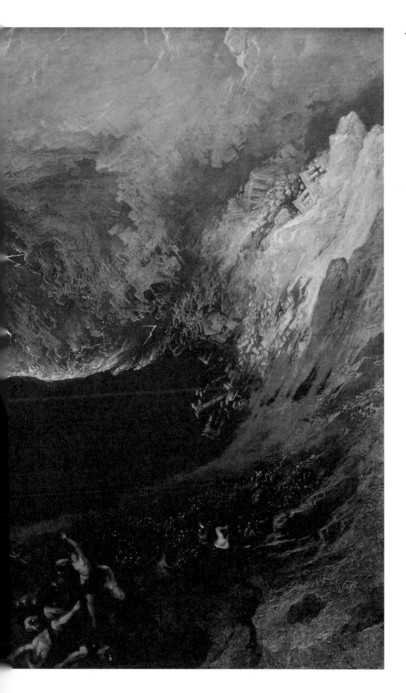

◀ **진노의 날**
The Great Day of His Wrath
존 마틴, 1851-53, 캔버스에 유채

존 마틴(1789-1854)은 미국
낭만주의 화가이다. 그는 종교적인
주제와 환상적 구성을 장엄한
배경과 불꽃이 터지는 듯한 효과,
초자연적 장치 등을 이용해
극적으로 풀어낸 회화로 유명하다.
이 작품은 마틴의 대형 걸작 〈최후의
심판〉 3부작 중 마지막 그림이다.
다른 두 그림 〈최후의 심판 *The Last
Judgement*〉, 〈천국의 들판 *The Plains of
Heaven*〉과 함께 이 작품은
신약성서의 마지막 책인
「요한계시록」 속 최후의 심판
이야기에서 영감을 받아 탄생했다.
연작의 목표는 상당히 낭만적이다.
종말을 가져올 듯한 자연의 숭고한
힘과 하느님의 뜻에 맞서는 인간의
무력함을 표현하는 것이다.
핏빛으로 붉게 타오르는 불길이
으스스한 기운을 내뿜고 있다. 산은
단단한 바위가 굴러 떨어지는
파도로 변하였고, 휩쓸고 지나간
자리의 모든 건물은 파괴되었다.
번개가 치며 거대한 돌을 쪼개고,
부서진 돌이 어두운 심연으로
떨어져 내리면서 무력한 인간
무리는 가차 없이 망각의 세계로
사라진다.

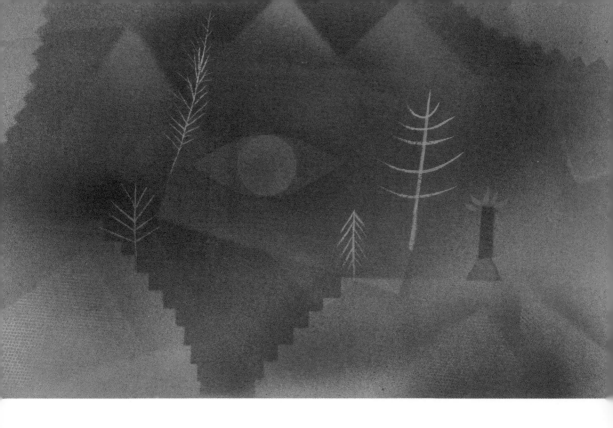

▲ 풍경의 시선 *Glance of a Landscape*
파울 클레, 1926, 보드 위 종이에 수채, 스텐실 위에 스프레이 후 붓질

파울 클레(1879-1940)는 스위스 뮌헨부흐제에서 태어났으며, 스위스 화가로도
독일 화가로도 소개된다. 그가 남긴 수많은 작품과 개성 있는 스타일은 독일
표현주의에서 다다이즘에 이르기까지 여러 획기적인 20세기 운동과 연관되어
있지만, 쉽게 어느 특정 장르에 속한다고 말할 수는 없다. 운율, 자발성과
마법적 요소 등이 클레 작품의 특징이다. 그림의 나무 혹은 상형문자는 이
희뿌연 산 풍경의 안개 사이로 보이는 것일까? 우리가 경치를 바라보고 있는
것일까, 아니면 공중에 떠 있는 저 거대한 눈이 응시하고 있는 경치를 우리가
보고 있는 것일까? 클레는 이런 수수께끼에 독특한 방식으로 접근한다.

▶ **겨울 풍경** *Winter Landscape*
셋슈 토요, c.1470, 종이에 먹

불교 승려 셋슈 토요(1420-1506)는
일본 수묵화에서 가장 영향력이 큰
대가로 알려져 있다. 그의 수묵화
양식은 훗날 모든 일본 회화에
귀감이 되었고, 16세기 초 그가
사망한 이후에도 많은 이가 그의
그림을 찾았다. 불에 태운 소나무
가지의 재와 송진을 섞어 납작한
막대 모양으로 제조한 먹을, 물을
조금 부은 벼루에 갈아 먹물을
만든다. 물의 양을 조절하여 원하는
색조를 얻을 수 있다. 이 보기 드문
화풍은 쓸쓸하고 메마른 겨울 풍경
속 얼음 덮인 산마루를 대단히
절묘하게 포착한다.

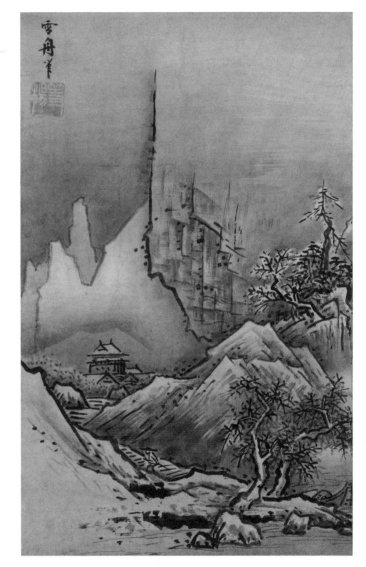

▲ 종말 후 세계의 거울 *Post Apocalypse Mirror*
야로슬라프 게르제도비치, 2017, 종이에 아크릴

14-17세기 유럽 대가들에게서 영감을 받은 러시아 화가 야로슬라프
게르제도비치(1970-)는 주로 단색을 사용해 음울하고 초현실적인 그림을
창조했다. 그의 작품은 황량한 들판, 고대 건축물, 환상적 구성, 신비로운
유희로 가득하다. 그의 그림을 보노라면 마치 기괴한 소설 속 어둡고 정교한
세계로 도피를 한 것만 같다. 게르제도비치는 주로 종이에 아크릴, 연필, 잉크,
때로는 디지털로 작업한다.

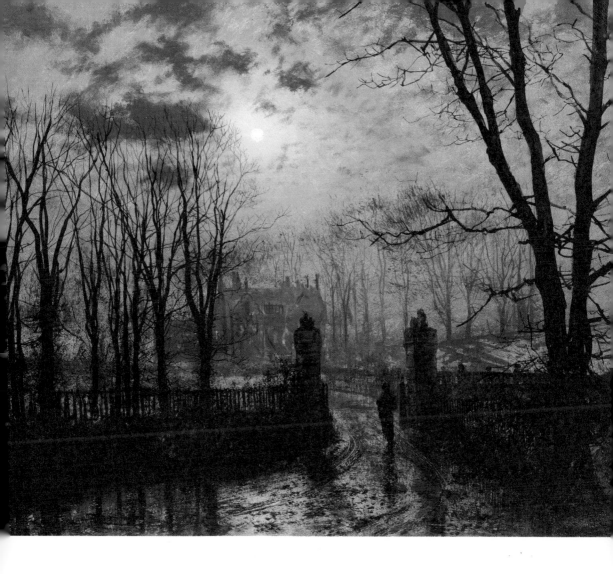

▲ 공원 입구에서*At the Park Gate*
존 앳킨슨 그림쇼, 1878, 캔버스에 유채

존 앳킨슨 그림쇼(1836-93)는 가스등 불빛 아래, 안개 낀 도시 풍경 같은 자기 성찰적 야경으로 유명하다. 오늘날 빅토리아 시대의 위대한 영국 화가로 존경받는 그는, 야경과 도시 풍경을 그린 화가 중에서는 모든 시대를 통틀어 가장 훌륭하다는 평가를 받기도 한다. 그림쇼의 사실주의 사랑은 사진에 대한 열정에서 비롯된다. 당시 새로운 매체였던 사진은 흥분과 불신, 혹은 둘 다 혼재된 감정의 대상이었으며, 궁극적으로 1860년대 중반 그의 창작 과정의 도구가 된다. 하지만 70년대에 접어들면서 상상과 관찰로만 작품을 구성하는 쪽으로 방향을 전환한다. 이 작품은 달빛에 초점을 맞춘 그의 야경 그림 중 하나이다.

▶ 하데스 숲 *Hades Grove*

**나탈리아 스미르노바, 2013,
카드보드에 템페라**

전문적인 미술 복원가이자 현대
화가인 나탈리아 스미르노바는,
고대와 과거의 신비에 대한 열정을
비전적인 미술 작업에 투영한다.
단색 혹은 세피아톤 어두움 속에서
마법에 걸린 유령과 저승 같은
풍경이 어렴풋한 빛을 발하고,
알레고리와 불가해한 상징 언어는
우리 눈앞에 그림 속 동화, 꿈,
우화를 불러낸다.

◀ 밤 *Night*

콘스탄티나스 치우를리오니스, 1904, 캔버스에 유채

리투아니아 화가이자 작곡가인 콘스탄티나스 치우를리오니스(1875-1911)는
유럽 미술사에서 매우 흥미로운 인물이다. 바르샤바와 라이프치히에서 각각
음악 학교를 졸업한 음악가이지만 신비로운 회화로 더 잘 알려져 있다. 그의
창작에 있어 흥미로운 점은 이런 경력을 살려 음악 이론을 미술작품에
결합했다는 것이다. 그는 파스텔 작업을 즐겼는데, 파스텔이 손가락 아래에서
생동하는 느낌이 악기 연주를 연상시켰기 때문이라고 말했다. 그래서 그는
자신의 회화를 손가락으로 일깨우는, 살아 있는 존재로 대접했다. 영화의
정지된 한 장면처럼, 밤의 빛깔이라는 보석 같은 베일에 둘러싸인 〈밤〉은 어떤
소리를 낼까? 낮게 울려 퍼져 어쩌면 거의 인지할 수 없지만, 전자 악기
'테레민'의 소리처럼 아주 불안한 소리가 불현듯 들려오며 하늘에 달이
떠오른다.

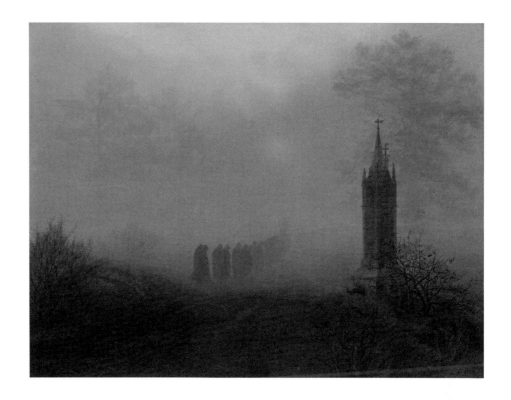

◀ 밤이 오면 *When Night Comes*
노나 리먼, 2019, 디지털 사진

암스테르담에서 활동하고 있는 노나 리먼의 사진이 우리에게 보여주는 것은 광활하게 넓고 신비로운 꿈의 세계이며, 그곳은 현실 세계와 보이지 않는 경계를 이룬다. 그림자와 비밀로 빚어낸 이 신비한 왕국에는 깎아지른 듯한 절벽과 어두운 동굴, 우뚝 선 건축물이 있으며 베일에 가려진 주민들이 살고 있다. 그녀는 이 왕국을 위협적인 분위기, 신비와 마법의 스냅숏으로 담아낸다. 거친 촉감, 다각 렌즈, 흐릿한 효과를 통해 우리는 아무도 본 적 없는 희귀한 마법의 세계를 얼핏 엿볼 수 있다. 실로 행운이다.

◀ 안개 속으로 들어가는 행렬 *Procession im Nebel*
에른스트 페르디난트 �욈, 1828, 패널에 유채

에른스트 페르디난트 욈(1797-1855)은 독일 낭만주의 화가로, 우울한 분위기의 풍경화를 주로 그렸다. 드레스덴 미술 아카데미에서 매우 유명한 덴마크 화가 요한 크리스티안 달과 함께 공부했고, 그를 통해 카스파어 다비트 프리드리히를 만났다. 두 화가의 영향이 욈의 음울함과 '고딕' 배경에 잘 드러난다. 그의 가장 유명한 유화이자 섬세하고 어두운 기운을 지닌 이 그림은 망토 차림의 그림자 같은 인물들이 안개에 휩싸인 숲으로 사라지는, 고독한 몽상의 장면을 보여준다. 욈은 훗날 초기 풍경화의 상징과 감성에서 벗어나 좀 더 자연주의적이고 비감성적인 주제로 초점을 옮긴다.

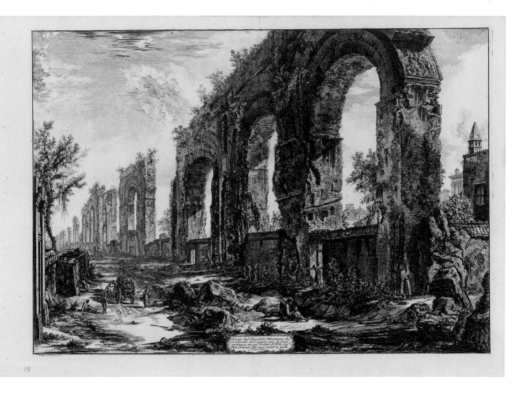

▲ 네로의 수도교 유적
Remains of the Aqueduct of Nero
조반니 바티스타 피라네시, c.1760-78, 동판화

이탈리아 화가, 디자이너, 건축가인 조반니 바티스타 피라네시(1720-78)는 로마 고대 유적에 매료되어 있었다. 때로 '유적지의 렘브란트'로도 불리는 피라네시는 극적인 각도, 자유로운 공간적 상상, 대담한 빛의 효과 등으로 부서져 내리는 구조물에 생기와 낭만을 불어넣었다. "나는 위대한 아이디어를 창조하고 싶다. 만일 새로운 우주를 설계하는 일을 의뢰받는다면 난 미쳤다는 소리를 듣더라도 열정적으로 그 일을 맡을 것이다." 그의 전기 작가가 전하는 이 말은, 건축적 판타지를 담은 동판화에서 말년의 상상 속 고대 유적의 재건에 이르기까지의 고대를 향한 꿈이, 빈번히 기존 건축물이란 현실에 억눌렸던 화가의 삶을 잘 드러내 준다.

▶ 고딕 성당 폐허
Gothic Church Ruins
카를 블레헨, 1826, 캔버스에 유채

독일 풍경화가 카를 블레헨(1798-1840)은 정식 미술 교육을 받은 적이 없음에도 베를린 미술 아카데미의 교수로 임용되는데, 이는 놀라운 성취였다. 낭만주의 운동의 특징이 그러하듯 블레헨도 자연의 찬란함을 소중히 여기며 영감을 주는 경이로운 아름다움과 신성한 본질을 포착하여, 화가와 관객 모두를 신에게 가까이 데려다주었다. 그러나 불행하게도 블레헨은 잦은 우울증 발작으로 고생했고, 병원 생활을 하다 마흔둘의 나이로 세상을 떠났다.

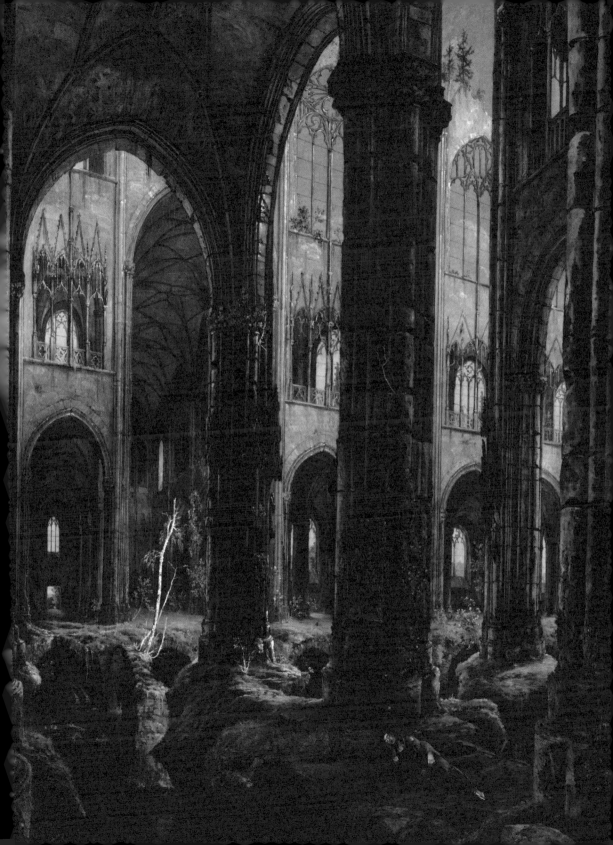

PART 4

—

그 너머로부터의
비전

···문학, 음악, 조각, 건축,
모든 위대한 예술에는 유령처럼
초자연적인 무언가가 있다.
그것은 무한함과 연결해 주는
우리 안의 무언가를 건드린다.

- 라프카디오 헌

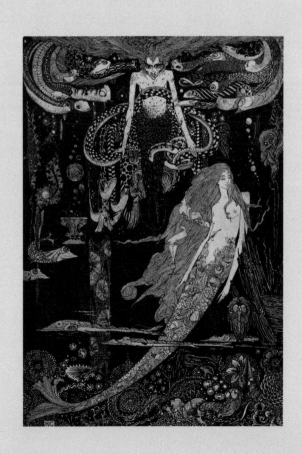

우리가 두 눈으로 목격한 것이 실재하지 않는다고 설득하려는 사람이 어디에나 꼭 있다, 안 그런가? 신비로운 만남이나 저주에 걸린 옛 물건, 어둠 속에서 얼핏 본 괴물 등에 대해 실제로는 일종의 '과학적인 설명'이 있기 마련이라 말하는 이들이 있다.

이 과학의 시대는 죽었어도 눈을 감지 못하는 자, 마법 같은 우연, 우리가 믿는 어떤 신이든 그 신에게 올리는 기도… 같은 것이 신화나 옛날이야기에나 나오는 것이라 믿게 만든다. 저급한 스릴을 느끼기 위한 허구의 흥밋거리라는 것이다. 그러나 그리 오래되지 않은 시절에도 전 세계의 많은 사람이 이런 존재와 경험을 실제로 보고 겪었다. 더 나아가 거기서 위안이나 영감을 얻었고, 물론 극도의 공포를 느끼기도 했다. 이어지는 글에서 우리는 이 지상 너머의 더 모호한 세계를 들여다보면서, 시각예술가가 어떻게 보이지 않는 영역을 탐색하는지 알아가고자 한다.

분명 과학과 기술은 세상이 작동하는 방식에 대한 이해를 높였지만, 어떤 새로운 기술이 생겨나고 철저한 과학적 연구가 증명과 논박을 거듭하더라도, 이 우주에서 인간이 유일한 존재인지, 저 너머에는 무엇이 있는지, 그 속에서 우리의 자리는 어디인지 등 더 큰 질문과 끊이지 않는 호기심은 여전히 남을 것이다. 중요한 것은 우리가 무엇을 믿는가 하는 것이다. 인간에게는 민화, 신화, 신비주의, 오컬트, 불가해한 초자연적 현상, 그리고 현실을 넘어서는 뭔가가 있다고 믿고 싶은 욕망이 분명히 존재한다. 시대를 초월한 이러한 욕망은, 오랜 세월 지속되어 온 이 믿음을 조명했던 예술가들의 수많은 작품에 잘 반영되어 있다.

종교적인 믿음을 가지고 있든 아니든, 우리에게 친숙한 예술 작품 상당수가 초자연적 주제를 다루고 있다. 많은 예술가가 초능력을 가진, 절대 존재할 것 같지 않은 존재가 이성적으로 불가능한 행위를 해내는 장면을 작품에 묘사한다. 이렇듯 작품의 기이함 혹은 장엄함을 창작한 예술가들은 이 주제를 초자연적이라 생각하지 않았으며, 오히려 세상이 작동하는 자연스러운 질서라고 믿었다. 또는 최소한 이들 예술가는 세상이 그렇게 작동한다고 믿었다. 따라서 우리는 '초자연적'이란 말은 그 의미가 불확실하며 문화에 따라 달라지는 용어임에 동의해야 할 것이다. 당신에게 악마와 마녀, 환상 속의 생명체와 괴물, 유령은 끔찍한 공포를 불러일으키는 존재이며 꿈이 아닌 생시에는 만날 수 없는 대

◀ '나는 네가 뭘 원하는지
알아'라고 바다 마녀가 말했다
'I know what you want' said the sea witch
한스 크리스티안 안데르센의 동화
『인어 공주』(1835) 삽화, 해리 클라크,
c.1910, 판화의 흑백사진

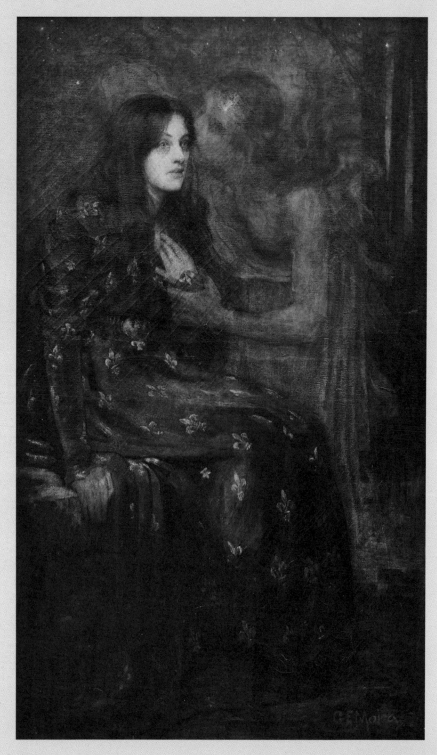

땅거미 질 무렵,
죽었다고 생각한 사람과 숲에서
마주치는 것은 끔찍한 일이다.

- 로버트 E. 하워드

상일지도 모른다. 그러나 다른 이에게는 요정이나 도깨비, 밤에 서성이는 영혼을 마주치는 일이 예사일 수도 있다. 지극히 평범한 일상인 것이다. 미술작품에서 이런 유령과 현시를 보게 될 경우, 이는 흥미로운 연습이 될지도 모른다. 그 붓질에서 실용주의 정신을 느낄 수 있는가? 화가가 작품에 공포와 혐오를 주입한 것인가, 아니면 믿는 만큼 보이는 것인가?

우리의 믿음이 괴기한 것과 불가해한 것에 확실성을 더하든, 우리가 유령을 위안을 주는 인도자로 보든, 단순히 기묘하고 오싹한 분위기의 작품에 이끌리든, 이들 미술작품과 저 너머의 광경은 거듭 존재감을 과시한다. 또한 이 작품들은 역설적으로 가장 현실적인 이 일상 세계에 대해, 과거와 현재에 대해 알려준다. 저 너머의 세계, 그 어슴푸레한 심령의 어둠과 경이를 보여주며 거의 모든 것에 대한 우리의 이해에 간극이 있음을 알려주고, 심오하고 거대한 질문을 계속하라고 격려한다.

◀ **침묵의 목소리** *The Silent Voice*
제럴드 모이라, 1892, 캔버스에 유채

10
—
신과 괴물

신에게 인간이란, 잔인한 아이들에게 파리 같은 존재다.
신은 놀이를 하듯 우리를 죽인다.

- ⟨리어왕 *King Lear*⟩ 글로스터

신이나 반신반인, 다른 신성한 계급이나 종교적 신화에 등장하는 존재가 당신과 나처럼 인간이라면, 우리와 함께 있다면, 정말 누구에게든 선을 베풀 것이라 생각하는가? 나는 아니라고 본다. 그들은 차라리 우리의 다리를 부러뜨릴 것이다. 보복심에 불타 잠이 든 배우자를 벌하는 천사이거나 대학 시절 옛 친구를 다단계에 끌어들이는 사기꾼이다. 이들 신성한 존재 역시도 인간처럼 변덕이 죽 끓듯 행동하며 도덕성 따위는 신경 쓰지 않는다. 우리보다 나을 것 없는 존재인 것이다.

물론 가장 비열하고 야비한 이야기가 항상 오래 기억에 남는 법이다. 참견을 좋아하는 우리 인간은 늘 이런 어두운 신화의 주변을 맴돌고, 탐욕스럽게 냄새를 맡으며 추문과 드라마를 찾아내 게걸스럽게 먹어 치운다. 그러니 신화와 종교의 성인에 대한 때로는 숭고하고 때로는 충격적인, 그런 고약한 이야기들이 예술가에게 영감을 준 것도 놀라운 일은 아니다.

신의 위업에 대한 예술작품을 보면, 심지어 잔학하고 섬뜩한 신화를 통해서도 정의나 슬픔, 사랑, 영웅적인 것에 대해 생각해 볼 수 있다. 신, 예술가, 거리의 평범한 사람… 그 누구도 밝거나 어둡거나, 선하거나 악하거나, 둘 중 한 가지 면만 가지고 있는 것은 아니다. 이런 작품을 창의력과 상상력, 아름다움을 발견하는 창으로 삼을 수 있다. 실제로 나쁜 행동을 하는 신과 반신반인이 때로는 용감하고 지적이며 인간에게 친절한 존재로 그려지기도 한다. 또 다른 때에는 경멸스럽고 악의적이며 완전히 타락한 모습으로 그려지기도 한다. 이러한 양면성은 오랜 세월 예술가들에게 영감을 주었고 관람객에게는 자극을 주었다. 인간을 돌로 만드는 메두사의 시선에서부터 미노타우로스의 피에 대한 갈증, 마왕의 유혹에 이르기까지…. 이 현혹적인 신성과의 무섭고도 숭고한 조우는 고대 회화와 조각, 오늘날 설치와 비디오 예술에 이르기까지 모든 종류의 시각예술에서 우리의 시선을 사로잡아 왔다.

페테르 파울 루벤스는 고전주의 신화의 고통과 고난에서 지속적으로 영감을 얻었다. 존 윌리엄 워터하우스와 에드워드 번-존스 등의 라파엘전파 화가들은 고전주의 신화와 종교에서 주제와 알레고리를 발견하고 이를 섬세한 렌즈를 통해 부드러운 색채와 정교한 묘사로 표현했다. 상징주의 운동의 주요 인물인 귀스타브 모로는 신화적인 성상과 구약을 감정적이고 세련된 드라마

로 작품화했다. 현대 예술가들도 수많은 문제투성이 신과 그들의
신비한 악행을 때로는 우화적으로, 때로는 심리학적 해석 후 원
전을 존중하면서도 현대의 내러티브를 반영하는 방향으로 완전
히 다시 그려내곤 한다.

　　이런 현상은, 신의 신성이나 신비로움 대신 과학의 확고한
증거를 존중하는 이 시대와 어울리지 않는다. 세상이 종말을 맞
아 무너지는 것처럼 느껴지는 가운데, 우리는 가는 곳마다 정치,
사회, 환경의 위기와 마주한다. 감정과 정신의 안정이 시험받으
며 극한으로 내몰리고, 때로는 갈기갈기 찢기는 기분도 든다. 이
런 문제의 상당수는 철저하게 시스템에 기인한 것이어서, 실질적
인 변화를 가져오려면 엄청난 파괴가 필요하다. 모든 논리와 이
성을 동원해도 여전히 그런 일은 '시시포스의 형벌'이나 '헤라클
레스 뺨치는 각고의 노력'이 필요한 것처럼 느껴진다.

　　그럼에도 불구하고, 우리가 그 어느 때보다 신들과 그들의
파괴와 파멸의 내러티브를 필요로 한다는 것이 가능한 이야기인

▼ **사탄, 원죄와 죽음**
Satan, Sin and Death

윌리엄 호가스, c.1735-40, 캔버스에
유채

〈현대 도덕 주제modern moral subjects〉
연작으로 유명한 윌리엄
호가스(1697-1764)는 화가, 판화가,
그림 풍자가, 사회비평가, 시사
만평가였다. 1730년대 호가스는
실물 크기 초상화를 그렸고, 장엄한
역사화를 그리기 시작했다.
호가스의 이 미완성 유채 습작은 존
밀턴의 서사시 『실낙원*Paradise
Lost*』을 극화하여 그린 것으로,
왼쪽의 사탄이 지옥에서 지상으로
올라오는 자신의 길을 막아서는
'죽음'과 맞서고, 그 가운데에서
'원죄'가 둘을 말리고 있다.

▶ 제우스와 세멜레
Jupiter and Semele
귀스타브 모로, 1894-95, 캔버스에
유채

성서와 신화 주제를 독특하게
해석하고 이를 불가사의하고
신비로운 그림으로 표현하는
귀스타브 모로의 이 작품을 보면, 그
장려함과 정교함에 속절없이 시선을
고정하게 된다. 신들의 왕 제우스의
연인이자 디오니소스의 어머니인
인간 세멜레는, 제우스의 아내
헤라의 사악한 조언을 듣고
제우스에게 그의 신성한 광휘를
보여달라고 부탁한다. 그 말을 따른
제우스가 번개와 천둥을 보이자
세멜레는 갑작스러운 죽음을
맞이한다. 이 아름답고도 섬세한
그림에 넋을 잃기 쉽지만, 현명한
이라면 세상에는 모르는 게 약인
경우도 있다는 교훈을 떠올릴
것이다.

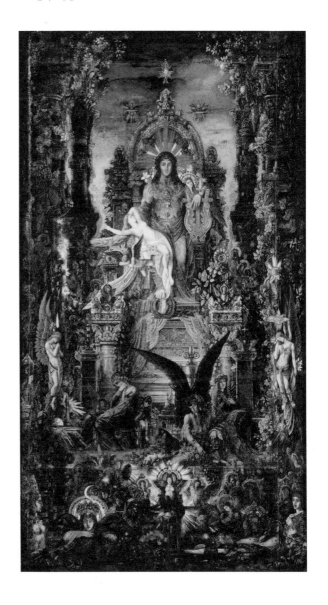

가? 우리는 이들 죽음과 부활, 파괴와 창조, 소동과 혼란, 그리고
찬란하고 완전한 혼돈의 대리자에게 의존하는 것인가? 결국 이
모든 도전적인 에너지가 성장에 필요한 것 아닌가? 어둠이 우리
를 사로잡을 때 그 어둠을 대면하고 포용하고 삼킬 준비가 되어
있어야 한다. 나는 바로 그런 이야기에서 태어날 미술작품을 간
절한 마음으로 고대한다.

▲ 케찰코아틀의 출발
Departure of Quetzalcoatl

호세 클레멘테 오로스코, 〈아메리카 문명의 서사시 The Epic of American Civilization〉 중, 1932-34, 벽화

호세 클레멘테 오로스코(1883-1949)는 1920년대 멕시코 벽화의 부활에 앞장섰던 화가이다. 오로스코의 단순치 않은, 그리고 종종 비극적인 작품은 정치 혁명을 노골적으로 표현한다. 그는 정치와 역사 사건, 자유와 정의를 얻기 위해 계속되는 인간 투쟁을 알레고리로 묘사했다. 1949년 가을, 오로스코는 마지막 프레스코화를 완성한 후 잠을 자다 심장마비로 사망한다. 1960-70년대에 걸쳐 그는 멕시코에서 인간 조건을 그려낸 대가로 칭송받았다. 그가 말했던 것처럼, "그림은 … 마음을 설득한다."

▶ 눈먼 여왕 *The Blind Queen*
쳇 자르, 2013, 캔버스에 유채

현대 화가 쳇 자르(1967-)는 어린 시절부터 예술의 어두운 측면과 으스스하고 기이한 모든 것에 관심을 가졌다. 그러던 중 공포 영화에 큰 관심을 두게 되면서 무서운 이야기와 섬뜩한 매체를 통해 전달되는 두려움, 불안, 고립감에 공감하게 된다. '어두움은 곧 부정적인 배출구'라는 명제에 도전한 그는, 개인적이고 사회 관습적인 두려움을 피하기보다는 인간 의식의 후미진 구석을 탐색하여, 그 괴물들을 불편하면서도 공감을 일으키는 유화로 탄생시켰다. 그의 작품을 바라보노라면 우리를 괴물의 '어두운 면'으로 초대하는 것처럼 느껴질지도 모른다. 일정 부분 사실이지만, 그는 괴물을 그리는 것이 그저 좋아서, 괴물을 창조하는 일이 즐겁고 만족스러워 이 작업을 할 뿐이라고도 말한다. "나는 전통적으로 '흉측한 것', '어두운 것'으로 간주되는 무언가를 창조하여 그것으로 아름다운 그림을 그려내는 게임을 하고 싶다. 나는 그런 이분법을 좋아한다."

◀ 미로로 들어가는 법
Study for Entrance to the Labyrinth
데니스 포르카스 코스트로미틴, 2014, 종이에 잉크

러시아 화가 데니스 포르카스 코스트로미틴(1977-)의 난해한 회화와 드로잉은 경계 공간, 시간을 벗어난 어두운 통로, 지옥으로 추락하기 직전의 도약… 혹은 별을 향한 비행 등을 보여준다. 포르카스는 신화, 시, 철학에 관해 그리며 "…미스터리 없이는 아름다움도 없고, 위협이 없이는 미스터리도 없다"라고 믿는다. 복잡한 미로 속에서 자신을 잃지 않으면 자신을 발견한다는 말이 있다. 미로의 어둠으로부터 사람의 몸에 소의 머리가 합쳐진 기이한 생명체, 미노타우로스가 등장한다. 이 그림에서 우리는 신의 계시가 떨어지기 직전, 강력한 상징과 성스러운 미스터리로 가득한 신비의 경계를 넘어서기 직전의 인물을 보고 있다.

◀ 메두사 *Medusa*
바실리 (빌헬름) 알렉산드로비치 코타르빈스키, 1903, 캔버스에 유채

폴란드 상징주의 화가인 바실리 (빌헬름) 알렉산드로비치 코타르빈스키(1849-1921)는 역사와 판타지를 주제로 삼았다. 메두사의 강렬한 이미지를 캔버스에 옮긴 화가는 많이 있었고 앞으로도 계속 있을 것이다. 섬세하고 복합적인 인물인 메두사는 여성의 분노와 권리를

상징한다. 그녀는 고대 그리스 미술에서 흔히 볼 수 있는 모습을 하고 있다. 메두사는 위협에 맞서기 위한 더 큰 위협, 악마를 물리치기 위한 또 다른 악마의 이미지를 상징한다. 그녀의 얼굴은 사납고 괴기한 모습으로든, 여성적이고 차분한 모습으로든, 사실상 다양한 맥락의 모든 매체에 두루 등장한다. 두려움, 욕망, 매혹, 공포가 뒤섞인 격렬한 감정을 느끼게 만드는 그녀의 시선은 시대와 장르를 초월하는 모티프이다.

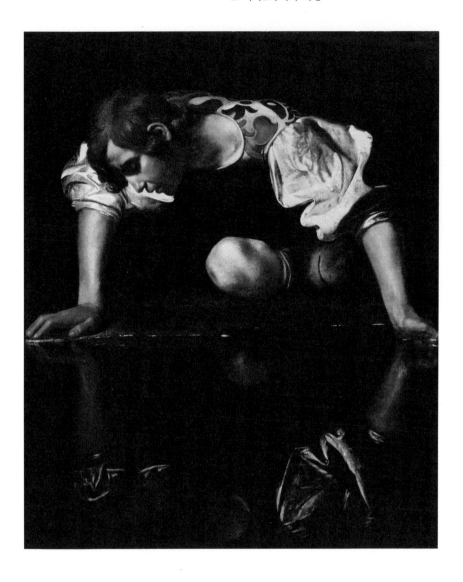

▲ 나르시스*Narcissus*
카라바조, 1600, 캔버스에 유채

이탈리아 바로크 미술의 거장 카라바조(1571-1610)는
그리스 로마 신화에 나오는 나르시스 이야기를 그림에
담았다. 잘생긴 외모에 자기애가 강한 소년 나르시스는
자신의 물그림자와 돌이킬 수 없는 사랑에 빠지고, 그러다
살아갈 의지를 잃어 먹지도 마시지도 않다가 결국 세상을
떠난다. 전설에 따르면 그가 마지막 순간을 보낸 자리에

아름다운 노란 꽃 한 송이가 피었고, 그를 기리는 뜻에서
그 꽃을 나르시스라 이름 지었다. 이 이야기는 자신과
자신의 자질에 집착하는 자기중심주의, '나르시시즘'의
유래가 된다. 이 작품에서 나르시스는 연못가에 앉아 몸을
기울인 채 자신의 모습에 매혹된 모습이다. 그림은 오로지
나르시스와 그의 물그림자만을 보여주며, 소년의
강박적인 초점과 소모적 자기애의 무한한 어둠을
표현한다. 소년의 관심을 벗어난 다른 모든 것은 희미하게
그려졌다.

▶ 마담 사탄 *Madame Satan*
조르주 아실-포, 1904, 캔버스에 유채

프랑스 화가 조르주 아실-포(1868-1951)의 이 매력적으로 현란한 그림에서, 마담 사탄은 한 손에 활짝 핀 분홍 장미를 들고 다른 손에는 반짝이는 보석을 든 채 우리를 유혹한다. 화려하고 호사스러운 옷차림으로 재촉하듯 미소 짓는 그녀를 바라보다가, 하마터면 그녀 등 뒤에 펼쳐진 검은 날개와 피어오르는 연기를 놓칠 뻔했다. 지옥문이 겨우 몇 발자국 앞에 줄곧 열려 있었음을 알려주는 것만 같다. 저런 선물의 유혹에 누가 홀리지 않을 수 있겠는가? 저 완벽한 꽃향기 때문에 지옥의 영원한 불길을 보지 못했다고 누가 우리를 비난할 수 있겠는가? 혹자는 쾌락이 그만한 가치가 있다고 얘기할지도 모르겠다.

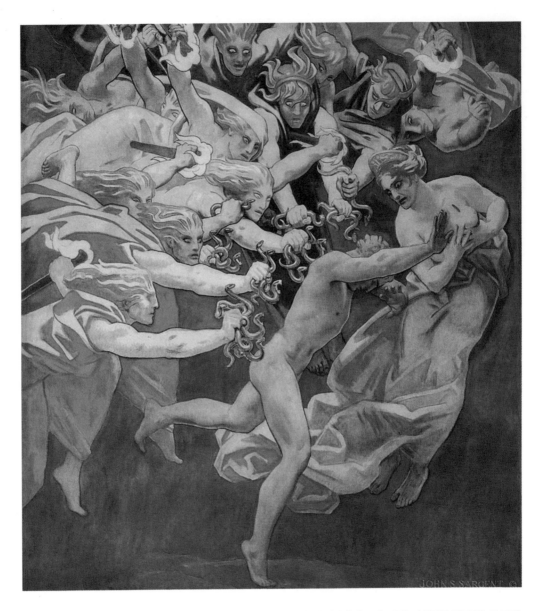

▲ 복수의 여신들에게 쫓기는 오레스테스
Orestes Pursued by the Furies
존 싱어 사전트, 1921, 캔버스에 유채

영국 화가 존 싱어 사전트(1856-1925)는 당대 가장
성공적인 초상화가로 알려져 있다. 1921년
보스턴미술관은 사전트에게 '헌팅턴 애비뉴 계단'의
천장화를 의뢰했다. 아이스킬로스의 『오레스테이아』는

트로이 전쟁에서 그리스군을 지휘했던 아가멤논과 그의
아들 오레스테스의 삶, 빈번한 살육과 비극을 그린 3부작
희곡이다. 세 번째 희곡인 〈에우메니데스〉는 복수의
여신들이 친족 살인을 저지른 오레스테스를 괴롭혀 그를
미치게 만드는 내용이다. 가로, 세로 9미터가 넘는
캔버스에 그는 복수의 여신들의 공격을 받은 젊은
오레스테스가 그들의 무시무시한 분노를 피해 달아나는
모습을 그렸다.

▲ **페르세포네** *Persephone*
케이틀린 매카시, 2020, 종이에 연필

현대 화가 케이틀린 매카시는 유령 같은 아름다움, 영매,
예언자, 마녀, 미망인을 그린다. 그림 속 인물은 관람객을
무심하게 응시하고, 그녀의 핏기 없는 섬세한 얼굴은
지나간 시절의 우울과 상실을 풍기며 베일 너머로 얼핏
보이는 딴 세상 같은 울림과 미스터리를 암시한다. 현대

미술과 시는 순수한 봄의 여신 페르세포네가 지하 세계의
음험한 왕 하데스에 의해 납치되고 강간을 당하는 가슴
아픈 이야기를 낭만화하는 경향이 있다. 페르세포네는
지하 세계의 납치자/남편과 풍요로운 지상의 어머니
사이를 영원히 오가야 하는 운명에 처한다. 그녀에게
탈출이란 계절의 균형을 깨뜨리는 일이다. 그녀의
분노와도 같은 슬픔과 체념을 보노라면 가슴이 아파오고
측은해진다.

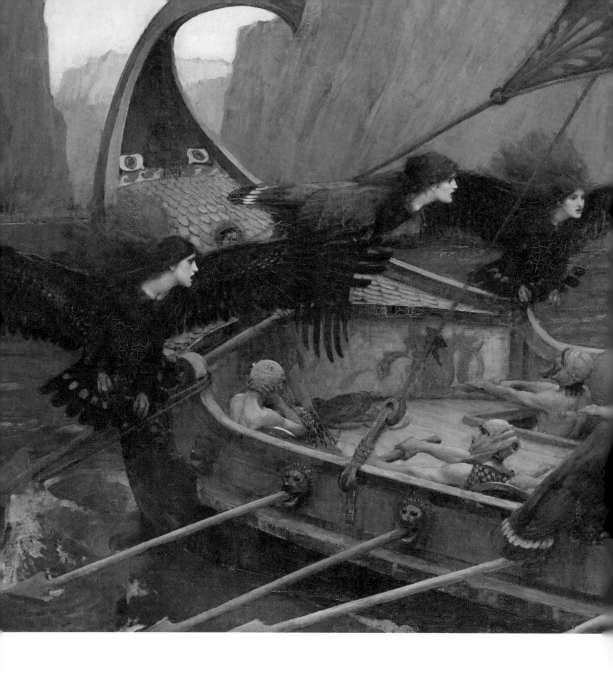

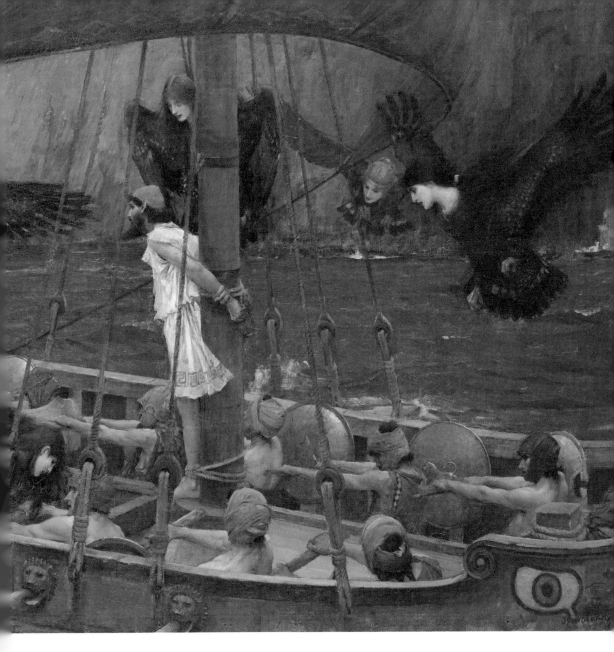

▲ 율리시스와 세이렌 *Ulysses and the Sirens*
존 윌리엄 워터하우스, 1891, 캔버스에 유채

존 윌리엄 워터하우스(1849~1917)의 이 작품은 그리스 영웅 오디세우스(라틴어로는 율리시스)가 트로이 전쟁 후 고향으로 돌아가는 여정 중 세이렌에 둘러싸인 위험한 장면을 담고 있다. 세이렌은 혼을 뺏는 매혹적인 노래를 불러 선원을 방심하게 만든 뒤 암초와 죽음으로 유혹한다.

세이렌이 새처럼 떼 지어 배를 둘러싸고 아름다운 목소리로 노래하며, 선원은 압도된 표정으로 그들을 응시한다. 밧줄에 묶인 율리시스의 팔과 다리는 팽팽하게 긴장되었고, 그의 얼굴은 위협적인 신비의 생명체를 갈망하듯 바라본다. 워터하우스의 세이렌은 빅토리아 시대에는 다소 충격적이었는데, 당시에 세이렌은 주로 인어 같은 물의 요정으로 표현되었기 때문이다.

11
—
잠들 수 없는 죽음과
그 밖의 섬뜩한 존재

나는 귀신이 모습을 드러내고 싶어 한다고 생각한다.
그들은 자신이 진실로 존재한다는 것을 확인받고 싶어 한다.

- 에밀리 X. R. 판, 『그 후의 놀라운 빛깔 The Astonishing Color of After』

우리의 시선 바로 밖에서 무언가가 움직이는 것이 얼핏 보였을 때, 등골을 타고 내리는 섬뜩하고 싸늘한 공포감. 늦은 밤 침실 벽에 어른거리는 낯선 그림자. 오래전 세상을 떠난 사랑하는 사람의 목소리가 구슬프게 들려오는 것만 같을 때 우울하게 엄습하는 슬픔, 죄책감, 또는 추억. 과거가 현재가 되고, 죽은 자가 말을 하고, 의심과 확신이 공존하는 이런 현상을 실제로 겪으면 호흡과 심장 박동은 마구 흐트러진다.

유령이나 신비로운 존재와의 초자연적 조우라는 오싹한 순간을 경험하면, 다른 사람은 이런 경험을 하지 않기를 바라게 된다. 그러면서도 다른 사람 역시 설명할 수 없는 무언가를 보았다는 것을 알게 되면 나 혼자가 아니라는 사실에 위안을 받는다. 불가사의한 일을 견뎌내고 나면 매우 자연스럽게도 이 무서운 경험을 혼자만 한 것이 아니라는 증거를 찾아 나서게 된다. 만약 예술가들이 이러한 현상을 자신만의 관점으로 해석해 표현한 작품이 있다면, 우리는 무척 반가울 것이다.

'초자연적', '불가사의'라는 말은 과학적 설명을 넘어서는 경험과 현상을 뜻하며, 관찰 가능한 우주의 범주를 벗어난 존재를 암시한다. 그러나 가장 분별력이 뛰어난 사람이라도 유령의 집과 고독한 영혼이 존재할 으스스한 (불)가능성에 대해서는 저항할 수 없는 매력을 느낄 것이다. "나는 유령이 지상을 떠돌고 있다는 것을 안다"라고 『폭풍의 언덕 Wuthering Heights』에서 고통받는 주인공 히스클리프는 말한다. 우리가 특별히 더 유령에 친숙한 문화 속에 살고 있든 아니든, 인간인 이상 꿈과 추억 혹은 환상 등의 무언가가 항상 우리 주위를 맴돌고 있는 것은 사실이다. 예술가는 왜 유령이 이승으로 돌아오는지, 왜 영혼이 안정을 찾지 못하고 우리의 감정에 호소하는지 그 답을 찾으려 노력해 왔다. 미술과 문학에 무수히 등장하는 이 존재들은 끊임없이 인간을 두려움에 떨게도 하고 영감을 주기도 한다. 유령과 그들이 불러일으키는 두려움, 그들의 형상에 대한 인식은 우리가 함께 나눈 과거가 구현된 것이며, 고대의 역사와 사라지기를 거부하는 영원한 공포를 환기시킨다. 시각예술에서 유령과 귀신이 표현되는 방식은 세월이 지나도 그다지 달라지지 않았다고 생각할지도 모른다. 그러나 미술사의 베일 뒤를 살펴보면 죽은 자 역시 변화한다는 것을 알게 될 것이다. 중세 벽화는 유령을 천사 같은 영혼이 아니라 걸

어 다니는 송장으로 그렸다. 그들은 우리가 원하지는 않았지만 아마도 의도는 좋을 조언을, 예를 들면 '지금은 우리지만 곧 네 차례가 될 것이다. 그러니 올바로 살아라, 후회하지 말고!' 같은 말을 해주곤 했다. 17세기 삽화 속 유령은 무덤에 묻힐 때 몸에 싸였던 천을 두른 모습으로 나타난다. 우리가 어린 시절 급조해서 입었던 핼러윈 복장이나, 흰색 시트를 풍성하게 뒤집어쓴 무능한 스쿠비 두Scooby Doo 악마들은 훨씬 나중에 등장한다. 현대 화가 앤절라 딘은 이 아이디어를 재미있게 해석하여 인화된 사진 위에 코믹한 귀신을 그렸다. 라파엘전파 화가 단테 가브리엘 로세티와 존 에버렛 밀레이는 강렬하고 심리적으로 벅찬 상황을 유령으로 묘사함으로써, 드로잉과 회화의 어둡고 인간적인 드라마에 한층 더 높은 차원을 부여했다.

　　일본 우키요에 목판화에서는 유령('유레이')과 그로테스크한 요괴('요카이') 등 어둠이 내린 후에는 마주치고 싶지 않은 온갖 종류의 초자연적 존재가 으스스한 드라마를 펼쳐 보인다. 밤의 존재를 사색하는 우리가 절대 잊을 수 없는 것이 있으니, 바로 뱀파이어다. 피에 목마른 유혹, 위험, 우아함, 미스터리라는 흡혈귀의 미술적 유산은 필립 번-존스, 에드바르 뭉크, 레오노르 피니 같은 거장들을 사로잡았다. 좀 더 작은 초자연적 위협도 있다. 악의적인 존재라고는 미처 생각지 못했겠지만, 착각하지 말자. 요정은 우리가 그들의 심기를 건드렸든, 그저 그들의 본성이 변덕스럽든, 매력적이면서도 동시에 두려운 존재다. 민속설화에 등장하는 요정은 사소한 파괴와 도둑질에서부터 노골적인 살인에 이르기까지, 온갖 장난과 악행을 저지른다. 요정과 초자연적인 것에 대한 매혹은 빅토리아 시대의 한 현상이었고, 그 결과 신화와 전설 속 요정을 묘사하는 예술이 유행했다.

　　유령은 쓸쓸하게 우리를 찾아 헤맨다. 날개 달린 작은 존재가 안개 낀 요정의 나라, 그 잃어버린 시간 속으로 우리를 유혹한다. 혹은 피에 굶주린 악귀가 집 밖을 서성이며 저녁 초대를 기다리기도 한다. 딱한 자들이다. 미술에서 이들 영혼과 유령을 창조하고 소비하는 방식에서 인간은 문화와 우리 자신에 대해, 보이지 않는 것과 타자에 대해 많은 것을 알 수 있다. 하지만 더 중요한 사실이 있다. 심지어 죽어서도 외로움은 계속된다는, 회피할 수 없는 진실을 깨닫게 된다는 것이다.

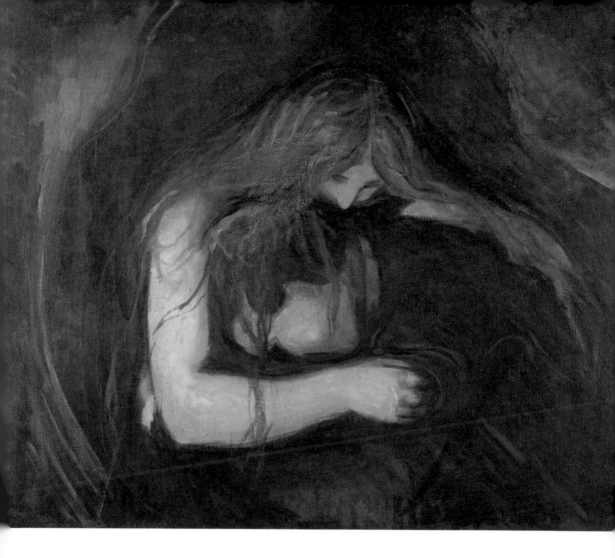

▲ 흡혈귀 *The Vampire*
에드바르 뭉크, 1895, 캔버스에 유채

사실 에드바르 뭉크(1863-1944)는 이 그림에 '흡혈귀'라는 제목을 붙이지 않았다. 원래 제목은 '사랑과 고통'이었고, 나중에야 흡혈귀가 남자를 단단히 붙잡고 있다는 해석과 그 제목을 받아들였다. 이 그림에는 검은 옷을 입은 남자와 불꽃처럼 붉은 머리를 늘어뜨린 여자가 보인다. 여자는 두 팔로 남자를 감싸고 피를 빨기 위해 그의 목으로 몸을 숙인다. 그러나 어쩌면 그녀는 그의 어깨에 부드럽게 얼굴을 기댄 채, 고뇌하는 그를 위로하는 중일지도 모른다. 남자가 매춘부를 찾아간 것이라 생각한 이도 있고, 세상을 떠난 사랑하는 누이의 환영을 보는 것이라 해석한 이도 있다. 나치는 이 그림이 도덕적으로 '타락'했다고 선언했다. 뭉크 자신은 이 작품의 깊은 의미에 대해 모호한 태도를 견지했고, 그저 남자의 목에 키스하는 여인 그 이상은 아니라고 주장했다. 뭉크의 전형적인 스타일을 보여주는 이 작품에는 분노, 사랑, 섹스, 죽음이라는 우울한 주제가 담겨 있다. 그 나머지는 각자 해석해야 할 몫인 듯하다.

▲ **캐시의 유령** *Cathy's Ghost*
로리 리 브롬, 2015, 캔버스에 유채

미국 화가 로리 리 브롬은 사우스캐롤라이나 찰스턴의
역사적인 고장에서 성장했다. 그녀는 로우카운티
늪지대의 유령 이야기와 설화를 들으며 상상의 나래를
펼쳤다. 이 영향으로 브롬은 호기심 많은 온갖 유령과

기이한 인물을 초상화를 비롯한 여러 회화 작품에 담았다.
미국 동남부는 캐시와 히스클리프의 영혼, 그리고 버려진
거친 사랑이 방황하는 『폭풍의 언덕』 속 바람 많은
습지와는 거리가 있다. 그곳에서 위협적으로 떠도는
유령과는 달리 브롬의 작품 속 어둠에서 빛을 발하는
그리움 같은 유령은, 용서받지 못하고 잊히지 못한
유령들이 실제로 지상을 떠돌고 있음을 믿게 만든다.

▶ **초대받지 못한 자** *The Uninvited*
**데이비드 사이드먼, 2018, 디지털
페인팅에 수작업**

데이비드 사이드먼은 친근한 공간의
벽 속에 깊이 숨겨진 무서운
이야기를 끄집어낸다. 어둡고
환상적인 세계에 뿌리를 둔 그의
작품은 인간 조건의 나약함을
관찰하며, 미지의 어둠 속에서
들썩이며 가물거리는 아름다움과
공포를 슬며시 보여준다. 그는
전통적인 미술 훈련을 기초로
발전시킨 디지털 페인팅 기술을
통해 집과 육신의 몽환적인 이미지,
그리고 황량한 내부를 그려낸다.
조만간 우리 모두에게 닥쳐올
망각을 음울하게, 말없이 바라보며
기다리는 듯하다.

▲ 요정의 춤 *The Fairy Dance*
**카를 빌헬름 디펜바흐, 1895, 캔버스에
유채**

유령도 옷을 입나? 요정은? 카를
빌헬름 디펜바흐(1851-1913)는?
독일의 괴짜 상징주의 화가이자
사회개혁가 디펜바흐는 장티푸스를
심하게 앓은 후 채식주의자가 되고
술과 담배를 끊었다. 그리고
모태신앙인 가톨릭을 버리고
자신만의 보헤미안 정신, 즉
자유연애와 나체주의, 자연과 합일
등을 실천하기 시작했다. 달빛이
숲을 휘감고 있는 이 그림에서
우리는 요정들이 꿈처럼 아득하게
노니는 모습을, 밤의 자연이
선사하는 신비로운 낯섦을 기리는
천상의 모임을 볼 수 있다.

▶ 레노레 *Ballad of Lenore*
**에밀 장-오라스 베르네, 1839,
캔버스에 유채**

예술가 가정에서 태어난 에밀
장-오라스 베르네(1789-1863)는
화가가 될 운명이었다. 낭만주의
화가인 그는 독일 작가 고트프리트
아우구스트 뷔르거가 1770년경에
쓴, 산 자와 죽은 자의 세계 사이를
달리는 두 연인의 환상적인
이야기에서 영감을 받았다. 이
시에서 7년 전쟁이 끝난 1763년,
레노레는 약혼자를 기다린다. 그는
밤에 검은 말을 타고 나타나 새벽이
오기 전에 결혼할 것을 약속했다.
그러나 묘지에 도착하자 그가
갑옷을 입은 해골인 것이 밝혀진다.
깜짝이야!

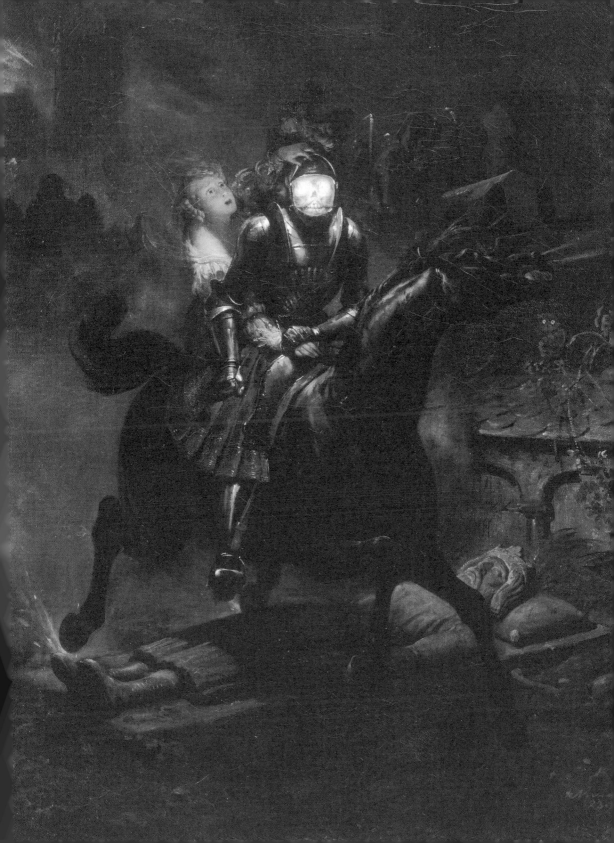

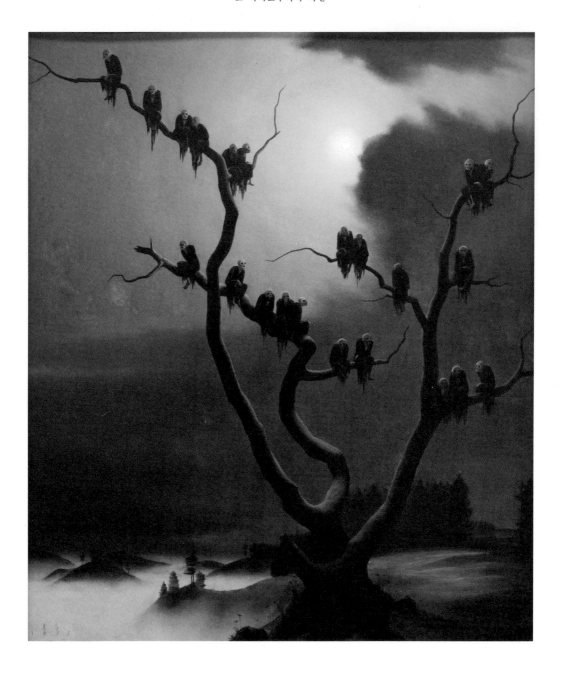

▶ ## 가장 얇은 베일 사이로
Through the Thinnest of Veils
마시 워싱턴, 2009, 종이에 수채와 구아슈

현대 화가 마시 워싱턴은 그녀의 작품을 '쓰인 적 없는 책의 삽화'라고 묘사한다. 역사와 현재를 연결하는 허구의 내러티브를 만드는 일에 관심이 많은 그녀가 실제로 이 상상의 소설을 썼다면 아마도 『폭풍의 언덕』, 『제인 에어』, 『나사의 회전』을 닮은, 사회 비평인 동시에 초자연적 낭만주의에 속하는 대서사 작품이 탄생했을 것이다.

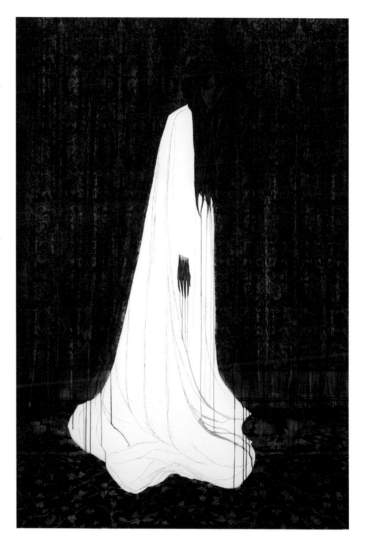

◀ ## 나무 위의 유령들 *Ghosts in the Tree*
프란츠 제들라체크, 1933, 캔버스에 유채

오스트리아 화가 프란츠 제들라체크(1891-1945)의 환상적이고 초현실적인 작품은 신즉물주의Neue Sachlichkeit와 마술적 사실주의 두 스타일의 경향을 모두 보인다. 양차 세계대전 사이 가장 탁월한 오스트리아 화가로 추앙받는 그의 신비롭고 매혹적인 작품은 일반적인 분류를 거부한다. 1937년 『라이프』 매거진은 그를 두고 '이 빈 출신 화가는 그로테스크함을 즐긴다'라고 묘사했는데, 이 평가를 반박하긴 어렵다. 기이하게 빛나는, 쓸쓸하고 지독하게 불길해 보이는 풍경을 가득 채운 오싹하고 괴상한 혼종의 생명체들, 우울하면서도 위협적인 분위기, 당시 널리 퍼진 소외감과 고독을 그대로 보여주는 작품들이다.

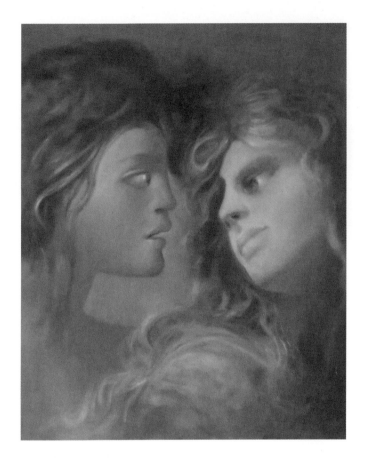

◀ 카밀라 #1 *Carmilla #1*
레오노르 피니, 1983, 채색 석판화

아르헨티나의 초현실주의 화가 레오노르 피니(1907-96)는 삽화가, 무대 디자이너, 소설가이기도 하다. 그녀는 열정과 자유의지의 힘으로 그림을 그렸으며, 절제하지 않는 욕망과 철저한 개인주의에 따라 살았다. 그녀는 정신분석학, 철학, 신화와 마술에 관심을 품고, 이를 나른한 붓질과 풍부한 색채로 표현했다. 피니는 성적 생명체, 때로는 잔인한 성행위의 주체 혹은 약탈자로서의 여성을 중심에 두며 초현실주의를 새로운 방향으로 이끌었다. 1983년에 피니는 친구이자 예술서적 출판업자인 아리안 란셀과 협업하여 〈카밀라〉 연작 여덟 작품을 내놓았다. 뱀파이어와 규범을 초월한 욕망을 그린 셰리든 르 파뉴의 고딕 소설 『카밀라』(1872)를 바탕으로 한 것인데, 이 소설은 브램 스토커의 『드라큘라』보다 25년 앞섰으며, 알려진 바로 최초의 뱀파이어 소설이다. 피니의 그림은 새로운 판본에 실린 실크스크린 삽화의 기초로 사용되었다.

▶ 자장가 *Vögguvísa*
베키 뮤니크, 2015, 종이에 색연필

옷을 잘 차려입은 피투성이 세이렌이다. 이런 세이렌은 드물다. 보는 이는 입이 벌어지는 놀라움에 숨을 멈추고 이렇게 외칠 것이다. '나도 저 복수심에 불타는, 귀부인 같은 유령의 헤어 스타일을 따라 하고 싶다!' 베키 뮤니크의 무시무시한 뮤즈, 불쑥 나타나는 유령, 숨어 있는 그림자는 바로 그런 반응을, 그리고 그 이상의 것을 끌어낸다. 사악하고 영묘한 생령과 괴물 같은 팜 파탈은 위협적인 동시에 기만적이지만, 자세히 보면 신기하고 장난스러운 반전이 있다. 이 화가는 진지하게 유령 그림을 그리는 동시에 위트 넘치는 윙크를 보낸다.

▲ 마녀 다키야샤와 해골의 망령
Takiyasha the Witch and the Skeleton Spectre
우타가와 쿠니요시, c.1844, 목판화

이 작품은 일본 판화가 우타가와 쿠니요시(1798-1861)의
목판화이다. 그는 특히 역사와 신화 장면을 그린 그림으로
유명했다. 이 아름답고도 무서운 이야기는 에도 시대 시인
산토 교덴의 〈우토 야스타카 충의전善知安方忠義伝〉(1807)

에서 가져온 것이다. 그림 왼쪽에는 공주/마녀가 부러진
가렴 뒤에 서 있다. 그녀는 마법 두루마기를 들고, 일본의
상상 속 요괴인 가샤도쿠로를 불러내는 주문을 외우고
있다. 이 요괴는 다키야샤의 아버지이자 사무라이인
다이라노 마사카도를 따라 죽은 병사들의 시신으로
이루어져 있다. 이 거대한 유령은 시골길을 배회하며 혼자
여행하는 이를 잡아 머리를 물어뜯고 거기서 솟구치는
피를 마신다고 한다.

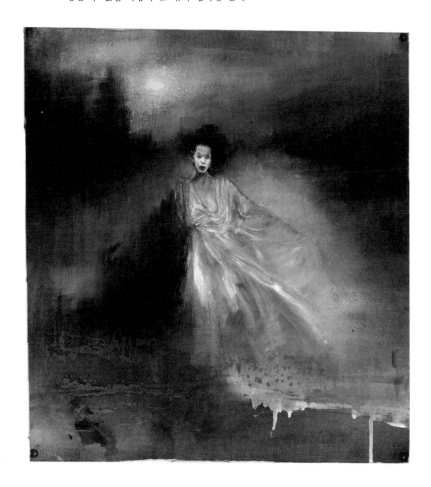

◀ **불신**_Disbelief_

에이미 얼스, 2021, 구아슈

미국에서 활동하는 화가이자 알아주는 몽상가인 에이미 얼스는 영원한 가을의 환상 속을 떠다니며 깜박대는 형상들을 그린다. 이 삽화에는 불길한 공상, 부드러운 동요, 섬세한 불안, 딱히 말로 설명할 수 없는 모호한 불편함으로 가득하다. 얼스는 자신이 얻은 영감과 영향 대부분이 옛 물건과 다양한 역사처럼 오래된 것과 연결되어 있다고 말한다. 그리고 언어, 특히 고어古語에 매력을 느끼는데, 특정 단어 또는 구절이 우주 전체에 영감을 주며 이런 매혹 덕분에 섬뜩하고도 우아한 붓질을 해낼 수 있다고 설명한다.

▲ **지옥의 여신**_Hel_

라 루이유, 2017, 캔버스에 유채와 스프레이

프랑스의 거리 화가인 라 루이유(1981-)의 이름은 '쇠에 슨 녹綠'이란 뜻이다. 그의 창작물에는 잊히고 버려진 도시 풍경과 쇠락하는 건물에서 영감을 받은, 해체되고 분해되는 실루엣이 등장한다. 독학으로 그림을 공부한 그는 어두운색의 대비와 무채색을 사용해 인간이 버려둔 공간에서 풍기는 우울한 분위기를 표현한다. 그는 또한 우울, 후회, 향수라는 감정을 전달하는 일에 초점을 맞춘다.

◀ 〈나의 유령들 *My Ghost*〉 연작 중
**애덤 퍼스, 2001, 모슬린 위에 젤라틴
실버프린트 포토그램**

영국 사진가 애덤 퍼스(1961-)는
잉글랜드 시골에서 자랐고, 그곳
자연환경을 사진으로 기록했다.
전통적인 사진 기술에서 벗어났던
그는 궁극적으로 카메라를 버리고,
감광 표면 위에 빛을 쬐는 포토그램
기술을 사용해 영묘한 이미지를
만들어왔다. 빛과 그림자와 시詩가
유령처럼 발현된 이 작품도 같은
방식으로 완성되었다.

▲ 원*Kreis*
벤야민 쾨니히, 연도와 매체 미상

벤야민 쾨니히(1976-)는 어린 시절
오싹한 그림책에서 예술적 영감을
얻으며 일찍이 드로잉과 회화에
매료되었다. 독일 오버바이에른에서
프리랜서 삽화가로 일하는 쾨니히는
창작 충동이 그의 소명이라고
느낀다. 그는 옛 동화책 속 요정
이야기, 신화, 그리고 인간 내면에
깊이 숨어 있는 직감에 불을 지피는
거의 모든 것에 강한 유대감을 갖고
있다.

12
—

어둠의 미술과
금지된 신비

모든 창조적 예술은 마법이며, 보이지 않는 것을 소환한다.
설득력 있고 계몽적이며 친숙하고 놀라운 형식으로써.

- 조지프 콘래드

촛불 옆에서 그림자 하나가 바스러질 듯한 가죽 장정 책을 들추고, 이해하기 어려운 난해한 의미를 읽어내며 묘약을 만든다. 한 인물이 검은 거울을 골똘히 들여다보자 흐린 거울 저 깊은 곳에서 낯선 얼굴 하나가 떠오른다. 한밤중 갈림길에서 했던 어두운 맹세, 가마솥 옆에서 킬킬거리며 웃는 노파의 민간 마법, 점쟁이와 점술가의 수수께끼 같은 환상과 예언. 이 모든 이미지는 시대와 문화를 막론하고 (구체적 내용은 지역과 성장 환경에 따라 다르겠지만) 우리에게 아주 익숙하다. 우리 모두는 마법과 미스터리를 알아볼 수 있다. 그리고 너무나 자주 이 마법의 존재가 무섭다고 생각한다.

키르케, 모건 르 페이, 카산드라, 마녀와 여성 마법사와 요술쟁이, 손금쟁이와 예언자에서부터 사악한 요정 여왕, 심술궂은 계모의 저주에 이르기까지…. 이들 상징과 원형은 신비롭고 미스터리한 존재로 인식됐고, 그들의 이야기는 종종 어둠에 둘러싸여 있었다. 그런데 어쩌면 이 이야기에는 다른 측면이 있을지도 모른다. 이들의 내러티브에 빛을 비추어보면 그것을 찾아낼 수도 있지 않을까? 그래, 어쩌면 그들이 젊은 처자에게 독을 먹이고, 아이를 바꿔치기하고, 도시의 몰락과 한 가족의 몰살을 예언했는지도 모른다. 하지만 그들이 태어날 때부터 뼛속 깊이 악인이었을까, 아니면 불행한 상황과 트라우마가 거듭되며 악하게 변한 것일까? 그들이 살아온 여정은 어떠했을까? 어쩌다 그 지경이 된 걸까? 끝끝내 그들이 그저 구제 불능이라면, 그들의 마음이 철저하게 썩은 것이라면, 우리는 그들에게서 무엇을 배울 수 있는가? 우리는 우리에게 내재한 어둠을 어떻게 인지하고 받아들이고 처리할 수 있는 걸까? 예술작품에서 보는 악랄한 마법이 현실 세계의 인간 행동과 태도, 때로 비이성적인 두려움과 제한적 믿음에 대한 반응에서 먼저 발견된 것일 수 있음을 부정하지 말자. 이들 이야기는 그저 작은 힘을 휘두를 뿐인, 심지어 인간으로서 기본적 권리를 행사하는 것뿐인 여성을 두려워하는 이들에게서 비롯된 것 아닌가? 저 많은 작품을 아주 잠시라도 응시해 보라. 그러면 당신은 정확하게 볼 수 있을 것이다. 여성을 위한 것이 훨씬 적은 세상에서 끝내 인간으로 존재하는 여성을.

인간이 창조라는 것을 해온 이래로 마법과 예술은 밀접한 관계였다. 마법을 부리는 일과 예술을 창작하는 일은 둘 다 세상

을 더 잘 이해하려는 욕망에서, 우리 존재와 환경의 중요한 측면을 통제하려는 시도에서 출발했다. 신화는 자연 현상을 설명하려는 노력에서 이야기로 발전했다. 제식, 마술 주문, 연금술 실험도 모두 내적 힘과 초자연적 힘을 제어함으로써 자연에 영향을 끼치기 위해 고안된 것이다. 이 모든 것은 인간의 엄청난 상상력과 시적 아름다움에 대한 깊은 갈망을, 정신에 자극과 영감을 주는 꿈과 영원한 탐색을 향하고 있다. 이는 때로 과학이나 철학도 온전히 해결할 수 없는 주제이다.

마법의 힘을 행사하는 이들은 오랜 세월 예술에서 아주 강렬하고 때로는 불편할 정도로 생생한 이미지로 묘사되었다. 그 주제가 살바토르 로사의 그림 속 주술사에게 조언을 구하는 고민 많은 왕이든, 신비주의 화가 사스카 슈나이더가 빚어낸 위험스러운 최면술 장면이든, 혹은 거의 모든 화가가 묘사하려 했던 그 유명한 셰익스피어의 세 마녀이든, 금지된 지식의 세계, 오컬트, 신비의 비법은 오랫동안 우리를 매료시켰다. 수천 년 동안 종교와 영성의 주변부를 떠나지 않았던 상상의 육신과 환상의 제식 속에서 우리는 이들 이미지의 유혹과 초월에 비친 희망과 욕망, 불안을 발견한다.

운명의 횡포로 태어날 때부터 잘못되었든, 힘 있는 사람들이 들으려 하지도 않은 예언과 저주를 알린 탓에 손가락질을 받든, 무해한 치료를 행한 죄로 혹은 단순히 다르다는 이유로 박해를 받든, 마법을 행한 이의 이야기는 저항과 표명의 주제로 짜여 있으며 그 주제는 오늘날에도 유효하다. 현대 사회에서도 마녀와 마녀 같은 예술가는 이들 이야기를 포용하고 재해석하며, 그 어두움을 창작 활동에 쏟아 신체 자기결정권, 반자본주의, 가부장제도에 대한 저항 등의 주제를 다룬다.

예술을 통해 우리는 과학도 철학도 온전히 해결하지 못한 주제를 사색할 수 있고 때로는 치유도 받는다. 예술은 저 어둠의 원형, 마법사와 어른거리는 그림자가 왜 생겨났는지, 그리고 어떤 (무섭든 폭력적이든 환상적이든 간에) 이야기를 감추고 있는지를 이해할 수 있는 통로를 제공한다. 이 사색에서 우리는 역사와 경험을 되돌아보고 감사한 마음으로 받아들이게 된다. 실로 마법 같은 순간이 아닌가?

▶ **흑마술** *black magic*
르네 마그리트, 1934, 캔버스에 유채

르네 마그리트(1898-1967)의 수수께끼 같고 생각이 많아지는 작품들은 초현실주의 운동의 이미지와 철학을 정의하는 데 도움을 준다. 매혹적이고 우아한 〈흑마술〉에는 어딘지 알 수 없는 어슴푸레한 배경 속, 바위에 기댄 여인이 보인다. 그녀는 마그리트의 모델이자 뮤즈이며 아내인 조젯 베르제이다. 조젯의 상체는 천상에 속한 몸 같지만 하체는 여전히 지상의 것으로 보인다. 이러한 분열은, 인간이 종종 머리가 구름 속에 있는 듯 몽상에 빠져 넋을 놓기도 하지만 몸은 여전히 현실에 그대로 남아 있다는 뜻으로 해석할 수도 있다. 그게 무슨 뜻인가? 마그리트는 무엇을 말하고 싶은 건가? 그는 이렇게 말한다. "…사람들은 내 그림을 보면서 단순한 질문을 한다. '무슨 뜻이지?' 아무 뜻도 없다. 왜냐하면, 미스터리란 아무 뜻도 없기 때문이다. 알 수 없는 것이다."

◀ 카산드라 *Cassandra*

앤서니 프레더릭 오거스터스 샌디스,
c.1863-64, 보드에 유채

앤서니 프레더릭 오거스터스
샌디스(1829-1904)는 영국의 화가,
삽화가, 데생화가이다.
〈카산드라〉는 전설적인 여성 인물을
그린 초상화이다. 트로이의
프리아모스 왕의 딸인 그녀는
아폴론의 관심을 끌었고 그에게
예지 능력을 선물로 받았다. 그런데
이는 조건부의 저주받은
능력이어서, 그녀가 아폴론의
구애를 거절하자 아폴론은 아무도
그녀의 예언을 믿지 않게 만들어
복수한다. 오늘날 카산드라 신화는
유효한 진실이 무시되고 불신받는
상황을 설명할 때 한 예로 사용된다.
이 불안한 이미지에서 카산드라는
다가올 공포와 절망의 비전에
고통스러워하며, 배신과 광기로
낙인찍힌 채 침묵의 비명을 지르고
있다. 신에게 괴롭힘을 받고 같은
민족에게 가스라이팅을 당한다면
누구라도 비명을 지르게 될 것이다.

◀ 사무엘의 영혼이 사울에게 나타나다

The Shade of Samuel Appears to Saul
살바토르 로사, 1668, 캔버스에 유채

17세기 이탈리아의 거장 살바토르 로사(1615-73)는 관습에서 자유로운
화가였다. 그의 작품은 어둠으로 가득했고, 풍경화를 주로 그렸지만(풍경화도
대부분 지독하게 어둡고 기이했다) 마법의 장면도 묘사하며 당시 비합리적이고
비전통적인 요소에 지적 흥미를 가졌다. 구약을 바탕으로 한 이 그림은
이스라엘의 왕 사울이 전투 전날 가장 결정적인 시간에 신의 버림을 받은
기분이 들어, 주술사인 엔돌의 마녀를 찾아가 미래를 묻는 장면이다. 그는
마녀에게 생전의 스승이자 자신을 첫 번째 왕으로 임명했던 선지자 사무엘을
불러달라고 말한다. 저세상에서 불려 나온 것에 불쾌했던 사무엘은 사울이
전투에서 죽고 부대도 전멸할 거라는 최악의 예언을 들려준다. 로사의
그림에서 사울은 무릎을 꿇고 있고 그 앞에는 저승에서 올라온 사무엘이
수의로 몸을 감싼 채 서 있다.

◀ **별의 마녀** *Star Witch*
브롬, 2019, 캔버스에 유채

화가 브롬(1965-)은 그가 기억하는 한 아주 오래전부터, 기이하고 괴이하며 아름다운 것을 창조하는 데에 집착했다고 한다. 그는 자신의 독특한 비전을 창작의 모든 면(소설, 게임, 만화, 영화)에 적용해 왔다. 영혼의 숨겨진 영역, 고대 존재를 목격했다는 증거, 그들의 사악하고 고귀한 제식에 매료된 브롬은 이들의 부름에 관심을 기울이며 이 괴이하고 아름다운 것에 목소리를 부여해 뇌리에 깊이 각인되는 작품을 만들었다. 이 그림에서는 낫을 든 마녀가 빛이 나는 낯선 생명체에 무심하게 한쪽 팔을 두른 채 우리를 음울하게 바라보고 있다. 그녀의 무관심한 표정에서 우리 인간은 뒤쫓는 수고를 할 가치조차 없는 존재임을 알 수 있다.

▶ **악의 꽃** *Les fleurs du mal*
아킬 칼치, 1913, 종이에 오일 파스텔

아킬 칼치(1873-1919)는 이탈리아 화가이자 도예가이다. 알려진 정보가 많지 않지만, 그가 파엔차에서 기술·드로잉 학교를 다닌 후 피렌체로 이주해 순수미술학교에서 공부를 계속했다는 사실은 알 수 있다. 그는 여러 미술학교에서 드로잉 교사로 있었고, 다시 파엔차로 돌아가 미술 갤러리 아르나니Argnani에서 디렉터와 나란히 일했으며, 연구와 출간을 통해 지역 미술과 문화에 헌신했다. 다재다능하고 이해심 많은 사람이었던 그는 평생 쉼 없이 연구했다. 으스스하고 신비로운 암시로 가득한 이 그림은, 충격적인 반응을 불러일으켰던 샤를 보들레르의 관능적인 시 〈악의 꽃〉을 부드러운 대조와 불길한 빛의 일렁임을 통해 표현한 것이다.

◀ **마법의 구슬** *The Magic Crystal*
프랜시스 버나드 딕시, 1894, 캔버스에
유채

영국 빅토리아 시대의 화가,
데생화가, 삽화가인 프랜시스
버나드 딕시(1853-1928)는 낭만적인
역사화로 유명하다. 그는 실제
역사적 사건이나 문학 작품을
기초로 하기보다는 주로 상상 속
장면을 그렸으며 화려한 테크닉과
대담하고 비범한 빛의 효과를
사용했다. 그는 근사한 옷차림의
여성 초상화로 주목을 받았고, 이를
통해 당대의 성공한 화가로 자리
잡았다. 신화에서 영감을 얻은
복장이 아주 섬세하게 묘사되어
있는데, 이 대목에서 그의 예리한
감수성이 돋보인다. 신비주의는
낭만주의의 중심이었고, 그래서
우리는 이 그림에서 수정 구슬을
햇빛에 비추며 응시하고 있는
여인을 볼 수 있다. 이 젊은 여성은
마녀인가? 마법사인가? 혹은 그저
구슬로 빛을 가지고 놀며 꿈을 꾸듯
명상하고 몽상하는 여인일까?

◀ **허공의 마녀들** *Vuelo de Brujas*
프란시스코 고야, 1797-98, 캔버스에 유채

프란시스코 고야의 이 강렬하고 불편한 그림에서 가슴을
드러낸 세 마녀가 어떤 인물을 들고 힘겹게 공중에 떠오른
장면을 볼 수 있다. 바닥에는 또 다른 인물이 공포에 질려
귀를 막고 있고, 중앙의 인물이 흰 천을 뒤집어쓴 채

도망가고 있다. 그는 악마의 눈으로부터 자신을 보호하기
위해 손을 내두른다. 오른쪽에는 깜깜한 하늘과 아무것도
없는 맨땅을 배경으로 당나귀 한 마리가 돋보이게 그려져
있다. 이 그림은 마법 자체를 비판하기 위한 그림이
아니라, 조직화된 종교인 교회와 성인聖人의 힘을
비판하기 위해 그려진 것으로 해석된다.

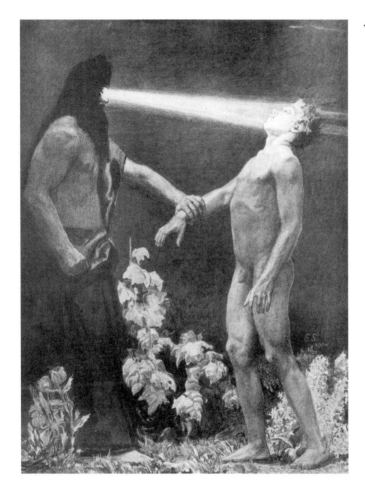

◀ **최면***Hypnose*

사스카 슈나이더, 1904, 동판화

사스카 슈나이더(1870-1927)는 신비주의를 담아낸 화가이다. 그의 꿈같은 작품은 강력한 상징으로 가득하며, 충격적인 동성애 묘사에도 불구하고 세기말 독일에서 성공을 거두었다. 이 시기 독일에서는 삶의 개혁 운동Freikörperkultur이 일어나 고전주의 이상으로의 회귀, 전통적인 운동과 건강한 삶의 방식 등을 추구했고, 그 실천 방식 중에는 나체주의도 있었다. 슈나이더는 작업실에 근육 단련장을 만드는 등 이 고전주의 이상에 열정적이었다. 목탄과 유화로 표현한 그의 근육질 신체와 남성적 아름다움의 노골적인 묘사는 역설적으로 그의 작품을 주류로 만들어주었다. 독일 사회는 동성애적 이미지를 기꺼이 받아들였지만, 동성애 자체를 마주하여 받아들일 준비는 되어 있지 않았다. 그는 동성애를 문제 삼은 바이마르대학을 사직하고 1900년대 초 이탈리아로 이주했다.

◀ **마녀 에둘러가기***Roundabout the Witch*

아나 후안, 2007, 캔버스에 아크릴

스페인 화가 아나 후안(1961-)은 마드리드에 거주하며 삽화 및 회화 작업을 하고 드로잉으로 이야기를 만든다. 2007년 뉴욕 메트로폴리탄 오페라 극장에서 공연된 〈헨젤과 그레텔〉 포스터에서 후안은 배고픔을 참으며 아이들을 내려다보는 포식자 마녀를 묘사한 바 있다. 아이들이 거미줄에 매달린 과자에 손을 뻗자 그녀는 손톱이 길게 자란 손가락을 얽으며 기대감과 기쁜 마음을 드러낸다.

▲ **어린 야가**_Young Yaga_
나데즈다, 2019, 패널에 유채

러시아에서 태어난 화가 나데즈다(1985-)는 신비로운 상상력의 세계에서
조심스럽게 캐어낸 이야기를 꿈같은 풍경으로 변형한다. 그리고 이 다면적
작품들은 그녀가 창조하는 특별한 인물과 생명체의 내면으로 들어가는 은밀한
창문이 된다. 이 흐릿한 초상화에서 우리는 러시아의 악명 높은 마녀인 어린
바바 야가Baba Yaga를 볼 수 있다. 야가는 민담에 등장하는 흥미로운 존재로서,
자비롭기도 하고 위험하기도 하며 궁극적으로는 악마보다 더 예측 불가능하다.
바바 야가는 우리 인간의 이해를 넘어서는 자신만의 동기에 따라 움직인다.

▲ 브로켄 위에서 *Atop The Brocken*
빌 크리사피, 연도 미상, 펜과 잉크

현대 미국 삽화가, 사진가, 조각가인 빌 크리사피는 여러 매체를 자유롭게 사용하며, 그 과정에서 자신의 신비로운 내적 내러티브를 끌어내 강렬한 비전으로 발현시킨다. 크리사피는 자연, 여성적 힘, 에너지, 그리고 그의 고향 뉴잉글랜드에 "여전히 남아 지역을 맴돌고 있는 빅토리아 시대의 메아리"에서 영감을 받는다. 크리사피는 별세계 같은 이미지를 문학적이고 비유적인 다양한 렌즈에 투과해 관객에게 공유한다. 이 그림에서 야생의 마녀와 사역마使役魔는 신비하고 소란스러운 숲속 의식을 치르고 있다. 이렇듯 깊은 꿈을 꾸는 듯한, 안개에 둘러싸인 숲이 그의 지독하게 초현실적이고 기묘한 삽화와 으스스한 숲속 이미지를 지배한다.

▶ **벼락 맞은 마녀들**
Lightning Struck a Flock of Witches

윌리엄 홀브룩 비어드, 19세기 중반,
카드보드에 유채

미국 화가 윌리엄 홀브룩
비어드(1825-1900)는 남북전쟁 이전
시기 버펄로에서 가장 재능이
뛰어난 화가로 주목받았다. 그의
형인 제임스 헨리 비어드 역시
화가였고, 두 사람은 함께
초상화가로 일했다. 윌리엄은 동물
그림으로 명성을 얻었으며, 종종
풍자를 통해 각 동물의 문화적
의미를 전달했다. 이는 고대까지
거슬러 올라가는 기법이며 특히
19세기 유럽과 미국에서 인기가
있었다. 그런데 여윈 얼굴의
마녀들이 공중에서 쓰러지고 구름
사이로 굴러 떨어지는, 충격으로
하얗게 곤두선 머리카락이 제멋대로
흐르는 이 작품에 동물이(마녀의
사역마조차) 전혀 보이지 않는 것은
흥미로운 일이다.

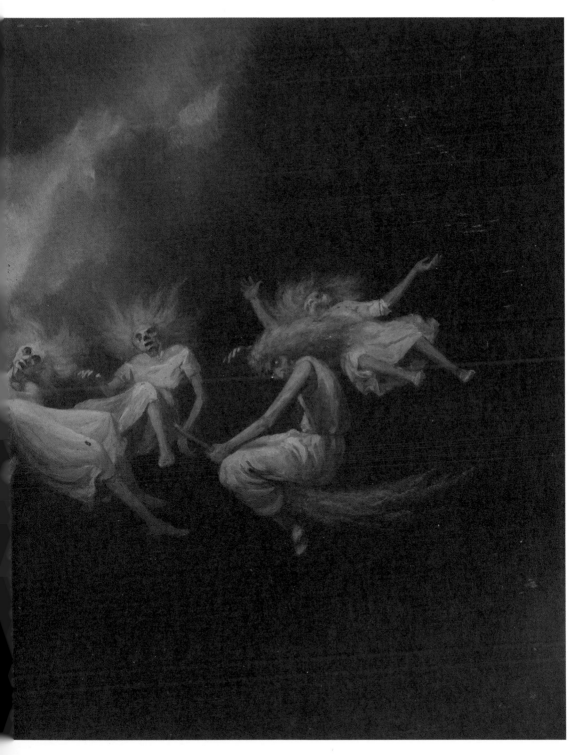

▶ **눈물** *Tears*

야나 하이데르스도르프, 2018, 디지털

야나 하이데르스도르프는 판타지와
공포물 삽화가로 독일 베를린에서
활동한다. 그녀는 종종 야생과 자연
세계의 신비와 예측 불가능성,
그리고 동화와 환상적인
이야기에서 발견되는 여러
요소에서 영감을 받아 음울하고
초현실적인 작품을 만든다. 그녀는
이러한 날 것의 자연과 혼돈을
낭만화하고 이상화한다는 대중의
평가를 인정한다. 이러한 이상화는
특히 모든 것을 분류하고
정돈하려는 인간의 욕구와
대비되기 때문이라는 것이 그녀의
설명이다. 그림에서 보이는 밤의
존재를 응시하노라면 우리는 이
존재가 우리를 무표정하게
바라보는 초월적 자연의 정령인지,
아니면 그저 잠들 시간을 놓친
인간인지 궁금해진다. 그는 어떤
서약을 꿈에 엮어 넣고 있는
것일까? 혹은 밤의 마법으로
영혼들과 소통하고 그들을
불러내는 것일까?

◀ **파우스트** *Faust*

해리 클라크, 1925, 채색 삽화

1925년 아일랜드에서 태어난 스테인드글라스 화가이자
삽화가인 해리 클라크(1889-1931)는 괴테의 『파우스트』
특별 판의 삽화를 작업했다. 클라크의 완벽한 미학,
섬세한 선과 때로는 악귀 같은 분위기는 괴테의 걸작에
불멸의 아름다움을 한 차원 더해 주었다. 클라크는 이

특별 판에 실린 삽화를 자신의 역작이라고 말했지만,
출판업자 토머스 보드킨에게 보낸 편지에서는 이
삽화들이 "악취가 진동하고 끔찍함을 뿜어낸다"라고
고백했다. 파우스트는 독일 전설의 주인공으로, 실존 인물
요한 게오르크 파우스트를 모델로 한다. 학자로서는 매우
성공적이었지만 삶에 불만족했던 파우스트는 중요한
갈림길에서 악마와 계약을 맺고 자신의 영혼을 무한한
지식, 세속적 쾌락과 맞바꾼다.

더 읽어보기

이 책에서 언급되었거나 참고한 작품에 대해 더 알고 싶다면, 아래 목록을 참고하라.
이 목록에는 내가 책을 집필하면서 즐겨 읽었던 책들도 포함했다.

Age of the Succubus by Nona Limmen, 2021

Altars by Darla Teagarden, 2022

Be Scared of Everything: Horror Essays by Peter Counter, 2020

Body Horror: Capitalism, Fear, Misogyny, Jokes by Anne Elizabeth Moore, 2017

Dark Archives: A Librarian's Investigation Into the Science and History of Books Bound in Human Skin by Megan Rosenbloom, 2020

Darkly: Blackness and America's Gothic Soul by Leila Taylor, 2019
『다클리』 (2022, 구픽)

Dead Blondes and Bad Mothers: Monstrosity, Patriarchy, and the Fear of Female Power by Jude Ellison Sady Doyle, 2019

Disability and Art History by Ann Millett-Gallant (Editor), Elizabeth Howie (Editor), 2017

Down Below by Leonora Carrington, 1972

Dracula by Bram Stoker, 1897
『드라큘라』 (2008, 푸른숲주니어)

Femme Fatale: Images of Evil and Fascinating Women by Patrick Bade, 1979

Field Guide to Getting Lost by Rebecca Solnit, 2005

『길 잃기 안내서』 (2018, 반비)
Goldmining the Shadows by Pixie Lighthorse, 2018

House of Psychotic Women: An Autobiographical Topography of Female Neurosis in Horror and Exploitation Films by Kier-la Janisse, 2012

In the Dream House: A Memoir by Carmen Maria Machado, 2019

It's OK That You're Not OK: Meeting Grief and Loss in a Culture That Doesn't Understand by Megan Devine, 2017
『슬픔의 위로』 (2020, 반니)

Kwaidan: Stories and Studies of Strange Things by Lafcadio Hearn, 1904
『골동기담집』 (2019, 허클베리북스)

Leonora Carrington: Surrealism, Alchemy and Art by Susan Aberth, 2004

Odilon Redon: Prince of Dreams by Douglas W. Druick, 1994

Powers of Horror: An Essay on Abjection by Julia Kristeva, 1980
『공포의 권력』 (2001, 동문선)

Rebecca by Daphne du Maurier, 1938
『레베카』 (2018, 현대문학)

Remedios Varo: Letters, Dreams, and Other Writings by Margaret Carson, 2018

Salt Is For Curing by Sonya Vatomsky, 2015
Savage Appetites: Four True Stories of Women, Crime, and Obsession by Rachel Monroe, 2019

Scream: Chilling Adventures in the Science of Fear by Margee Kerr, 2015
The Astonishing Color of After by Emily X. R. Pan, 2018

The Book of Disquiet by Fernando Pessoa, 1982
『불안의 서』 (2014, 봄날의 책)

The Devil: A Very Short Introduction by Darren Oldridge, 2012

The Man of Jasmine & Other Texts by Unica Zürn, 2020

The Memory of Place: A Phenomenology of the Uncanny by Dylan Trigg, 2012

The Picture of Dorian Gray by Oscar Wilde, 1890
『도리언 그레이의 초상』 (2010, 열린책들)

The Witches Are Coming by Lindy West, 2019

Underland: A Deep Time Journey by Robert Macfarlane, 2019
『언더랜드』 (2020, 소소의책)

Yurei: The Japanese Ghost by Zack Davisson, 2015

찾아보기

도판 크레딧

이 책에 도판을 실을 수 있도록 허락해 준 기관, 작품 아카이브, 예술가, 갤러리, 사진작가 모두에게 감사를 표한다. 모든 저작권자를 추적하기 위해 최선을 다했지만 부주의로 간과한 저작권자가 있다면 이후 필요한 절차를 성심성의껏 진행하겠다.

어둠의 미술

무섭고 기괴하며 섬뜩한 시각 자료집

초판 인쇄 2023. 1. 4
초판 발행 2023. 1. 25
지은이 S. 엘리자베스
옮긴이 박찬원
펴낸이 지미정

편집 강지수, 문혜영
디자인 송지애
마케팅 권순민, 김예진, 박장희
펴낸곳 미술문화

출판등록 1994.3.30 제2014-000189호
경기도 고양시 일산동구 고양대로1021번길 33, 402호
전화 02 335 2964 팩스 031 901 2965
www.misulmun.co.kr
Printed in China

한국어판 ⓒ 미술문화, 2023

ISBN 979-11-85954-98-1 (03600)
값 33,000원

저자
S. 엘리자베스

S. 엘리자베스는 작가이자 큐레이터이며, 장식적인 아름다움을 추구한다. 비전祕傳 예술에 관한 그녀의 에세이와 인터뷰는 『코일하우스Coilhouse』, 『더지 매거진 Dirge』, '죽음과 소녀Death & the Maiden'와 음악, 패션, 공포, 향수, 슬픔 등을 다루는 주술문화 블로그 '불안해하는 것들These Unquiet Things'에 실려 있다. 그녀는 또한 『오컬트 액티비티 북The Occult Activity Book』 I, II의 공동 창작자이며, 『오트 마카브르Haute Macabre』의 전속 필진이다. 첫 저서 『오컬트 미술The Art Of The Occult』이 2020년 출간되었으며, 한국에는 2022년 1월에 번역 출간되었다.

역자
박찬원

연세대학교와 동 대학원에서 불문학을 공부하고 이화여자대학교 통번역대학원에서 한영번역을 전공했다. 옮긴 책으로 『여기, 아르테미시아』 『나의 절친』 『반 고흐, 별이 빛나는 밤』 등이 있다.